# 透　視

# 透 視

Muntsa Calbó Angrill
José M. Parramón 著
陸谷孫、黃勇民 譯　林昌德 校訂

## 林昌德

臺灣嘉義人，
國立臺灣師範大學
美術研究所碩士。
現任國立臺中師範學院
美勞教育系教授、
東海大學美術系兼任教授。

三民書局

# 目錄

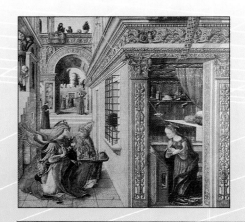

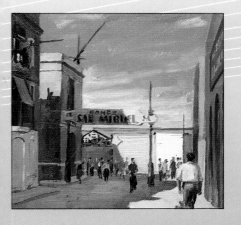

# 前言

書有一個優點：想讀多少次就能讀多少次。讀一次，看看某段文章所提到的圖解插畫，再讀一遍……讀完第96頁以後，你還能翻回第7頁，當你「終於領悟」某樣起初顯得如此難以理解的東西時，你會說「現在我明白了」。 我希望讀者能在他們的腦海中反覆琢磨這本書。事實上，這也是我們一直在做的。這本書的主題──基本透視法──包括許多未被非常確切釋定的想法，並不總是顯而易見或非常容易理解的。為了這一原因，在本書一開頭，包括談及歷史演變時，我們會用幾種不同的方法重複幾個概念；有時舉例、有時泛論、有時不加解釋……以使概念變得非常的清晰，而你會說「噢，我早就知道了」。 這正是我們的意圖：一旦你讀了這本書，最後你就能相信這畢竟並不那麼困難，到那時候，有了堅實的基礎，你就能夠更進一步探索這一主題。此刻我們還不這麼做，因為，在這幾頁（主要為畫家和素描家所寫）中若包含太多的信息，會使內容過於複雜。記住，這本書涉及到某些非常濃縮的主題，為了掌握這些主題，應該在家中多加研究。

同時，我希望你喜歡這本書，希望你在正文內容的幫助下「理解」這些插圖，從一頁跳到另一頁，再回到原處，想想那些大師和理論（這些是我們以後會解釋的）， 在圖畫中尋找錯誤……換句話說，我要你們有機會參與，自己思考一下透視法對你究竟意味著什麼，它會如何幫助你，就是現在、今天……

就我個人的觀點而言，透視法是一種非常重要的概念，值得我們關注，儘管當今的畫家對它瞭解不深，也不在一般稱為「寫實主義」和「象徵」的範疇之內繪畫，而在這些範疇內透視法即為一種基本的成分。

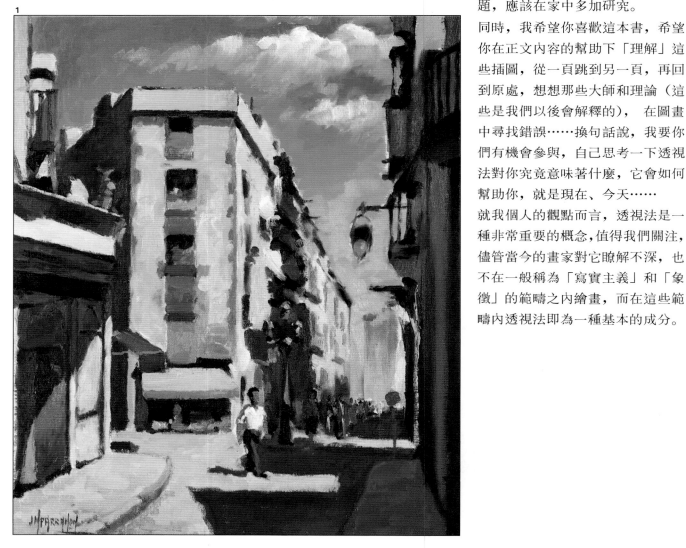

1

圖1. 帕拉蒙(José M. Parramón)，《老街》，藝術家收藏。畫中光線和陰影的透視法效果顯著。

圖2. 帕拉蒙，《人行道與屋頂》，私人收藏。在這幅只有一個消失點的平行透視法例畫中，陽光的平行方向在陰影中十分明顯。

但是，儘管如此，它仍是我們文化的基礎之一，尤其是我們的視覺文化；如果說我們能夠懂得電視或電影，是因為透視法的再生教導我們如何在平面上「看到」深度。這是基礎的、根本的和重要的概念。同時，我們可以說透視法是非常美妙的，它是一種理智的幻想，非常能顯示人的本性，儘管由於它的強度、它的明晰、當然還有它的潛力，以及——為什麼不提及它呢？——它製造幻覺的能力，是相當奇怪和獨特又非常廣博的……我們還沒有談到諸如「視錯覺」之類的事呢（「視錯覺」始於巴洛克時期，當時的人把房間的景象畫在牆上）。藉著起居室的視點，它可以顯得似乎有房門，在門背後有通道或另一個房間或陽臺，還有空中的雲彩……換句話說，他們有能力創造幻覺，創造一種「看見世界的方法」，即便僅僅是為了文化的緣故，也有必要瞭解透視。透過他們將幻覺展現給觀者，我們向這些藝術家表示我們的敬意。

我除了對在編寫此書過程中那些曾經給予合作和幫助的人們理所當然地表達深切的感激以外，我沒有更多的話要說。首先，我要感謝這套書的出版商荷西·帕拉蒙，沒有他出主意、選主題、給予總的指導，沒有他的編輯工作，沒有他具體的策劃並起草某些篇章，要編寫這本書是不可能的。我也要感謝其他所有的人，包括那些曾研究過透視法主題的作家和學者，那些寫過各式各樣出色書集的人們，這些書為我展示了許多解釋事物的不同方法。當然，我還要感謝我的編輯安吉拉·貝倫格拉，感謝米奎爾（從他自己的作品中選出）的插圖。萬分感謝。也感謝你閱讀這本書，我希望它能對你有所幫助。

蒙特薩·卡爾博(Muntsa Calbó)

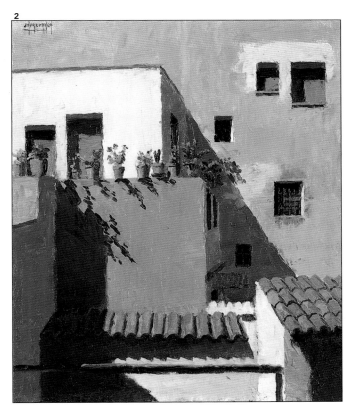

2

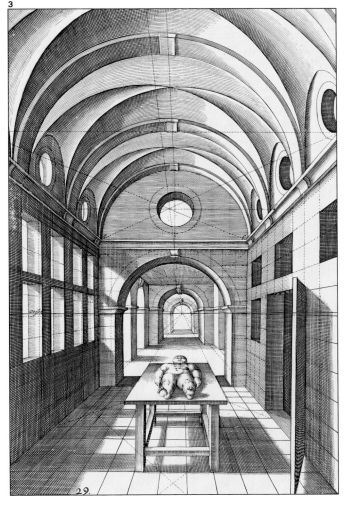

3

圖3. 此圖選自荷蘭人弗雷德曼(Jan Vredeman)1599年編著的《透視法》一書，書中包括成角和平行透視法的例圖。

有一點必須在本書中自始至終加以說明，就是
透視法並非總是存在的：換言之，透視法是人
類頭腦中解釋和創造現實的一種概念，在這裡
是指立體的現實，這在其他文化，包括我們自
己文化的某些時期中，並非總是根本的要素。
儘管本文蒐羅了十五世紀畫家卡洛·克里維利
(Carlo Crivelli)的一幅繪畫 (這幅畫是卡洛
掌握透視法令人印象深刻的、幾乎是極端的例
子)，然而透視法並不是在兩天也不是在兩個世
紀之內創造出來的，我們將從一些藝術家、哲
學家、數學家那裡直接瞭解到這一情況，這些
人對這一著名的發明作出了貢獻，他們的思想
將盡可能引導我們讀完全書，並幫助我們理解
這第一章內透視法的基本原則。

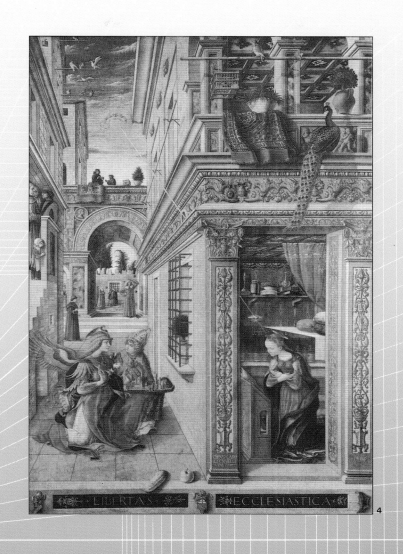

4

# 透視法的歷史演變

# 歐幾里得、維特魯波埃、中世紀

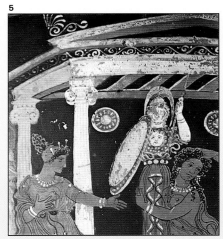

### 自然透視法

希臘人是傑出文明的創造者，是史前文明（尤其是埃及文明）稱職的繼承者。他們關心並探索人類和世界之間的關係；結果造就了一種輝煌的、藝術的、哲學的和科學的文化，這種文化在公元前五世紀左右達到它的頂峰。當我們觀看一尊希臘的雕塑，即便它摹倣了羅馬的雕塑，我們也能感受到希臘的知識和理想，感受到他們表現人體真實美的創造能力；它尤其是一種探索知識、文化、政治和人類關係的文明，簡而言之，探索所有與這個世界及其思想有關的東西。而藝術中「理想的美」至多不過是這種思想的一種表現。

歐幾里得是位希臘數學家（他生活在公元前250年左右），他發明了一種幾何體系，這種體系至今仍被認為是所有幾何學的基礎；為了紀念他，這一體系被命名為「歐幾里得幾何」。他經常撰寫其他主題，比如科學和哲學，不過，他的許多書已經失傳。然而我們應該把有史以來第一部著名的光學儀器論著歸功於他；儘管歐幾里得創造了一種有關我們如何看待周圍事物的理論——我們應該把我們看待事物的方法歸功於這種理論——這種理論始終沒有形成一種表現形象（素描、繪畫、雕塑）的方法，因為希臘人很少把時間花在人物形象以外的任何東西上。也有可能歐幾里得不重視把他的觀察結果直接運用於表現世界。歐幾里得似乎認為來自眼睛的一系列光線是指向物體的，在它們的投射範圍內，成直線的視線形成一種隱形的圓錐體（見圖6）。現在我們知道這種觀察是不正確的，但是由此得到的解釋是正確的；比如，眼睛只能看見進入圓錐視域的東西，

圖4.（前頁）卡洛·克里韋利(Carlo Crivelli, 1457–1493)，《聖母領報》，倫敦，國家畫廊。

圖5. 克萊法德斯所作的阿蒂坎·海德拉(Atican Hydria)作品的局部，那不勒斯國家博物館。

圖6至8. 希臘數學家和哲學家歐幾里德除了發明至今仍大致未變動過的幾何體系以外，還寫過一篇光學和視覺方面的論文。他認為從目光向外擴展出的一系列光線可形成一種錐體（視覺錐體），由於這個原因，當我們看到遠處一些相同的物體時，它們的體積似乎小得多。他這項理論一部分是真實的，我們可以在圖7中看清這一點：看清每根柱子所需的視覺角度逐漸縮小，圖8則描繪了這一結果。

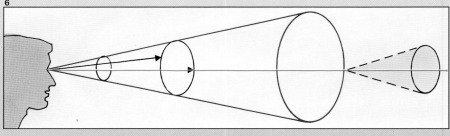

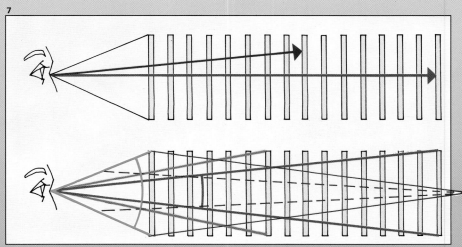

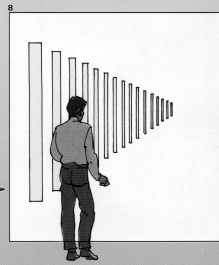

圖9. 在這裡，我們用圖畫來展示維特魯比斯(Vitrubius)的理論：平行線在某一點匯聚。這位數學家也許在一個廟宇內看到了一系列柱子，然後根據我們可以在圖中看到的現象建立他的理論：一系列平行線好像在同一點上疊合。

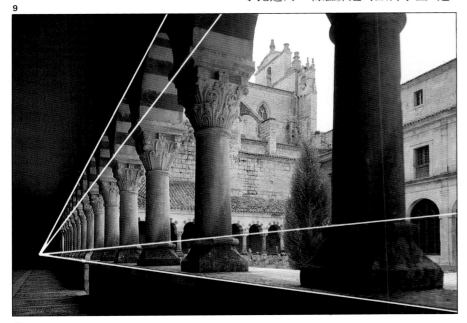

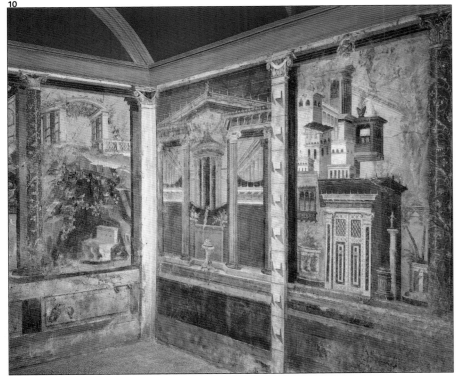

關於我們的視域是有限的假設是正確的。

這一理論正確地解釋了為什麼我們看見平行線會在遠處會合的原因，這是因為當一個物體遠離時，它似乎比這同一物體靠近時顯得小些；這一理論也解釋了為什麼一條路的最遠段似乎高於這條路的近處段……如果我們看圖7，我們就能理解歐幾里得所解釋的常識了。

羅馬建築師維特魯波埃(Vitrubio)也許生活在公元前一世紀，他把透視法中的畫圖原理直線透視法歸功於早他五百年的兩位希臘哲學家。這一原理乃基於這樣的事實：當我們在紙上畫平行線時，它們會在某一點上重疊和會合；正如維特魯波埃所說，「儘管這是畫在平坦、垂直的表面，但是某些部分往後移，其他部分則前移了」。當維特魯波埃（也有可能在他之前還有其他人）意識到平行線會在某一點相匯合時，他懂得了直線透視法的主要原理（見圖9）。

在經常抄襲希臘繪畫的羅馬繪畫其他作品中，我們發現用正確透視法描繪的風景畫殘片，雖然它們不一定與現實中的風景或現存的城市相符合。不過，我不想再耽擱讀者諸君了；研究一下這幅照片（圖10），你將會意識到幻覺——繪畫的魔力——是如何產生的；然而，你還得再等上一千年才能看到又有人試圖將透視法表現於繪畫上。

圖10. 龐貝(Pompei)帕布柳斯別墅(the villa of Publius Fannius Sinistor)內的濕壁畫。這幅畫是在龐貝的廢墟裡發現的，它表現了羅馬人是如何將透視法的直覺形式運用於他們的繪畫之中。

## 中世紀與非透視法

在中世紀，畫家不用透視法繪畫。
這是怎麼回事呢？是否他們忘了透
視法？也許他們避免使用它，而把
它擱在一邊，無論如何它不能引起
他們的興趣……也許最終他們幾乎
把它忘了。當時存在著好幾種影響
因素——教會、權力、文化、戰爭
——從三世紀到八世紀這些因素確
實影響藝術發展的方向；非自然的
藝術即非現實主義者，具有用來解
釋並描繪行為、書籍、奇蹟、生活
等圖解符號語言的確切傾向……甚
至不止是描繪而已。拿中世紀繪畫
與羅馬繪畫相比較，後者是非常有
趣和有意義的。然而，可以確定的
是中世紀畫家說出了他們想說的
話：空間不是真實的，它也不假裝
是真實，而是想像的、無時間性的、
象徵性的；繪畫被提昇到一個非常
高的裝飾性水準，透過精心研究和
清晰的構圖來表現內容。

讓我們看看十二世紀的這幅畫
（圖11），它表現的是耶穌基督和他
的門徒們正在慶祝的情形。正如所
有具有羅馬風格的繪畫一樣，其基
本的要素是清楚的，解釋這一情景
所需要的東西都畫在上面了：人物
（不是肖像）、餐桌、盤碟和器皿
……此外沒有其他的東西了。

對於當今不熟悉中世紀繪畫的人們
來說，這幅繪畫也許顯得奇怪；他
們也許認為它「幼稚」、「樸拙」、「奇
怪」，或者甚至是「無知」。當然，
這樣說是不公正的：因為這種判斷
乃基於中世紀藝術家沒能用我們司
空見慣的那種連貫的透視法去繪畫
的事實。換句話說，這幅畫並非以

透視法畫成，相反的，有些要素是
從上方或側面加以表現的。

的確，畫家似乎沒有從一個固定視
點出發去畫所有那些要素，而是在
使這些東西顯得最為醒目的位置去
畫它們的。盤碟是圓的（就像從上
方看到的那樣）；水罐和人物在前

圖11.《索里格羅拉的正面》(*Frontal de Soriguerola*)（局部），十三世紀末，巴塞
隆納，加泰隆尼亞(Catalonia)藝術博物館。
這幅畫沒有用透視法繪製。它所表現的物
體和人物是從各個不同的角度觀察，彷彿
畫家為了掌握各個人物而要四處走動一
樣。

**11**

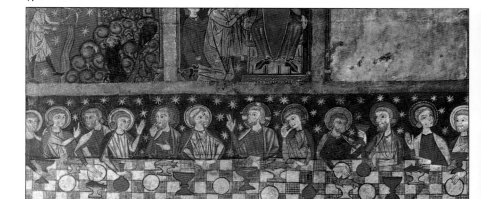

**12**

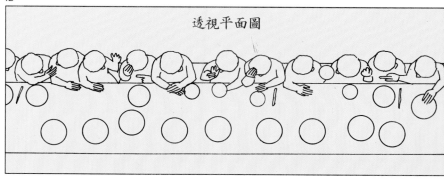

**13**

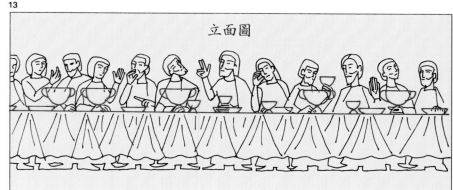

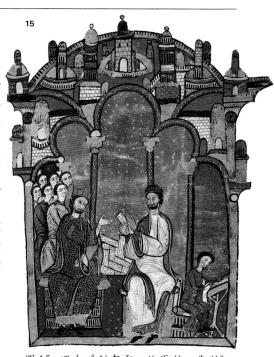

面，桌子從上面看來是長方形的。我們將力圖懂得什麼是上方、側面、物體或主題的側視。想像一下，我們把描繪對象放在一個長方形的玻璃稜柱體內；這一主題在稜柱體每一面的矩形或平行透視圖都與它的邊、俯視圖及側視圖相對應。

對十二世紀的繪畫作一公正的評價：平面的連貫畫法可以是俯視或側視的任何東西（圖12和13）。但是……如果形象是這樣畫的，那麼我們將無從理解它，對不對？所以，請讓我們默默地讚賞這些了不起的中世紀畫家，他們知道如何用很少

的手段具體地表現各種形象……同時，讓我們記住，如果我們能夠向這些畫家中的一位展示用正確透視法畫的現代圖畫，他也許會想這位畫家沒能正確地表現事物，因為它們不是那樣的；事實上他是對的，因為事實上這是顯而易見的；它不按照事物的本來面目描繪，而是按照它們看上去如何去畫的。

關於我所說過的話，現在有一些重要的東西需要指出，以利於將來的解釋：從物體上方、旁邊或由側面所見的尺寸相應於實際的大小。

圖12至14. 圖14展現了平面圖（上圖）（圖12）和立面圖（側圖）（圖13）中所描繪的要素。這一景象是在一個玻璃盒子中觀察的，玻璃盒子的平面指明通向景象中所

有點的線條：當從上面觀察時，成平行垂直投射；當從前面看時，是水平的。每一處景象（圖12和13）現在都是連貫的。

圖15. 選自《利布雷‧德爾斯‧弗斯》(Llibre dels Feus, 1162–1199) 一書的縮圖，亞拉岡，科羅納檔案館。這幅中世紀細密畫用完全反透視的模式描繪了一個城市；圖畫的每一部分都是分別觀察的，甚至國王正在閱讀的信也是重疊的，以便它們可以被清楚地看到。

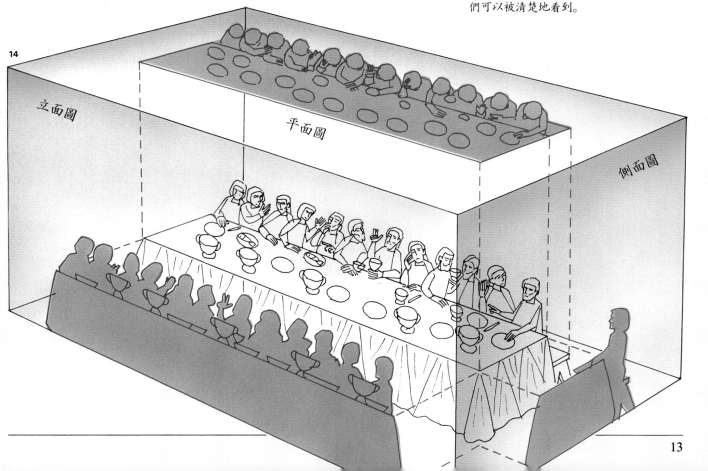

立面圖

平面圖

側面圖

# 第一次文藝復興；布魯內萊斯基的演示

在藝術史文獻中記錄的一系列藝術家的名字，與他們同時代的人，被他們的傳記作家稱之為「透視法的發明家」。 這是因為在義大利，從十三世紀開始，畫家們開始運用一千年前傳下來的知識。他們在仍無任何方法的幫助下試圖表現空間、世界以及「他們所看到的東西」。這一時期的人為畫家們所取得驚人的「寫實主義」而仰慕他們以及他們的作品；不過，在我們看來，這些繪畫並非極端寫實派的。但是，讓我們別錯誤地按照我們的知識和我們的電視、電影和攝影文化去評價他們的繪畫，因為就他們的繪畫表現而言，我們無法懂得他們的寫實主義究竟包括哪些東西。讓我們向你展現文藝復興初期這種寫實主義的兩個範例；我們將看到透視法的這一重要發明並不屬於一個天才，而是屬於它的整個探索過程，這一過程允許每個人作出他或大或小的貢獻。讓我們來看看畫例；一例是

喬托 (Giotto)(1266–1337)，他在帕多瓦一座小教堂裡畫了一組出色的濕壁畫；另有一組在阿西斯……這兒刊登的是其中一幅濕壁畫的複製品。在歐洲繪畫歷史上第一次，人物畫有了體積：他們第一次有了重疊；他們第一次處在空間和透視畫

圖16. 喬托(Giotto, 1266-1337)，《阿雷佐魔鬼的逐出》(*The Expulsion of the Devils of Arezzo*)（殘片），聖方濟教堂 (The Church of Saint Francis of Asis)。用透視法表現的阿雷佐城和教堂與軀體被誇張了的主要人物，按透視法縮小的魔鬼形成了對比，展現了初次用透視法描繪現實的嘗試。

**16**

**17**

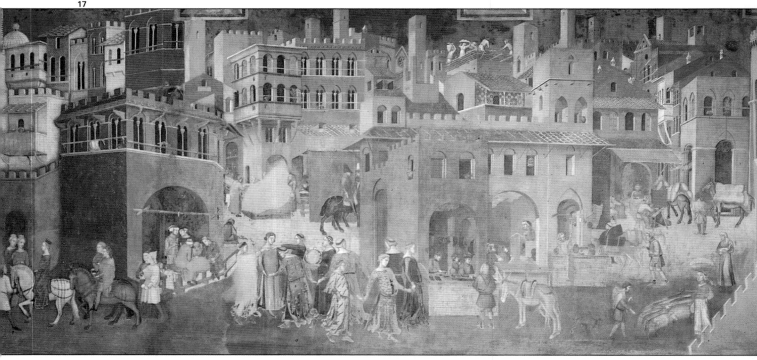

法中。同時，喬托把人們帶進了場景、風景、街道、室內……帶進了特殊的空間。當他做到這一點時，他正運用著常識和透視法原理。

安布羅喬‧洛倫澤蒂 (Ambrogio Lorenzetti) （活躍在1319年至1347年之間）是寫實主義的另一例證。洛倫澤蒂是來自西那的畫家，他受託在其城市的公共大廈的一間室內牆壁上繪製系列濕壁畫。這裡複製的濕壁畫（圖17）是覆蓋這間屋子一堵牆壁的一幅畫。這是一幅出色的繪畫，它的顏色、構圖和令人印象深刻的規模是具有里程碑意義的。我們面前又是一幅或多或少靠直覺而用上透視法的圖畫，它告訴我們洛倫澤蒂是如何描繪西那城的。然而，畫家表現了城市的部分地區；我們可以說他帶著他的位置、視點，從右到左、從上到下地展現了城市的全景，就好像他正在穿越城市。這是因為他缺少透視法方面的理論知識，而這對表現城市生活和在城

裡流動的人民的畫家來說是很有趣的；它對於在巨大的表面上繪畫以便使藝術家能立刻看到整幅圖畫也很有意思。在緊接著的素描（圖18）中，我們舉例說明藝術家的一些視點在有些場合是正確的，而在其他時候則是雜亂無章的。洛倫澤蒂在1340年繪製了這幅為世人共賞的作品，它是中世紀藝術的最後一件作品，也是文藝復興時期藝術的第一件作品。

圖17. 洛倫澤蒂 (Ambrogio Lorenzetti, 1319–1347)，《城市和鄉村好政府的效果》(The Effects of Good Government in the City and in the Country)，賽納，公共宮殿(Public Palace, Sienna)。這位出生在賽納的畫家向我們展現了他的城市的一種美麗和奇異的景象，在這一景觀中，透視法的某些部分非常精確。洛倫澤蒂從各個不同的視點描繪了許多基本的東西，彷彿他正在該城散步。

圖18. 在這幅圖中，你能看到洛倫澤蒂在描繪圖17的濕壁畫中所使用的部分消失點。

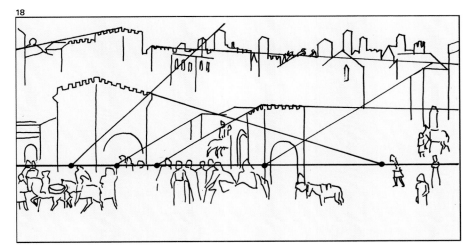

## 布魯內萊斯基的演示

我們將談論另一位藝術家，他證實了透視法中繪畫基本要素的存在：地平線和視點（它同時也是平行透視法中的消失點）。 我們要說的是布魯內萊斯基(Brunelleschi)，他是位佛羅倫斯建築師，生活在1377至1446年之間。跟他同時代的人讚佩他大膽的構思，但他們也意識到他傳記中的一個重要事實：透視表現法的演示。他們確信是他發明了這種方法。然而，我們無法證實這一點，我們也不知道布魯內萊斯基在何種程度上掌握了這種方法，因為他沒有寫下任何東西或者曾經確切地解釋過如何正確地運用透視法繪畫。布魯內萊斯基的傳記作家是瓦薩利(Vasari)，他發現了這位建築師是如何證實透視法的自然主義效果來使他的同輩為之傾倒。瓦薩利寫道：

「他在一個四方形的圖表上首次展示了他的透視法體系，他在圖上畫了佛羅倫斯的聖喬瓦尼教堂 (San Giovanni)的外貌，包括從教堂外部能看到的一切東西。看來，畫這幅圖的時候，他是把自己置於菲奧雷(Fiore)的聖瑪利亞(Santa Maria)正門的正前方，他把黑白兩色的大理石描繪得那麼清晰細膩、那麼精確，以至於細密畫畫家都無法與之比擬；在前景中，他描繪了廣場的一部分，它充滿了整個視域(……)。繪製完畢後，布魯內萊斯基在緊靠著視平線——地平線——的聖喬瓦尼廣場教堂上挖了個洞，這與他觀察描繪對象的視點相符。這個洞在繪畫的一邊，大如扁豆，然後成圓

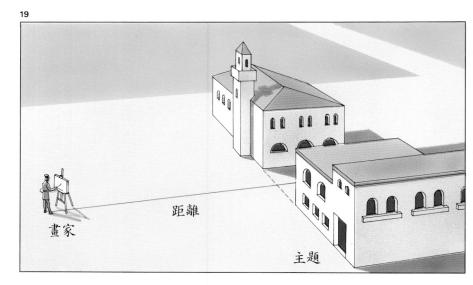

**19**

圖 19 至 21. 這是布魯內萊斯基 (Brunelleschi)透視圖解解釋的畫。畫家站在他所要描繪的主題的正面，相隔一定的距離（圖19）； 他的視點可以從圖20中看出。然後他會叫某人透過畫布（直接位於

錐體形狀伸展，直到它的背面直徑約呈一支香煙的大小。他會向任何想看它的人展示，如果他們將眼睛置於該洞較大的一側，用一隻手舉起圖畫，另一隻手將一面鏡子放在視平線上，這幅圖畫會在其中反映出來。鏡子應置於與畫家和聖喬瓦尼教堂之間大約相等的距離。有了前面所提到的擦亮的銀器、廣場、視點等基本要素，觀者相信看著這幅畫，他就看到了真正的景象。當時，我曾把這張畫片拿在手中，並且多次體驗到這點。」

在瓦薩利的解釋中有幾個重大的錯誤；也許最嚴重的是為了使觀者和畫家的視點相一致，鏡子必須置於瓦薩利所敘述距離的中點；必須如此，才能使視角相同（圖19~22）。我們必須提醒你這些插圖並不代表

消失點之上）的一個孔觀看，並且另一隻手舉著一面鏡子看它的映像。所創造的景象十分完美，以至於觀眾相信他正在觀看真實的景象（而實際恰好相反）。

**20**

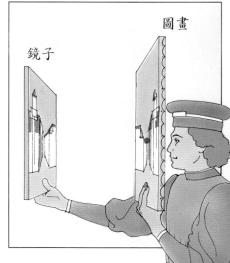

**21**

瓦薩利所講的主旨：它們是編造出來的，僅僅是插圖而已。

但是，演示除外，真正重要的事情是布魯內萊斯基意識到視點的重要性以及它又如何（與圖畫）與平行線的消失點相吻合；不僅如此，而且也與地平線（在這條線上可以找到消失點）的存在和某種本質上的東西相一致，這種基本的東西，就概念而論，就是透視法如何與從單一視點及固定的視角所產生的幻覺（注意，我們說幻覺）同起作用⋯⋯這是某種在現實中不存在的東西，因為我們的視覺是雙焦點的。著名英國藝術家大衛‧霍克尼 (David Hockney)認識到這點，他正確地把透視法叫做「獨眼法」，其理由是十分充分的。

儘管如此，隨著對透視法的這些初步實驗，獲得了許多接近自然主義的視覺圖像，藝術家們興趣盎然地開展了這些方面的探索。另一位偉大的義大利文藝復興時期畫家馬薩其奧(Masaccio)（約1401–1428）在一個體育館內運用了這種仍然很原始的透視法。在這幅濕壁畫（圖23）中，我們注意到畫家的視點低於他置放人物的地板——換言之，他們被升高了，被放在一個平臺上，高於我們的視平面，為了這一原因，他把他們畫得非常完美，沒有畫他們的腳；為了透視法效果，他們的腳被藏了起來。這種看來顯而易見而又簡單的方法是一種偉大的成就：因為甚至很久之後，知道透視法的大畫家仍犯了將其所知（意謂

人物有腳，且為地面托著）而非將其所見（意即他們的腳隱藏在臺階或平臺的後面）放在畫裡的錯誤。

圖23和24. 馬薩其奧(Masaccio, 1401–1428)，《三位一體》，佛羅倫斯新聖瑪利亞教堂。這幅濕壁畫位於觀眾（我們自己）站立處的立視高度。馬薩其奧想獲得一種更加現實的景觀，所以他將消失點定在與觀眾高度相同的高度，也就是稍微低於人物所處的站臺；因此，腳一直隱藏在視域以外。將這幅圖與旁邊顯示消失點確切位置的圖解（圖24）相比較。

**22**

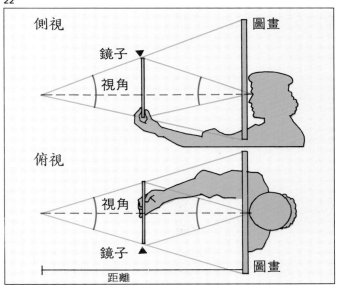

圖22. 在這裡我們能從上面和側面觀看這種試驗。當觀眾的觀看角度與藝術家構畫他的主題的角度相一致時便產生這種效果。為了成功展現這種效果，鏡子必須恰好處在畫家站立處至主題這段距離的一半處（應與圖畫相對稱）。

**23**

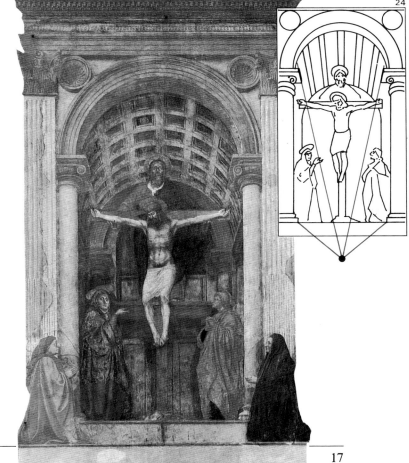

# 阿爾貝蒂的構圖

讓我們繼續追尋歷史，探討那些在某個時期曾被稱為透視法「發明者」的人們。

按年代順序排列的話，現在該輪到阿爾貝蒂 (Alberti) 了。他也是位建築師，而且他把他的想法確實寫了下來。阿爾貝蒂對當時畫家無法解決的問題之一提出質疑並解決了它。在談論這個問題以前，我們應該提一下阿爾貝蒂的另一個重要貢獻：他說用透視法繪畫就像透過無窮精細的紗幔看東西，這個面罩介於眼睛和物體之間，這樣，物體的每一點都向我們的眼睛投射一束穿過紗幔或窗口的光線。如果我們在窗戶畫上每一個交叉點，我們將需要用極好的透視法解析繪畫，條件是我們的眼睛不能移動。要解釋這些主題而沒有圖像是困難的，所以讓我們來看看這些略圖（圖25、26和27）。

阿爾貝蒂正確解決的問題是這樣的：當我們知道平行線在消失點消失，距離越遠物體越小，觀者只用一個視點看物體而且這個點被作為平行線的消失點投射在紙上時，這就意味著我們不能確知這些物體究竟會變得多小，也不能確知（在紙上的）哪段距離它們應該被分隔。畫家透過眼睛測量分隔的距離或者發明縮小圖表來解決這個疑問。(比如，每段分隔距離應該是緊靠它的前一段距離的三分之二，這是一種完全錯誤的假設。)

阿爾貝蒂意識到，如果他可以用正確的透視法畫出馬賽克拼接鑲嵌圖

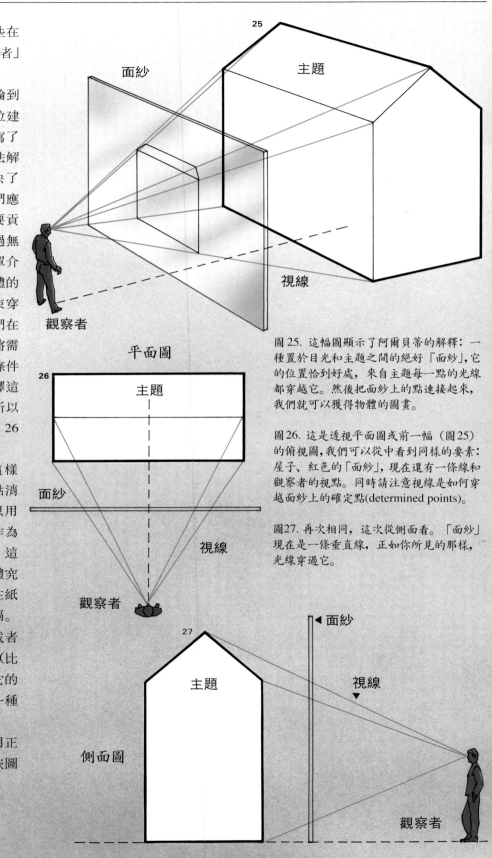

圖 25. 這幅圖顯示了阿爾貝蒂的解釋：一種置於目光和主題之間的絕好「面紗」，它的位置恰到好處，來自主題每一點的光線都穿越它。然後把面紗上的點連接起來，我們就可以獲得物體的圖畫。

圖 26. 這是透視平面圖或前一幅（圖25）的俯視圖，我們可以從中看到同樣的要素：屋子、紅色的「面紗」，現在還有一條線和觀察者的視點。同時請注意視線是如何穿越面紗上的確定點(determined points)。

圖27. 再次相同，這次從側面看。「面紗」現在是一條垂直線，正如你所見的那樣，光線穿過它。

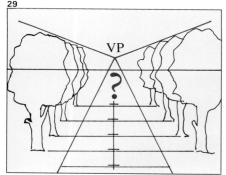

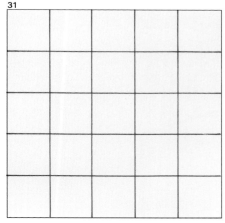

案，他便能在馬賽克上畫任何形狀的東西。阿爾貝蒂自問：我如何用透視法畫格子呢？我如何給距離定位呢？我應該把逐漸向遠處縮小的方格畫得多小呢？阿爾貝蒂開始用他自己認為「有把握」的知識來繪畫。請看旁邊有說明的略圖（圖32及其他）。

1. （圖32）。阿爾貝蒂先在地平線上畫了消失點和地線。

2. （圖33）。接著，他計算了地線上方格四邊的距離，然後畫線條，使它們在消失點匯聚。

3. （圖34、35）。但是仍然有個問題需要解決：在哪裡畫地平線，以便用它們的深度透視法來畫馬賽克圖案中的方格呢？憑目光畫嗎？

圖28至30. 這些圖表現了透視法的一個問題：如何畫旁邊各有一排樹的道路，而且每兩棵樹之間的距離相等（圖28）。這個間隔應該有多大？應該像圖29間隔完全相同，還是像圖30那樣大略測出寬度的變化規則。

圖31. 阿爾貝蒂發現透過正確的透視法畫這樣的格子，就有可能在其上畫任何物體。

圖32. 首先，他畫了地平線和消失點。

圖33. 接著，他測量前景中的五塊瓷磚，並且畫一系列通向消失點的線。

圖34和35. 但是，我們在哪裡畫確定深處馬賽克的平行地線呢？

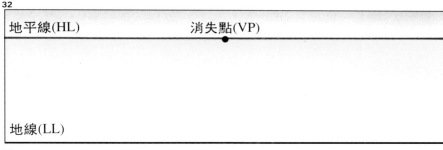

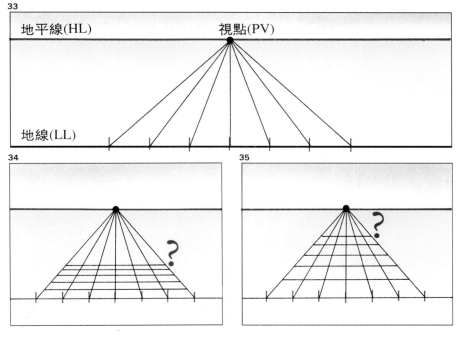

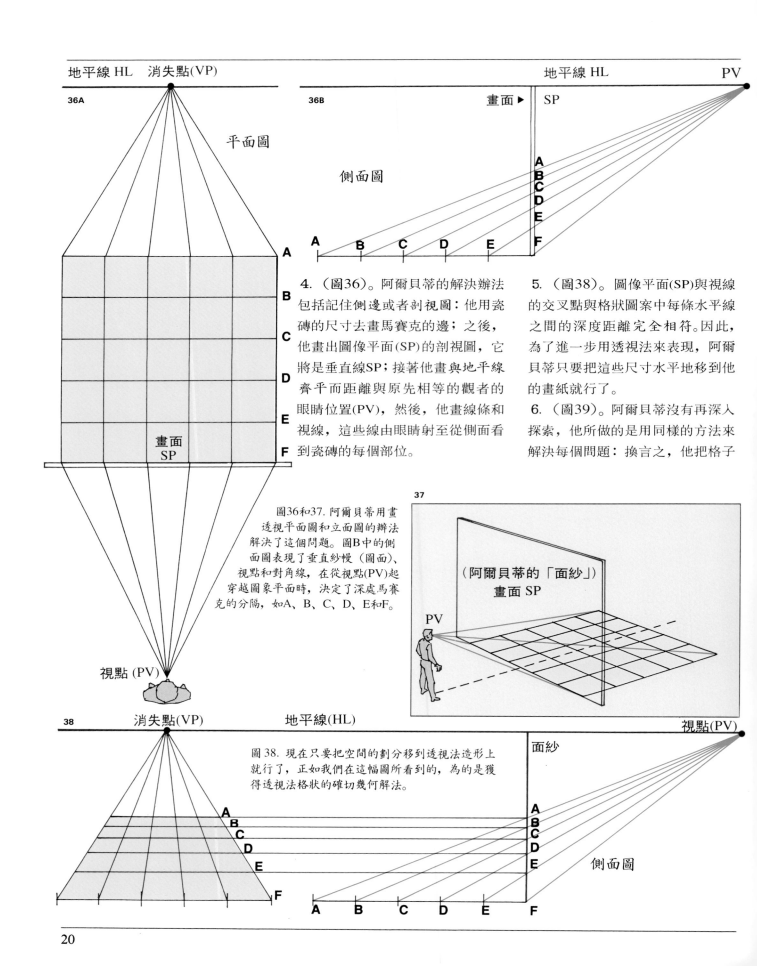

地平線 HL　消失點(VP)

36A

平面圖

A
B
C
D
E
F

畫面
SP

地平線 HL　　　　PV

36B

畫面▶　SP

側面圖

A
B
C
D
E
F

A　　B　　C　　D　　E　　F

4.（圖36）。阿爾貝蒂的解決辦法包括記住側邊或者剖視圖：他用瓷磚的尺寸去畫馬賽克的邊；之後，他畫出圖像平面(SP)的剖視圖，它將是垂直線SP；接著他畫與地平線齊平而距離與原先相等的觀者的眼睛位置(PV)，然後，他畫線條和視線，這些線由眼睛射至從側面看到瓷磚的每個部位。

5.（圖38）。圖像平面(SP)與視線的交叉點與格狀圖案中每條水平線之間的深度距離完全相符。因此，為了進一步用透視法來表現，阿爾貝蒂只要把這些尺寸水平地移到他的畫紙就行了。

6.（圖39）。阿爾貝蒂沒有再深入探索，他所做的是用同樣的方法來解決每個問題：換言之，他把格子

圖36和37. 阿爾貝蒂用畫透視平面圖和立面圖的辦法解決了這個問題。圖B中的側面圖表現了垂直紗幔（圖面）、視點和對角線，在從視點(PV)起穿越圖象平面時，決定了深處馬賽克的分隔，如A、B、C、D、E和F。

視點 (PV)

37

（阿爾貝蒂的「面紗」）
畫面 SP

PV

38　消失點(VP)　　地平線(HL)

視點 (PV)

圖38. 現在只要把空間的劃分移到透視法造形上就行了，正如我們在這幅圖所看到的，為的是獲得透視法格狀的確切幾何解法。

面紗

A
B
C
D
E
F

A
B
C
D
E
F

側面圖

A　　B　　C　　D　　E　　F

39

消失點(VP)

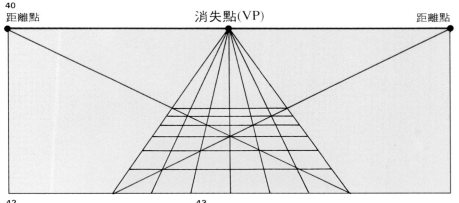

39B

立面圖

39A

平面圖

後便可輕易推斷的東西：由於每塊瓷磚都是平行的，它的對角線也有一個消失點(事實上有兩個消失點，每個方向一個)，這些消失點落在地平線上。你可以用透視法延伸對角線來驗證它。

8.（圖41）。似乎這還不夠，這些對角線的消失點與平行線的消失點有一段距離，相當於視點到畫面的距離。我們俯瞰地畫它。

當代有透視格子畫，這使人想起阿爾貝蒂的方法，它可以讓人在透視圖裡畫上任何題材。

法用於一切事物，從上方和側面，或者僅從上方或僅從格子的側面構畫物體，然後，用透視法畫這種格子並把圖畫移至格子上。研究一下旁邊的例圖。

如果物體與畫面平行，指出物體的高度是重要的，它們總是垂直的(它們不會匯聚)（圖39A和B）。

7.（圖40）。在另一方面，阿爾貝蒂從來沒有發現任何使用他的方法

圖39. 阿爾貝蒂能夠運用格子畫出透視法的任何物體，首先在格子上畫平面圖和立面圖，然後轉換所有的點，以便以後決定高度。

40

距離點　　　　　消失點(VP)　　　　距離點

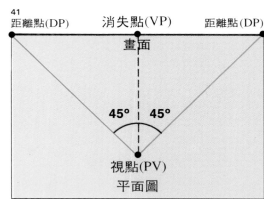

41

距離點(DP)　　消失點(VP)　　距離點(DP)

畫面

45°　45°

視點(PV)

平面圖

圖40. 穿過平面圖的瓷磚對角線是相互平行的，因而在地平線上形成兩個消失點。這些消失點稱作距離點，因為它們能夠使你計算深度的距離。

圖41. 距離點出現在距消失點左右相等的距離處，而此距離即觀察者至畫面的距離，我們畫出其平面圖圖示之。

42

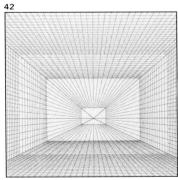

43

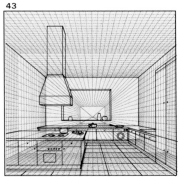

圖42和43. 這兩種格子在專賣店裡有售，用於需要絕對精確的透視法繪圖。

# 烏切羅和法蘭契斯卡

兩位被肯定的藝術家，熱愛繪畫，也熱愛透視法；其中的一位巴歐羅・烏切羅 (Paolo Ucello)(1397–1475) 由於熱衷探索透視法而遭批評；另一位畢也洛・德拉・法蘭契斯卡 (Piero della Francesca) ( 約 1420–1492) 又一次被認為是透視法的發明者而為後人緬懷著。當代，這兩種說法都缺乏依據。現在，我們知道畢也洛不是透視法的發明者——然而，他的確作出了某種新的貢獻——我們也看到烏切羅對他的「透視法」如痴如醉，畫出了義大利文藝復興時期一些最了不起的作品。比如，他在木頭上畫出了巨大的三幅相聯的油畫，今天，三聯畫中的每一部分都在世界上最重要的三家博物館中展出：佛羅倫斯的烏菲茲美術館、巴黎的羅浮宮、倫敦的國家畫廊。

圖44就是這幅作品：《聖羅馬諾之役》(The Battle of San Romano)(倫敦陳列的畫板)。 烏切羅似乎想展現他個人對於這種技巧的駕馭力：只要觀察一下前景中一系列武士戰鬥裝備的仔細佈置就可明白；然而還有更多的技巧：圖中有前縮的陣亡武士的形象，這當然會使與他同時代的人感到吃驚。還有：馬的位置適可作為他如何從不同角度畫馬的索引。另一件有趣的事：烏切羅把他自己的視點定得很高，似乎他正從高處看這景象，因此，畫中不出現天空，山丘組成了背景；這背景像舞臺似的無與倫比，是真正的背景，它從前景一下跳越到背景(藝術家要花上好多年才足以對透視法有充分的認識，而他能在沒有這些巨大跳躍的情況下，統合前景和背景)。

烏切羅沒有被人理解，但並非出於理性思考的原因 (譬如，他的人物有點兒像用紙板剪出的人物)， 而是因為他對透視法過於著迷。

畢也洛是一個了不起的藝術家；為了瞭解他的重要性，你只須參觀一下佛羅倫斯附近他的故鄉阿雷茲庫 (Arezzco) 城的一個簡樸的教堂就行了。在這座教堂裡，你會看到一些畢也洛繪製的文藝復興時期最完美的濕壁畫作品。而且，他還是一位偉大的藝術家、油畫家和「透視法畫家」。 圖46 是聖法蘭契斯可教堂內一幅濕壁畫的複製品。可在圖畫的右側發現一種對透視法的了不起理解……十分奇怪的是這種知識

圖44. 烏切羅(1397–1475)，《聖羅馬諾之役》(The Battle of San Romano)，倫敦國家畫廊。烏切羅為透視法所陶醉，他運用透視法在一個空間內創作身體和物體的圖畫。他透過按透視法縮小的畫技來達到這一目的，比如，在這幅畫中，他將臂甲分散地畫在地平面上，將馬畫在不同的位置上，縮小長矛的尺寸等等。

44

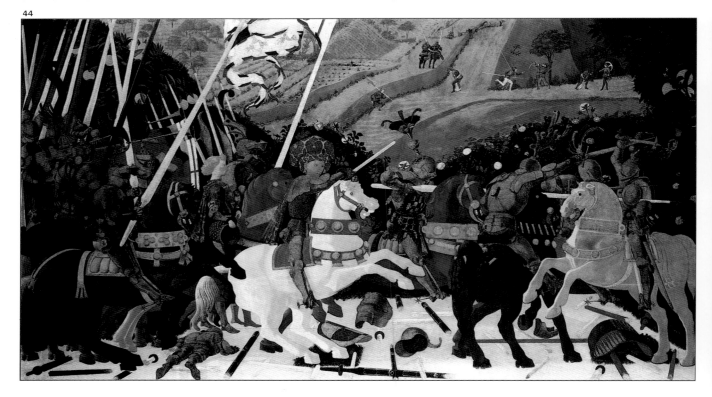

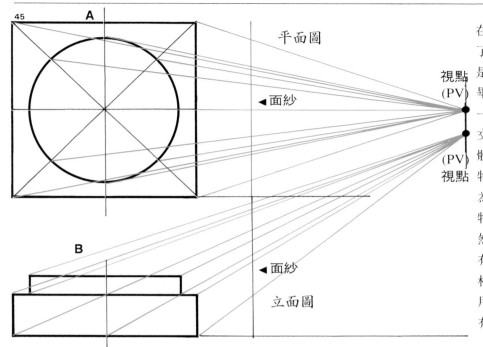

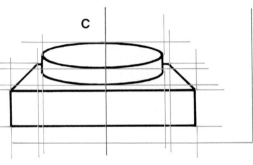

平面圖

◀ 面紗

視點
(PV)

(PV)
視點

◀ 面紗

立面圖

在繪製圖畫左側的城市時被「忘卻」了。但是，這種方法的混亂難道不是一種啟示嗎？

畢也洛發明了——或者他至少是第一位用論文來解釋它的人——用正交投影法表現透視法的方式：從物體／主題和視點的上方和側面看景物，他發展了阿爾貝蒂的方法，因為他已經能夠不用格子直接構畫出物體了。

然而，他的方式忽視了幾點：他沒有使用消失點，甚至沒有用它作為核對精確度的方法（我們在圖45中用它核對構圖）。而且，他的視點有時過於偏向側面。

圖45. 這是畢也洛・德拉・法蘭契斯卡所描繪的簡單圖解。它表現了對物體的直接描繪，平面圖和立面圖上都有景物。綠色的紗幔表現了俯視景觀，所有在它上面匯聚的點都是這些點的座標；橘黃色紗幔表示的是側視景觀，它提供了相同點的其他座標。

圖46. 法蘭契斯卡(約1420–1492)，《十字架的插入》(Intervention of the Cross)，阿雷佐，聖方濟教堂。右側完美的透視畫法以及左側對中世紀城市顯然是天真浪漫的畫法證明了透視法理論家們走過的漫長道路。

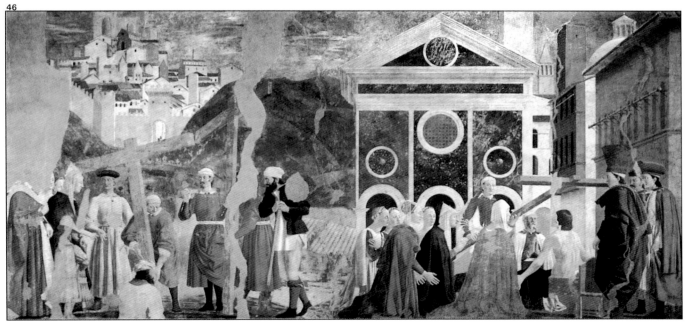

# 達文西：整體性的透視法

「繪畫是智力的」——雷奧納多·達文西(Leonardo da Vinci)。

達文西(1452-1519)寫了這句話，儘管他肯定不是第一個意識到這一點的人，卻是第一位對各種各樣的科學和藝術問題樂此不疲的探索者。

可以這樣說，達文西集所有透視法於一身；他瞭解並且闡發了透視法的整個理論，幾乎和我們今天對它的認識不相上下。十分奇怪的是，達文西沒有對它過分重視；他認為藝術家應該更多地運用他的眼睛、頭腦以及雙手，而不是幾何學。他沒有警告藝術家要注意他們反覆重犯諸如「畫出的門使在圖畫中的人物永遠進不去」的錯誤。

按達文西的說法，「透視法只不過是處在一塊透明玻璃後面的地方或物體的景觀，在這塊透明玻璃的背面畫上了物體」。這一簡單的定義是絕對真理，它基於阿爾貝蒂的「面紗」論，對此你肯定已經推斷到了。如果你使自己處在一扇窗戶的後面，用粗鉛筆把你所看到的東西畫在玻璃上，並且不移動你的視點，那麼你就是在用正確的透視法畫圖了。

然而，我們再說一遍，達文西激勵藝術家「用眼睛」畫，依靠他們的感覺，不要太依賴理論。當然，他把他所相信的東西付諸實踐。透過比較畫室素描《讚頌列王》(The Adoration of the Kings) 與陳列在佛羅倫斯烏菲茲美術館的油畫就足以證實這一點，並足以使我們認識到研究僅僅把握住全貌的一部分，即繪畫最終成品中最遙遠和最不顯眼的部分。達文西經常修正繪畫，覆蓋、刮除、擦掉圖畫。也正是他開始談論「氛圍」、「氣氛」、物體、

人物、風景之間存在的空間……他意識到距離使形狀變得模糊。他觀察到烏切羅所使用的不是寫實的畫法（第22頁），烏切羅省去了繪畫中所有看起來像是紙板的側影輪廓和基本要素，不管它們離得近還是離得遠。這還不是問題的全部：達文西還注意到，當我們看任何物體時，儘管距離極近，我們卻不能精確地確定它的外形輪廓；由於主題已溶

圖 47 和 48. 達文西(Leonardo da Vinci, 1452-1519),《對東方三聖賢讚美之研究》和《東方三聖賢讚美》，這兩幅圖都在佛羅倫斯，烏菲茲美術館。這一研究僅包括定形繪畫 (definitive painting) 的背景。達文西在透視法和繪畫之間作了劃分；他研究透視法是為了好玩，儘管他繪畫時從沒有完全信任過它。這位大師相信藝術家應該依靠他自己的標準而不是使用幾何圖形。

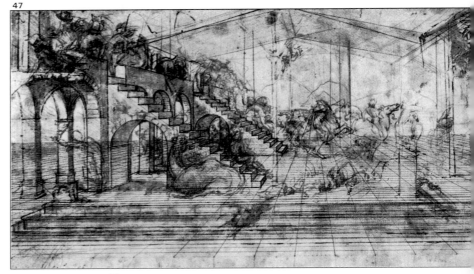

47

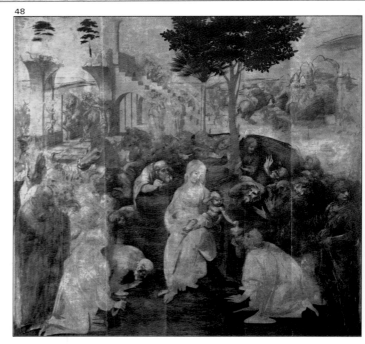

48

入環境中,輪廓的界線總有點模糊。當然,他開始創作油畫——還有其他繪畫——時,始終把這一模糊的現象記在腦海中。簡言之,透視法的各方面達文西都研究過。直線透視法、空氣透視法、「暈塗法」(Sfumato,義大利語,表示模糊界線的術語)……似乎這些還不夠,還有我們從正前方看到的物體按透視法簡化和縮小。

達文西天生具有豐富的常識,他也懂得其他某些道理,某些重要的道理,這樣,他才不會在複雜的幾何道路上迷失方向。他認為如果繪畫時只想著一個視點,那麼只有一個地方可使觀賞者正確地看畫。下面這一點是確定無疑的:它是畫家給目光定位的同一地點(當然,這是從理論上講)。但事實是,有時我們看到在牆上掛得很高的圖畫,或者我們從側面觀看濕壁畫和油畫……這不是說我們不能理解它們;事實上,我們並沒有意識到我們不是在正確地觀看這些畫。達文西所注意到的是:我們會在心裡「糾正這些」由於身處錯誤位置所造成的錯誤。接著討論另兩位重要的畫家:米開蘭基羅 (1475–1564) 和拉斐爾 (1483– 1520)。拉斐爾也許是在繪畫中把建築和人物最完美地結合起來的藝術家。在他最重要的作品中,他使用了單一消失點的透視法,儘管他和達文西都知道如何在透視法中使用其他消失點。

米開蘭基羅被認為是一位萬能藝術 (universal art) 的天才。他瞭解當他在畫西斯汀教堂的時候,如果他只用一個消失點,那麼從其他任何一個不能反映原消失點的地方看畫,圖畫就會顯得荒謬可笑;因此,他使用了另一種方法,即以不同的視點來畫圖景,儘管它們都引向同一條線或者消失軸線。注意這一點是很有意思的,因為它表明確切的東西不一定總是——從理論上講——真實。文藝復興時期的大部分藝術家在一幅畫中(包括在地平線的不同層次上)使用了不止一個消失點,這取決於他們想表現什麼。

毫無疑問,米開蘭基羅像達文西一樣,不厭其煩地重申,藝術家應該依靠他的眼睛、他敏銳的目光,而不是任何理論:「眼睛在做這些事時受過如此之多的鍛鍊——米開蘭基羅說——以至於只要稍微一瞥,不用任何角度、線條或距離,就能指導手去表現它想表現的一切東西,只要將它用透視法定位就行了」。

圖49. 達文西和阿爾貝蒂關於透視法的想法是相同的:想像一個窗口,藝術家透過它,不移動目光地把他們看到的東西畫下來。

圖50. 達文西,《天使傳報》,佛羅倫斯,烏菲茲美術館。除研究直線透視法以外,達文西也在大氣中找到靈感,請注意在這幅精緻的繪畫中所使用的兩種透視法。

49

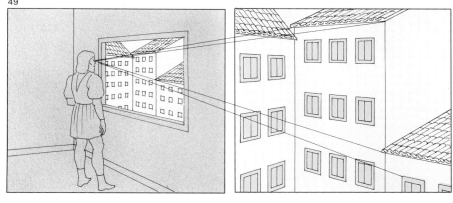

50

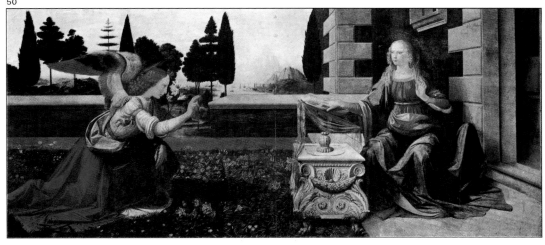

# 杜勒，北歐

51

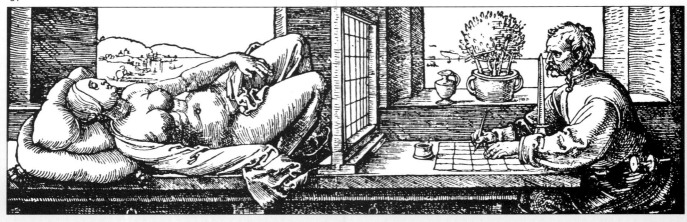

亞勒伯列希特‧杜勒(Albrecht Dürer) 在非常年輕的時候畫水彩畫，這些畫表現了一種奇怪的現象：首先，它們是水彩畫，這在當時幾乎是一種聞所未聞的畫法；其次，它們是風景畫，而在那時無人畫「純粹的」風景畫。他也繪製木刻和銅版畫。

杜勒是德國人，1471年生於紐倫堡。當時，北歐國家幾乎不知道透視法是何物，在藝術方面，他們繼續從他們中世紀哥德式的根源一步步進化。但是，杜勒是位職業探險家、旅行家和偉大的藝術家；到當時為止，他足可以被視作與義大利人處在「現代化」的同一水準之上。1505年，他已經自冒風險來到義大利，學習透視法原理。他完全懂得（一個消失點的）平行透視法，而且經常運用它，尤其在他的銅版畫中；我們可以補充說，他運用它是如此之投入，以至於有時透視法「吞沒了」他圖畫的其餘部分，消失點分散了觀眾的注意力。這並不阻礙他同時代的北歐藝術家們從這些銅版畫中學到許多東西。更有甚者，他還寫了幾篇有關繪畫和透視法的論文，並在文中列舉幾幅銅版畫作為例子。這些例子真是精彩極了，甚至我們今天也能用它們來理解這一體系，儘管他們使用的方法在某些情況下有點笨拙。在所有的例子中，阿爾貝蒂的「面紗」思想被清楚地融合在其中，達文西稱之為窗口，它也是我們所說的畫面。還有另一個重要的細節：有一個固定的點來給眼睛定位，以便使它總處在同一個位置，這是透視法的「必要條件」（圖51和53）。

杜勒實踐並撰寫了其他與透視法有關的主題。最奇怪和最古老的問題之一是反透視法。這個問題指的是建築、紀念碑、墓碑和標識（廣告、告示牌……）等方面的實際例子。所有這些東西都處於垂直位置，面對著我們：但是，如果它們非常高，那麼它們會產生一種反透視法的效

圖51. 杜勒(Dürer)。在這幅蝕刻畫中，杜勒運用了達文西所闡述的概念。藝術家一邊透過一種縮放儀觀看畫題，用它作為指南以避免使他的視點多樣化；一邊畫主題(在這一畫例中按透視法縮短線條)。在把尺寸畫在紙上的格子方面，縮放儀是有用的。

圖52. 杜勒 (1471–1528)，《耶穌誕生圖》，慕尼黑，阿爾特‧皮納科特克 (AltePinakothek)。杜勒運用透視法的一種非現實的變化手法，比如根據人物的重要性，給他們不同的大小尺寸。

52

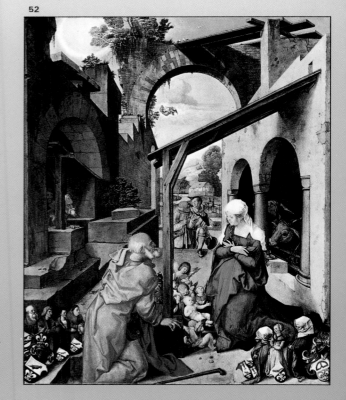

53

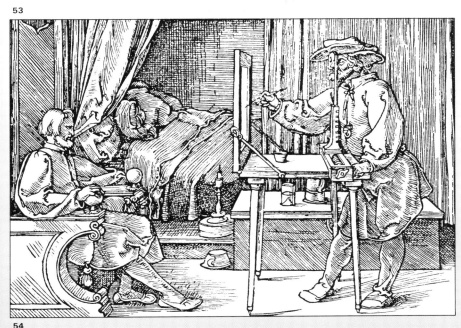

54

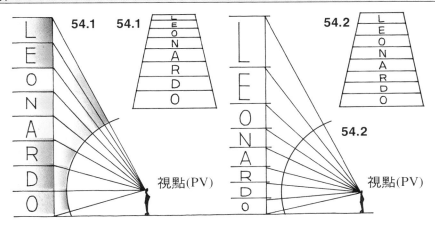

55

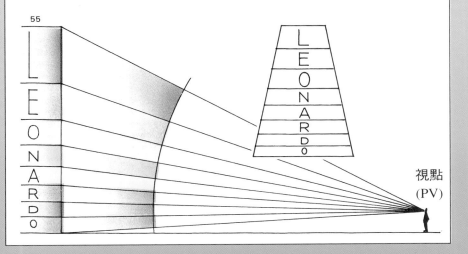

應。如果有間隔、檻口、一行行字，而它們所有部分的大小又都一樣，那麼觀察者看它們時會感到位置高一些的顯得小一些。這是視點和觀察角度的緣故：如果我們觀察分隔部分的角度小一些，那麼，每個成分之間的間隔「顯然」被縮小了(圖54.1──在這一例子中指每個字母之間的間隔)。杜勒提出了均等地觀看所有部分的辦法，這一辦法包括循序漸進地分隔位置高於觀者視點的組成部分（在這裡是字母）（見圖54.2)。當然，這個問題和這種解決辦法只是一種智力遊戲，因為你也許已經意識到這種解決辦法只在單一視點的情況下起作用。如果我們從該物體後退，這些分隔部分就會變得雜亂無章和不協調（圖55)。儘管如此，偉大的藝術家們已經把觀者最可能的視點記在心中，他可能會從這個視點看到物體（比如，一尊雕像)。通常比較好的辦法是劃出均等的間隔，正如達文西所說的，讓眼睛去「糾正它們」。

圖53. 杜勒。選自其所撰寫的論文《透視法和比例》中的木版印刷術(Xylography)。這是蝕刻畫中的一幅，用來展現杜勒的北方知識。迄今為止，它們為我們提供了透視法的基本概念。

圖54和55. 杜勒研究了透視法中相等距離的失真問題。正如你能在這裡看到的，對相等視角的使用（圖54.2）向我們展現了一幅所有分段的確切情景，但只出自一個視點。如果我們改變這一點（圖55)，結果就變得滑稽可笑了。

# 十六世紀的概念

在歐洲，從十六世紀起，一批人開始就透視法進行寫作（和繪畫），提出了令人注目的構想，這些構想隨著時間的推移被證明是非常有用的。一切都是從Viator〔意為「航海家」，為一位名叫尚·佩勒林(Jean Pelerin)的法國人所使用的筆名〕開始的，他寫了一本書，書裡滿是插圖和一些說明文字。Viator所解釋的著名的對角線消失點可直接作為構成描繪對象的消失點，而描繪對象的任何一條邊都不與圖畫的表面平行，換句話說，要用成角透視法畫成有兩個消失點的描繪對象（見圖56）。

沒過多少年，又有其他人出版了六卷論繪畫和透視法的書籍。這就是圭多巴爾杜(Guidobaldo)。他創造了一種基本的畫法，這對透視法幾何至關重要，它解釋了基於俯視圖畫模型的正射投影。我們將逐步解釋這一重要的發現。

圖57。在這幅俯視畫上，我們有主題（一塊六角形的寶石）、 圖像表面(SP)、觀察者的視點(PV)以及地線(LL)。圭多巴爾杜的規則是如果

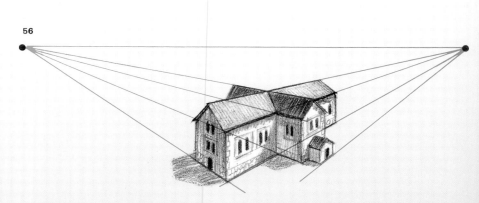

56

圖56. 維亞特(Viator)曾發現了現在被認為是理所當然的知識：我們可以畫一個與畫面不處在平行位置上的物體。透過使用2個消失點，就能夠用成角透視法畫主題，換言之，可以看到物體的兩面。

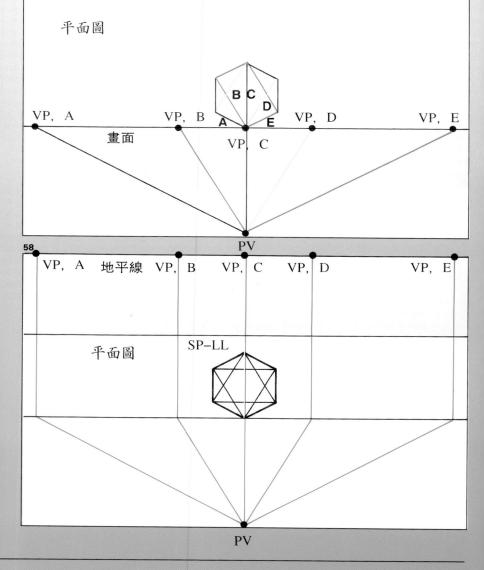

圖57. 這是一幅平面人物的平面圖。畫面是俯視的。下一步包括從與人物線條（用同一種顏色標明）平行的視點PV出發粗略畫出一系列平行線。這些線與俯視畫面相交的點是相應平行線的消失點。

圖58. 至此，我們討論了從平面圖上觀察的六邊形。現在我們將把它置於透視法中，給我們的圖畫增加一條地平線和一條地線。我們先在地平線上畫消失點A、B、C、D和E。

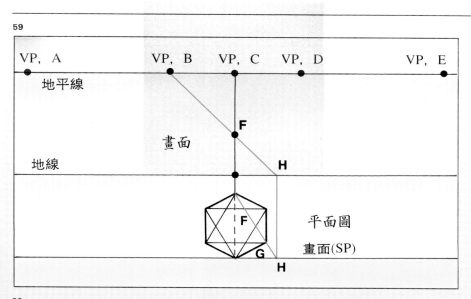

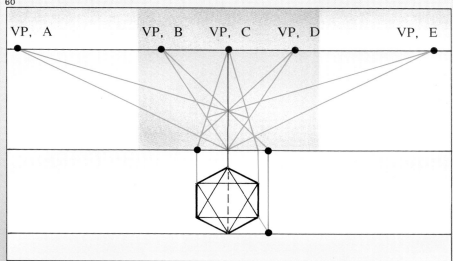

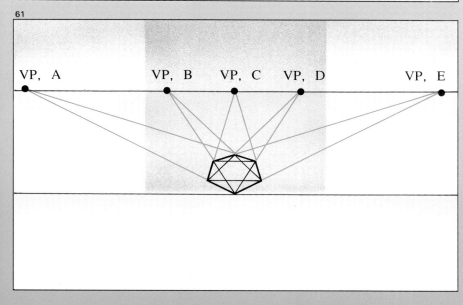

我們從眼睛(PV)畫一條與物體（用不同的顏色表示）平行的任何一條（或多條）線，這條線與畫面的交叉點恰好在與之平行的物體的所有線的消失點上（比如，A和D的VP）。讓我們來畫這些平行線並且標出與畫面交叉的點。

圖58。然後，在面向我們的畫面上構圖；所有的消失點將處在觀察者視平線的地平線上。

圖59。當消失點A、B、C、D和E被確定之後，我們要尋找F點，它將決定用透視法觀看六面體的高度；為做到這一點，我們投射G線，亦即從上方看去投向畫面傾斜的綠線，從而找到H點。

現在，我們用垂直線（綠線）把這個點移到我們畫面的地線上，並從VPB畫一條對角線到最後的H點。

現在我們所要做的是從VPC畫一條垂直線（紅線）到模型的中心。這就畫成了：F點在這條最後的紅線與前面的對角綠線的交叉處被找到了。

圖60和61。立即用透視法畫六面體，將每條線向它的相應消失點延伸，直至我們畫成寶石的六邊形。我們在用「真正的」幾何測量討論正確的透視法。然而，畫家不必進行這些測量和計算。為了任何可能從幾何觀點對此產生興趣的人們，我們才決定把這些內容一筆帶過。

圖59. 按照正文中的畫法說明建立F點，使我們能決定用透視法觀察的六面體的高度。

圖60和61. 一旦F點確立之後，剩下要做的事是將每個角轉化成與它相應的消失點，這樣就完成了這塊寶石的六角形

# 卡那雷托和畢拉內及

**卡那雷托和「威尼斯小景」**

我們從十七世紀跨入十八世紀。在頹廢的輝煌時期，威尼斯和羅馬成為歐洲上層階級的主要旅遊勝地。義大利藝術家再一次投身於未曾探索過的領域：展現城市和市區的景觀、描繪遺蹟和紀念碑、蝕刻紀念品、繪製城市環境。這並不是說卡那雷托(Canaletto, 1697–1768)發明了這一行業⋯⋯不過他是威尼斯風景畫畫家中最敏銳的一位。在這些寫生畫（圖62–65）、素描、油畫中，我們欣賞到他的作品如何不被透視法知識降低成一種簡單、機械的作品⋯⋯不，卡那雷托懂得透視法，而且是那麼透徹以至於透視法成了他的源泉、他的感情不可分隔的一部分。他不用去思考如何運用這種方法，他要做的只是自然地、本能地使用它。因此，我們可以在他的一些作品中發現「幾何」錯誤。

卡那雷托在歐洲繪畫的發展中是一種巨大的影響，從那時起，新的繪畫技法朝著幾個不同的方向發展：從純粹繪畫到構造設計畫法，從地形素描到旅遊「紀念品」，從摹做自然景觀到全憑想像繪畫。

圖62至64. 卡那雷托(1697–1768)，《卡納雷托隨筆》，威尼斯，學院畫廊(Academy Gallery)。卡那雷托的這些隨筆是從自然界中粗略地估算而繪製的，可以看出藝術家熟練地運用透視法繪畫。

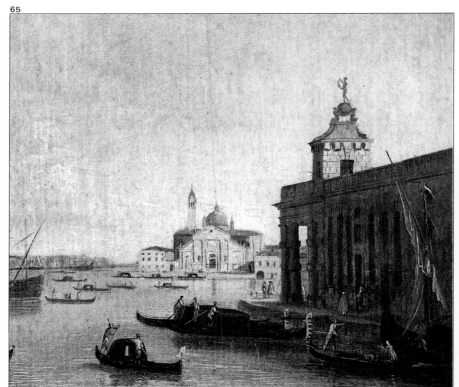

圖65. 卡那雷托(Canaletto)，《聖喬治·馬焦雷和威尼斯海關》（殘片），馬德里，普拉多美術館(Prado)。卡那雷托的油畫經常顯得有些不自然，這是由於過分地使用了透視法，另外也是由於藝術家繪畫的筆調和他喜愛強調細節。儘管如此，他仍然畫了一些出色的畫，如這些即興的、清新又精確的素描（圖62至64）。

## 畢拉內及

畢拉內及 (Piranesi，1720–1778) 是位有想像力然而卻難找到工作的建築師：也許他超越了他的時代，也或許是他的思想若付諸實施，代價太昂貴、太怪誕，甚至不可能實現。在那個時期，建築師、建築學學生和藝術家的學徒到處旅行，為的是練習畫圖並同時記錄具有歷史意義的建築、遺蹟和紀念碑、中世紀和文藝復興時期的建築、古典建築……有些人獲得了去羅馬旅行的獎金和獎學金，也許這是最顯赫的獎品。顯然，這種興趣大部分來自旅遊，來自對許多可能成為風景名勝地點瞭解的需要。與這些主題有關所產生的有深度的作品，是理解英格蘭藝術復興發生的一個主要因素；幾個世紀以後，英格蘭向歐洲大陸推進，其藝術家外出旅遊，並四處購物，……在英格蘭，特別是由於水彩畫技法的「重現」，藝術水準不斷地上升、改進。

藝術家所經歷的這種變化和激盪的新環境，這種流動、旅遊以及狂熱的創作……都使我們更接近浪漫主義，而浪漫主義的首要功能在於重新評價中世紀建築、古代遺蹟以及不折不扣意義上的幻想。

畢拉內及是浪漫主義的先驅，他甚至在浪漫主義這個詞存在以前就是一個浪漫主義者了。他把建築擱在一邊，因為建築阻礙他自我表達或者謀生……他不停地畫，創造出了不起的、新的和有獨創性的蝕刻畫，這些畫並不是純粹用來「複製」已經畫過的景物或油畫，而是真正擺脫了束縛的藝術品，它們充分利用了這種畫技去表達不存在但又可能存在的幻境：惡夢和夢境，用深黑色畫出令人難以置信的監獄，無窮無盡的樓梯；現實中並不存在的囹圄，然而人卻被囚在其中，無法出來……無疑，畢拉內及想表達這種夢中的焦慮，他透過正確運用透視法「乏味的」訣竅去實現這一點。在蝕刻和繪製他的監獄作品以前，畢拉內及畫過數百幅美輪美奐的義大利建築速寫。

圖 66. 喬凡尼・畢拉內及 (Giovanni Piranesi, 1720–1778)。《虛構的監獄》(蝕刻第七號)，倫敦科爾納吉(Colnaghi)有限公司。這幅以監獄為主題的蝕刻畫表現了用透視法創造比現實本身更有聯想力的形象的可能性。此外，請注意他熟練地運用光線和陰影來創造深度。

66

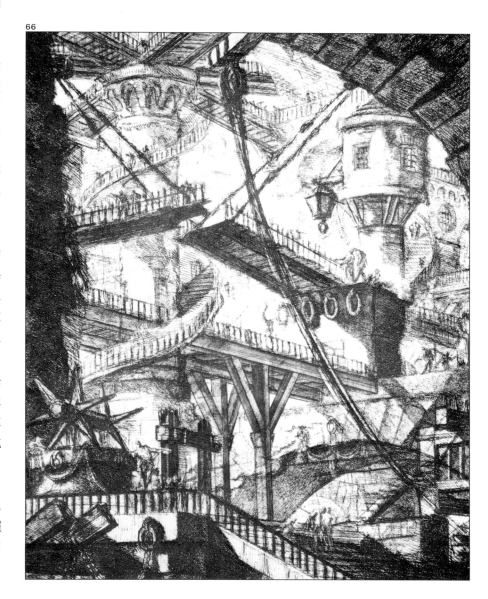

# 十九和二十世紀的透視法

**67**

**68**

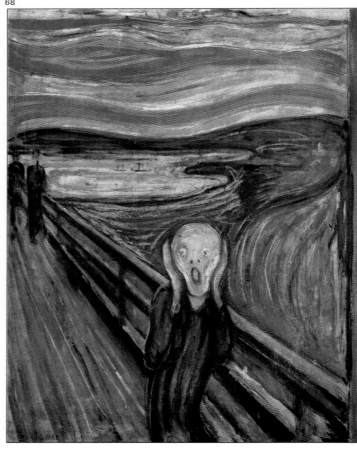

當畫家、建築師和製圖員都知道透視法的基本概念以後，他們把它作為一種額外的手段來利用，用得那麼自由、自然，仿佛是在偽造這一過程，但這是由於他們對這種畫法非常有把握。比如，很少有人記得英國偉大的畫家泰納 (Turner) 是倫敦重要的透視法教授。在他的繪畫中沒有錯誤，即使有錯誤，那也是為了整體的效果。然而，沒有人會說他在用透視法構成他的圖畫。我們就是應該用這種方式繪畫：要有信心，不必仔細檢查線條和尺度，但必須切實懂得正確的方法。從整體上看，十九世紀的畫家使用透視法，他們的繪畫協調一致，這也包括印象派畫家，儘管他們突破許多

模式，他們仍保持了透視法，把它當作構圖的一種方法。

從後期印象派畫家（尤其是梵谷、高更、塞尚）時期起，因為寫實主義從視覺轉化成表達的問題，繪畫採取了其他途徑——儘管如此，他們並沒忘記透視法。梵谷的透視法整體說來是正確的，只是比較誇張，更注重內部的而不是外表的視覺，注重存在的狀態而不是視覺的感受。另一方面，高更運用他對原始或異國文化的繪畫知識，把他的主題平塗成樸拙的形狀，這些知識並非源自西方繪畫（而像印度的繪畫或日本的木刻版畫）。塞尚沒忘記透視法，但他把它融入到作品的草稿、顏色和幾何平面的詮釋中，使

圖 67. 泰納 (William Joseph Mallord Turner, 1755–1851)，《伊斯利普斯主教教堂中的聖伊拉斯謨》，倫敦大英博物館。很少有人記得泰納曾經是一位透視法的優秀教師，這也許是因為他在這方面的知識從未阻止他釋放自己的現實感，他樂於表現自己的內心世界而不是外部的視覺。

圖 68. 孟克 (Eduard Munch, 1863–1944)，《呼喊》，奧斯陸，國家美術館，這一北歐表現主義的根源探索了用透視法表現生氣、恐懼和恐怖的影響，這幅傑作是這一手法的完美畫例。

圖 69. 卡拉(1881–1966)，《鬧鬼的房間》，米蘭，私人收藏。超現實主義，尤其是義大利超現實主義（也許是因為義大利人總是記得他們的國家是透視法的誕生地）經常運用透視法去創造夢一般的形象。

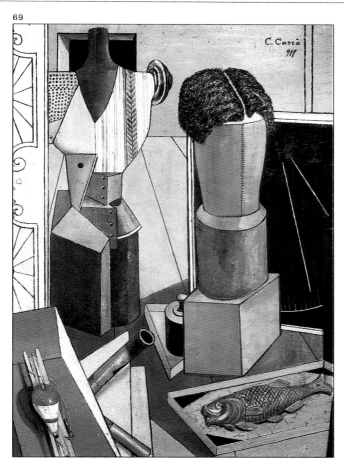

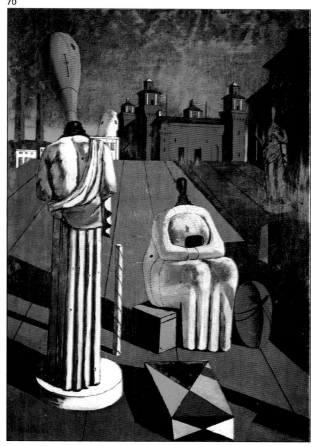

現實的內在和合理的視覺相一致。現在我們進入二十世紀，在這一時期內，前衛派從立體主義出發，不曾試圖從某個特定的點去再現他們的視覺，因此，他們只在某些情況下使用透視法，而且有著特定的意圖：明顯的例子諸如基里訶 (De Chirico)、馬格里特 (Magritte)、卡拉(Carrà)、恩斯特(Ernst)或埃斯切爾(Escher)等超現實主義畫家。他們在完全相反的意義上運用透視法的寫實主義：他們是表現非現實、超現實、無意識的現實、不能觸及和非實存的寫實主義者。在他們的作品中，透視畫法並非產生平靜的視覺感受，而是製造一種心神不寧、對無窮無盡、且介於另一更敏感世界上下之間的世界的焦慮。

還有其他一些很偉大的畫家從過去到現在仍在使用透視法，並繼續這種獨特和了不起的西方繪畫傳統。包括：美國的愛德華·霍珀(Edward Hopper)、英國的大衛·霍克尼(David Hockney)、西班牙的安東尼奧·洛佩斯(Antonio Lopez)。

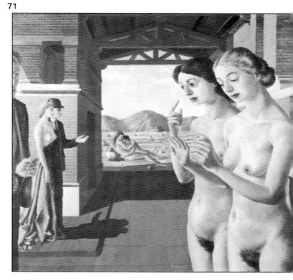

圖70. 基里訶 (1888–1978)，《煩惱的繆斯》，米蘭，馬蒂奧利(Mattioli)收藏。另一位義大利超現實主義者，一位出色的夢和惡夢的創造者，他運用透視法創造憤怒，將現實主義運用於非現實主義。

圖71. 德爾沃(Paul Delvaux, 1897年作)，《手》，什瓦澤爾，克勞德·斯帕克(Claude Spaak)收藏。初看，這位藝術家似乎是一位經典畫家，但他也是一位超現實主義者。儘管基本的東西和人物顯得逼真，但是整幅作品形成了一種無法說明的非現實。

這個標題有點兒令人印象深刻，對嗎？也許你會為這引自十七世紀的一篇透視法論著的插圖而感到震驚。

好，別著急，我們並不打算只從數學家或幾何理論家的觀點去討論透視法的基本原理，而是著眼於畫家、素描家和任何感興趣的人們的需求。為了這個緣故，我們將不僅要討論直線透視法，而且要弄清它的來源，以及為何對於畫家來說，它是一種表現深度的方法卻又不是唯一的方法。除了對透視法的使用以外，一幅畫可以有許多其他的體積和深度的「標識」，在某些情況中，它們與透視法一樣重要。

以後你會知道如何畫透視立方體，以及為什麼要從某種特定形體開始練畫，哪些透視法被用到了，還有更多……

# 透視法的基本原理

# 三度空間圖形和繪畫

如果我們以前從沒見過這個世界，一旦睜開眼睛，會很難想像它的樣子……我們能夠區分物體嗎？能夠判斷我們看成「小」而實際上比我們大得多的東西嗎？如果某一物體在另一物體的後面，我們知道嗎？我們能在圖畫中看到些什麼？

我對自己提出這些以及更多的問題，儘管要回答這些問題是困難的（不管怎麼說，已經有人在這些方面進行了實驗），再說，它也許不是非常有用的信息……但是當你往下閱讀時，有必要記住兩件事：視覺，這個你到時會學會；繪畫，這永遠不可能是對現實不折不扣的摹倣，但是，你可以學習描繪事物，「理解正在被描繪的東西」。

我們為什麼講這些呢？因為我們希望你懂得，繪圖或作畫時，沒有一樣東西是顯而易見的；沒有絕對的標準或原則，沒有十全十美的形式來描繪我們所看到的東西。

當看到一個盤子和一隻玻璃杯時，我們知道盤子是圓的；但是，如果我們從不同的位置看它，它似乎是橢圓形或者甚至是一條直線……（見圖73-75）。所以，什麼是盤子？難道盤子不是一直在改變形狀嗎？盤子形狀難道不是取決於我們看它的角度嗎？的確，形狀取決於我們的視點。從我們歷史性的總結來看，我們已經明白這個視點是透視法的基礎。但是我們還沒有講到透視法，這裡談的是表現方法。在我們所居

住的這個世界的主題和被描繪的（世界上的）主題之間有著一種基本的區別。世界上存在的事物有高度、寬度、深度……而客觀地講，我們描繪的物體只有高度和寬度。如果我們睜開發育成熟的眼睛去看世界，一幅畫就展現在我們面前──

圖72.（前一頁）佛里斯(Jan Vredman de Vries)，《透視法》（部分），《艾特拉》。

圖73至75. 盤子或玻璃究竟是什麼樣子？這些畫中哪一幅最接近現實？當然，它們都很逼真。這完全取決於觀察者的視點。

圖76和77. 這幅街景照片是由一位觀察者從一個正常的視點拍攝，或者說這幅街景是鳥瞰圖。哪一種景象更加真實？兩者都真實。但是照片有透視法的存在，因為這個原因，它顯得更近似於我們對事物的正常觀察。

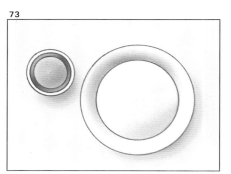

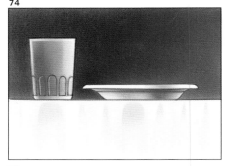

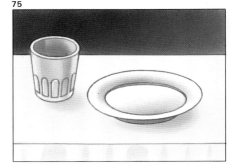

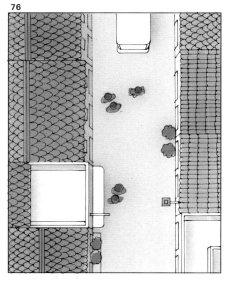

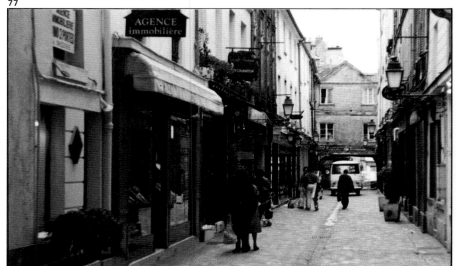

78

儘管它似乎顯得絕對的逼真——那麼我們只會看到平面，不會看到物體。這表示如果我們向某個不瞭解我們表現事物方式，而且文化背景又不同的人出示一幅用正確透視法繪製顯示我們文化的油畫或素描，那麼他們將看不到所表現的東西，他們將只看到一種色料的和諧調配……

無疑，這個世界有一種最低限度的三度空間，而圖畫只有二度空間；這是一種不可避免的困難。雕塑的優點在於構造真實的物體，你能觸摸它們，能在它們周圍繞行，能從各個方向看它們……然而圖畫只有二度空間，而且它必須表現整個世界。怎麼辦呢？這就是本書要去發現的東西，尤其是找出目前正在使用的以及過去(如十九世紀)曾經使用過的方法之一：我們也將看到透視法不是在紙張或油畫布上描繪三度空間的唯一方法。

79　80

81

82

圖78. 一個雕塑有三個真實的面，我們可以把它轉過來，從後面觀察它，觸及它的各個部位。一幅圖畫只有二面，它是平坦的，畫在上面的任何主題都將是平坦的。

圖79至82. 正是由於這個原因，畫家運用「錯覺」或「幻覺」在二面的基礎上畫出三面的形象。第一幅圖顯示了一系列位於平面上的可以辨認的物體，它們沒有深度。在圖80之中，物體的位置是為了創造某種深度的幻覺。

# 如何運用透視法效果獲得前縮和深度

表現三度空間——深度——最完整的體系之一是直線透視法。直線透視法就是我們在紙上運用的方法，當然，它是基於自然透視法——或者更確切地說，基於我們的視覺效果，基於我們看到的東西——縱然我們無法精確地摹倣我們所看到的東西。直線透視法是一種人類的「發明」，一種傳寫的方法，最重要的是它詮釋我們所看到的東西。

最重要的效果之一是各種形狀朝著地平線匯聚：如果我們讓自己站在鐵軌前面，實際上我們看到鐵軌在地平線會合。如果我們從上方，從天空看這些鐵軌，那麼我們能看到它們是平行的。因此，我們推斷，平行線在地平線匯聚是透視法的效果（見圖83-86）。

另一個較為明顯的效果是事物的大小隨著距離縮小。或者更為正確地說，「看上去」縮小，而並不真正縮小。事實是看近處物體所需的視角不同於看遠處物體所要的視角：用小得多的角度看遠處物體，我們才發現它縮小了（見圖87和87A）。

前縮的確切意思是：縮小、變短。

問題完全是一樣的：如果把一個伸長的物體擺在我們面前——可以是手臂、身體，或者別的什麼——與我們成直角，那麼我們看這些物體

圖83至86. 我們再一次用不同的例畫來展示透視法的基本原理。首先，現實中的平行線（比如地鐵的軌道）在圖畫中是不相同的：它們是朝著一個點匯聚的線。這個點位於地平線上，我們會在下面討論這個問題。透視法需要指明的另一個影響是當一個物體逐漸消失在遠處時，它的體積似乎也在縮小。

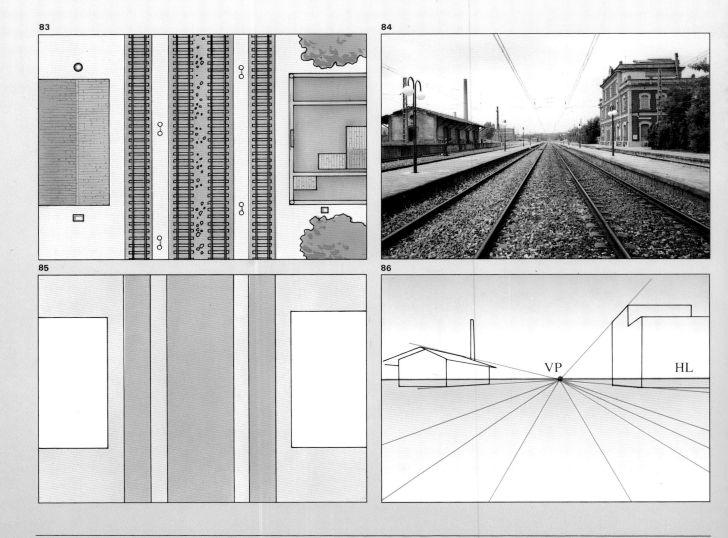

的每一個部位（假設我們把物體分成小塊）所需的視角一次比一次小。這就產生了明顯按透視法縮小的物體（見圖89）。同樣的情況也發生在前面提到過的鐵軌枕木之間的間隔上，枕木的間隔似乎逐漸縮小，直到小得「我們看不見」為止。這些是透視法的典型效果，它們是從本書一開始我們就討論的效果。我們已經看到藝術家在歷史上是怎樣處理這些效果的。用透視法描繪事物的方法基於發現這種體積和間隔縮小、平行線或按透視法縮小線條匯聚的正確計算規範。有了這些解釋以及我們後面即將作出的說明，你就能理解這一方法。我們並不擔心：事實上有四種基本的東西你必須掌握，以便能解決任何主題。你只要記住，儘管你幾乎還沒有對此進行過認真思考，但你實際上已經在前面章節中多次讀到了這些基本的東西，因此，你幾乎已經「準備好」開始畫畫了。對於想畫畫的人來說，重要的是把訣竅和知識結合起來：有許多解釋三度空間的方法。讓我們繼續探討這些重要的透視法。

圖87和87A. 在這些圖畫中所表現的視覺角度由於人物B的位置而變化。在圖87中，人物B處在與人物A同樣的高度，結果，視角寬廣。在圖87A中，人物B所處的位置比A遠，因此，視角更加縮小。

圖88和89. 當我們以透視法縮小描繪人物時會產生同樣的效果，從側面看，它需要寬闊的視角（圖88），用透視縮小法看，其視角窄多了（圖89）。

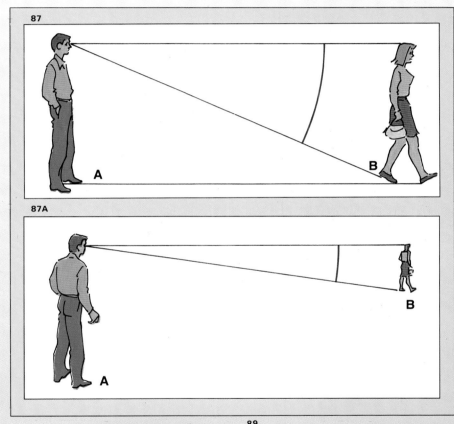

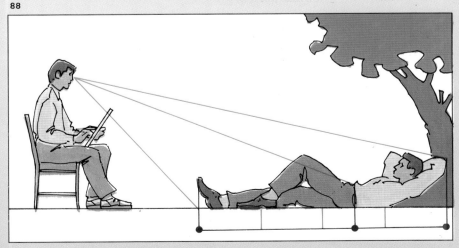

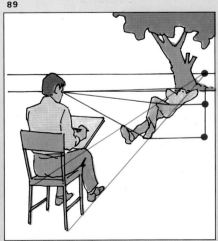

## 人物畫中的前縮透視法

德拉克洛瓦(Eugène Delacroix)在他的日記中寫下了有關前縮透視法的筆記:「前縮透視法: 表現在一些,包括雙臂下垂的浮雕人物身上。在繪圖中,前縮透視法的藝術或透視法是同一回事。頭、眼睛、前額等的側影都是依透視法縮小的。」

世界上幾乎沒有一樣東西是完全平坦的,當存在著三度空間時,一種形狀總會有一部分距離較遠,而在視覺上「被縮小」, 其結果是依透視法縮小。

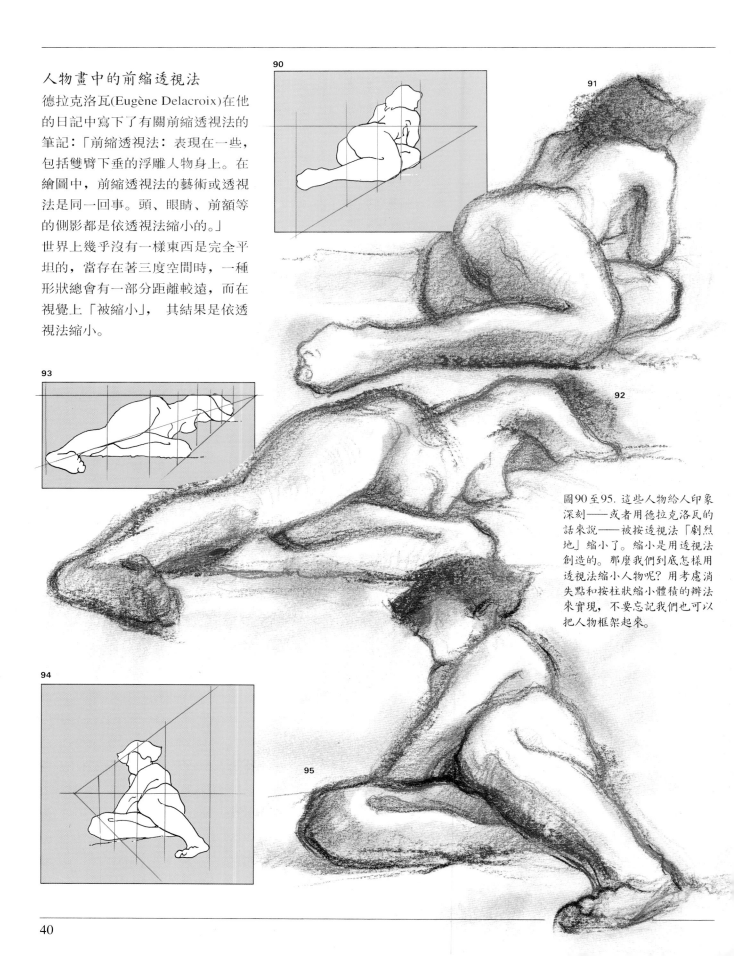

圖90至95. 這些人物給人印象深刻──或者用德拉克洛瓦的話來說──被按透視法「劇烈地」縮小了。縮小是用透視法創造的。那麼我們到底怎樣用透視法縮小人物呢? 用考慮消失點和按柱狀縮小體積的辦法來實現,不要忘記我們也可以把人物框架起來。

96

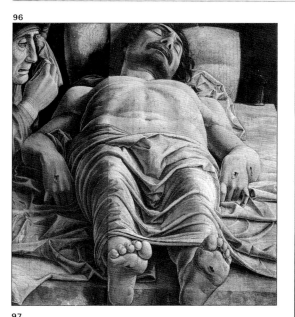

97

98

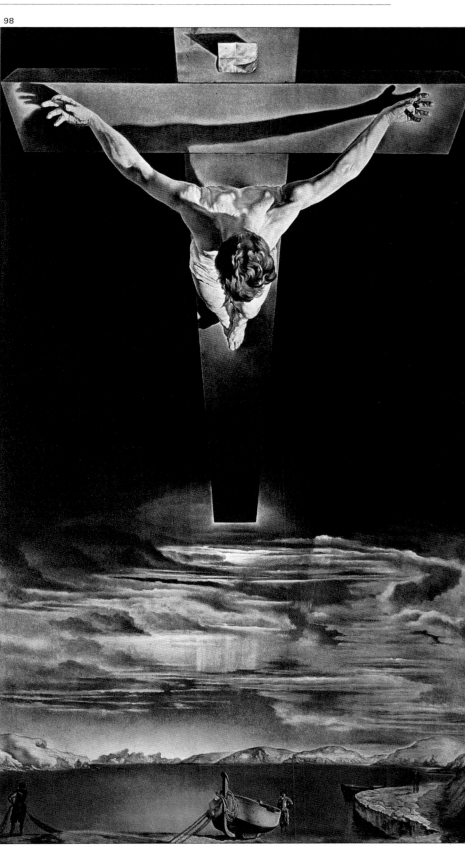

圖96. 曼帖那 (Andrea Mantegna, 1431-1506)，《橫躺的耶穌》，米蘭，布雷拉(Brera)收藏。這是藝術史上最著名的前縮法作品之一。藝術家憑著這幅作品征服了同時代的人們並創建了一所學校。

圖97. 巴耶斯塔爾(Vicenç Ballestar, 1929)，水彩畫，《裸女》，巴塞隆納，私人收藏。一位當代畫家按透視法縮短線條去描繪一位女性人物像，這次的表現並不那麼明晰。

圖98. 達利(Salvador Dali, 1904-1989)，《十字架上的聖約翰耶穌》，格拉斯哥，藝術畫廊。藝術家描繪一幅「現代的」釘死在十字架上的耶穌受難像。前縮法非常完美，死難耶穌的印象無與倫比，震撼人心。

# 由於成形效果和其他因素所產生的深度

有光我們才看到我們所看到的東西。這是很顯然的;進一步說,如果有光,那就有黑暗……這些明顯的事實導致我們有了另一種描摹三度空間的方法;在這一畫例中就是物體的體積。物體有形狀、有面、它們是立體的……光圍繞著它們、影響著它們,輕輕地或者幾乎不觸及它們……這些都是可以畫出並表現出來的。

當馬薩其奧在十五世紀作濕壁畫時,觀者為他們能親眼目睹馬薩其奧對「真實」所作的出色描繪而感到驚愕;這是由於人物有了形狀,被立體地構畫了出來,並引人注目。這就是文藝復興時期畫家所創造的最佳畫法。像馬薩其奧一樣,他們開始使用單一的想像或者光亮的真正聚焦畫立體畫,有了這種畫技,他們獲得了寫實主義的成就,與此相比,在這以前的繪畫(包括希臘和羅馬的繪畫)如果立體表現較好,那麼它們的造形也要歸功於形式而不是光的使用。如果你不能把握正在描繪的物體的形狀,那麼你在糾正它們時將會有困難。

要正確地描繪物體的形狀,必須觀察哪些是較陰暗的區域,哪些是較光亮的部分,然後再分配中間亮度(或者各種灰色)。 按照學院派方法用炭筆畫一幅石膏複製品的素描,是很好的造形鍛煉……但這不是唯一的學習方法,透過觀察任何物體都可學習如何描繪物體形狀。另一方面,有些主題無法僅用透視法描繪:那些只有少數或者沒有透視效果的主題。但這並不意謂著這些物體沒有體積……而是有必要用明亮和陰暗、物體的亮度去繪畫。

圖99. 帕拉蒙,《素描》。 在繪畫中必須用「技巧」表達身軀的體積感。獲得真實體積感的方法是塑造形體,並詮釋照射在物體上的光線。

圖100. 蘇魯巴蘭 (Francisco de Zurbarán, 1598–1664),《靜物》,馬德里,普拉多美術館。這一靜物畫的體積和三度空間感是透過正確透視圓圈而獲得,更為重要的是透過對物體完美,幾乎是雕塑般的造型來實現。其幻覺是如此的完美,以至於你幾乎能伸出手去抓住它們。

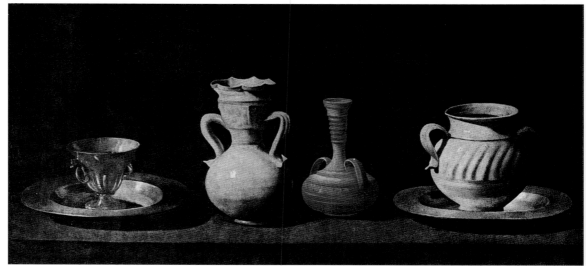

## 用對比的效果

這只是我們所討論的問題的延伸。對比是比較的結果:明暗之間的對比、色彩的對比。明暗之間所存在的對比之所以發生,是因為照亮主題的光強烈而集中;受到強烈清晰光亮照射的區域以及濃黑區域將會顯露出來。但是即使光亮柔和時,藝術家也只能用黑白兩色去表現所有的灰色調。我們雖說黑和白,但指的是其他色彩;我們是在綜合。綜合一種能夠在表現主義的蝕刻、木刻版畫中找到,由於清晰和戲劇性的內容,使得這些作品動人至深。對比是風格主義和表現主義畫家的手段,當然,也是任何希望在作品中使用這種富於表現力、具有戲劇效果的藝術家的手段。另一方面,只用黑色調描繪一個主題,或只用黑白兩色來區分形狀並且詮釋它們,是一種極好的繪畫練習,因為它是鍛鍊綜合技能卓有成效的一課;我建議你們試一試。

明亮和黑暗,明暗對比法……記住在本書中已出現的一些作品……難道它們不能表明這些嗎?我們在這裡真正想強調的是,對比能非常好地在圖畫中描繪物體的形狀和深度……也許我們應該記住林布蘭和卡拉瓦喬的畫(他的作品影響了委拉斯蓋茲、林布蘭和魯本斯。)用這些陰暗色調表現的深度是一種真正的空間深度,也必然是精神的深度。

苦難的人影響了十七世紀最重要的畫家:委拉斯蓋茲,林布蘭,魯本斯……這幅畫極好地展示了卡拉瓦喬透過用光線和陰影來表現的獨特畫技。

圖102. 把畫題簡化為黑白兩色,同時獲得體積感是一個「綜合能力」的問題。
圖103和104. 對比可以從一開始就造就或創造,相應地點明主題,強烈直接的光線也創造強烈和深沈的陰影。

圖101. 卡拉瓦喬(Caravaggio, 1573–1610),《聖保爾的職業》(殘片),羅馬,法蘭切斯(San Luigi dei Francesi)。卡拉瓦喬是偉大的對比畫家先驅之一。這位飽受

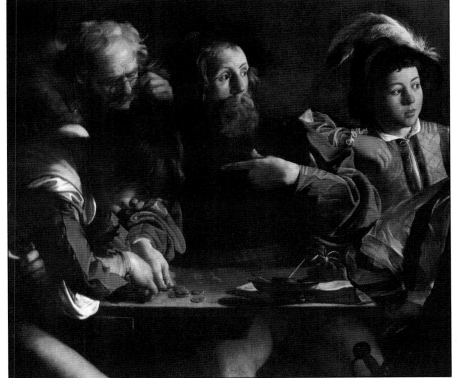

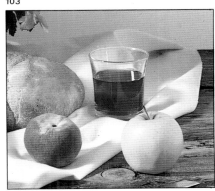

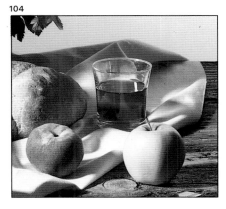

## 透過置於其中的空間效果而獲得的深度

所有的物體都存在空間裡，這個空間確切地影響我們察覺世界的方式。如果我們知道如何描繪所見的東西，我們就有了表現深度、距離和體積的另一個訣竅：大氣空間。以下是一些畫例，在這些畫中，藝術家必須記住大氣空間這個因素，以便達到某些結論。比如，請看圖105。在前景中，明暗對比強烈：船隻的輪廓被清楚地構畫出來。在中景，形狀開始融合，它們的形態變得不那麼清晰，仿佛我們是透過磨砂玻璃看它們……明暗之間的對比小得多了。在背景中，散布的形狀是灰濛濛和單調的，形狀在大氣中模模糊糊，沒有暗色層次……

因此，我們從這些繪畫中推斷出幾點，供我們表現置於其中的空間：

1. 與較遠的物體相比，前景中的對比要強烈得多。
2. 我們越靠近背景，物體越顯得褪色，趨於灰色。
3. 位於前景的物體要比位於中景和背景的物體清晰。

這些因素的表現可用各種不同的方式解決。如卡納爾斯 (Canals)（圖106）用色彩和清晰度來突出他的前景；梵谷用好幾種方法達到這種深度感：有時透過模糊較遠物體的輪廓並調灰它們的色澤；在其他一些場合則利用紋理，他逐漸地縮小圖像的影響力（圖107）。

在繼續討論以前，有必要簡單地強調一下某種通常容易使人混淆的東西：在風景畫中，大氣空間確實較

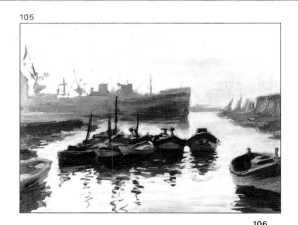
105

為明顯；然而，在處於前景的主題中大氣空間同樣存在：如在肖像和靜物的主題中畫家欣賞——和描繪——的是那些靠近眼睛，比稍遠處更加清晰的部分；物體的輪廓從不被完整地界定出來；一切物體都在反射並振動著光線；它甚至從後面產生振動，迫使我們形成一種描繪對象在轉動，而且有形狀的感覺。

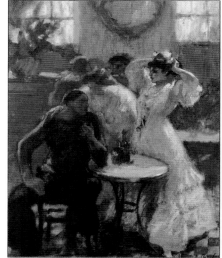
106

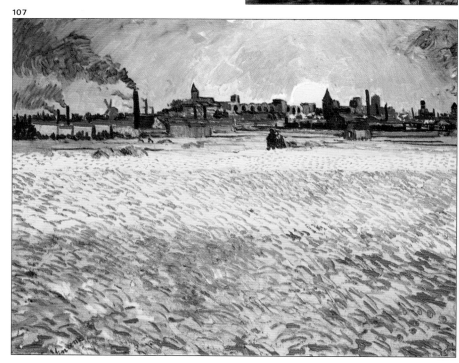
107

## 透過大小和距離的比較獲得深度

如果你看到一幅有一棵大樹和一棵小樹的畫，你頭腦中會自動地將大樹置於前景，將小樹置於背景。換句話說，你不會看到巨樹和小型樹，好像它是「盆景」，你看到的只是一棵樹近些，一棵樹遠些。

我們繼續討論下面的問題：繪畫中深度的表現必須基於某種人為因素，基於一種創造；它必須依靠觀者的視覺經驗，依靠其已有的「知識」。

這一訣竅——大小和距離的比較——是繪畫基礎的組成部分之一，自印象主義以來尤其如此；確定構圖形狀、框定畫面，提供觀察途徑的物體被置於前景……但是，為了比較，他們總是創立一種距離、一種空間，也就是三度空間。

然而，在使用這一訣竅時，沒有固定的規律：這是個運用想像力，畫出素描，從不同視點思想開闊地看主題，在前景中增添各種形式和人物來進行實驗的問題。獲得靈感的最佳方法之一是看畫；你可以從觀察本書中的繪畫複製品開始。

圖105.（前頁，上圖）帕拉蒙，《港口》，巴塞隆納，私人收藏。

圖106.（前頁，中圖）理查·卡納爾斯(Richard Canals, 1876–1931)，《在酒吧裡》，巴塞隆納，現代美術館。

圖107.（左圖）梵谷(Vincent van Gogh, 1853–1890)，《麥田夕陽》，瑞士，溫特圖爾博物館。用筆劃的變化表現深度。

**108**

圖108.一棵高樹和一棵小樹，或者一棵近處的樹和一棵遠處的樹。

圖109和110.體積比較例圖，表現距離和三度空間。（帕拉蒙攝影）

圖111.希斯里(Alfred Sisley, 1839–1899)，《盧茵河灣》，巴塞隆納，現代美術館。兩側河岸上樹木大小的對比清楚地展現了兩者之間相當的距離。

**109**
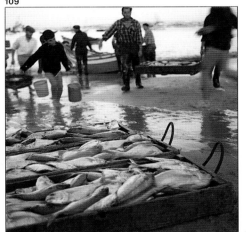

**110**

**111**
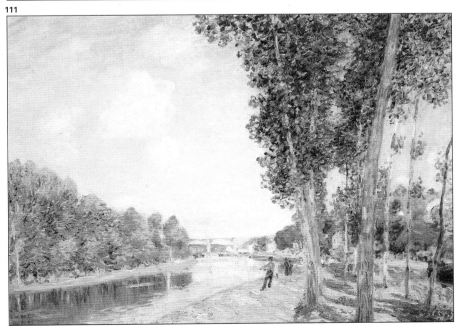

### 重疊背景和前景以獲得深度

有個法語詞 "coulisse" 指的是舞臺側面的裝飾設計，這樣上臺下臺就不用費勁了（圖112）。

如果我們把舞臺移入觀眾正常的視野（圖113），我們就會發現左右不同的前景和背景會對他產生一種深度逐漸加深的效果。我們也會注意到這種效果同樣能畫在畫布上，即把左右不同場景的因素結合，並將它們重疊起來。這就是此類構圖常被稱作"coulisse"的原因。

這種前景和背景的重疊是表現三度空間的典型方法；它完全合乎邏輯，因為，如果我們看一個或一組「覆蓋」另一個或另一組「在前」物體的物體，那麼我們就能立刻明白一組物體比另一組物體更靠近我們；因此，兩者都處在空間，我們把這看成深度，亦即三度空間。

這種方法以及我們前面提到過的方法（大小的比較）是互相連繫的；當你將一物體置於前景（將它的大小與在同一場景出現的另一物體的大小相比較）時，很有可能它同時覆蓋圖畫的其他要素或部分。

圖 114 和 115. 克勞斯 (Emil Claus, 1849–1924) 所繪製的圖解和圖畫，《路邊》，巴塞隆納，現代美術館。這裡所獲得的深度效果是由一系列連接的平面和基本要素構成。

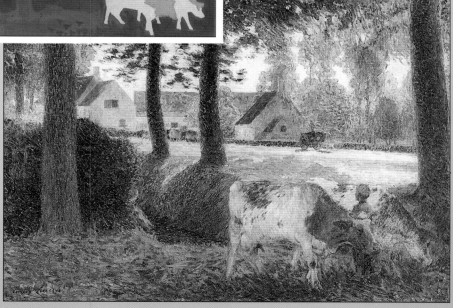

圖112和113.「側面布景」是指劇院內從觀眾的視點來看相互重疊的兩翼。儘管演員在它們中間進出，但觀眾只「看到」深處的景象。圖113的圖解表現了布景是如何設置的，以及觀眾是如何看到它們。

## 用色彩關係獲得深度

以下是一些有關色彩的簡要想法。最大限度的顏色對比可以在互補色（黃色和藍紫色，綠色和紫色或洋紅色、紅色和藍色）中找到；在明暗兩色間也有對比；還有暖色（黃色、橘黃色、紅色、紫色、棕色、赭色……）和冷色（藍色、綠色、藍紫色……）之間存在的對比。

色彩的和諧通常在有相同明暗照度的相同色系中，或者在那些具有同樣暖度或冷度，具有相似色溫的相同色系中獲得。最後還有輝耀的、鮮明的、明快的顏色和灰濛濛的、中性的、暗淡的顏色。

好了，有關深度的表現除了我們已經說過的要點以外，你必須記住：

1. 暖色有接近效果；冷色則使人產生退離遠去之感。
2. 前景表現比較明快的色彩，尤能顯出更強烈的對比。
3. 背景使色彩變得灰暗，並使之彼此中和與融合，以至於幾乎不產生對比。

這些因素不是絕對的，有時我們可在背景中畫上紅色，紅色也可被融入前景。一切都取決於色彩與圖畫其他部分的關係以及其他訣竅的正確使用。

色彩因素相當複雜，不易歸納總結；不過，我們可以說確實有幾乎完全致力於用色彩解決大小和深度的畫家和繪畫風格。換句話說，他們不用不同的明暗兩色使物體「成形」，而是用色彩對比和色調的內在價值表現形狀和大小。我們把這些畫家叫做「色彩畫家」，以區別於「明暗對比畫家」。「野獸派」是色彩畫家中最著名的一派，他們把色彩轉化為一種風格。馬諦斯、德安和烏拉曼克是屬於這一派的畫家。

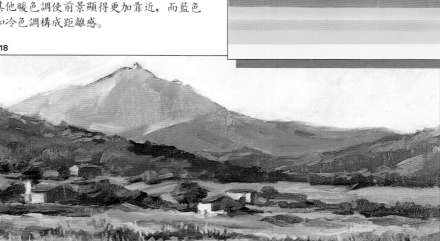

圖116. 主要的顏色由紫色、黃色和藍色組成；次要的顏色有紅色、綠色和深藍色。在這幅畫中我們可以看到它們的互補色。

圖117和118. 透過顏色表現深度。黃色和其他暖色調使前景顯得更加靠近，而藍色和冷色調構成距離感。

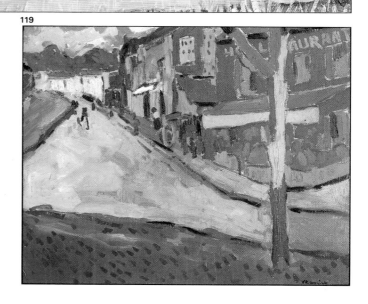

圖119. 烏拉曼克（Maurice de Vlaminck, 1876–1958），《馬利勒魯瓦的一條街》，巴黎，現代美術館。深度也可以用顯示透視法的顏色對比來表現。

# 視錐、地平線、地線

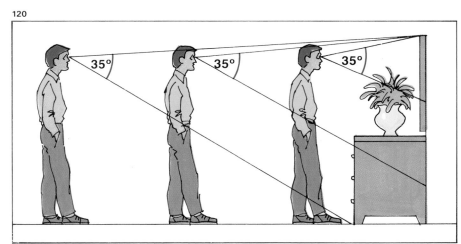

我們用畸形的方式（圖121，122）畫這個物體。從這一點出發，我們能夠推斷：為了不畸形地看一個主題，或用正常的35度視角看物體，我們必須使自己處在相當於觀察對象最大面積三倍半左右的距離。

這樣，一旦視點定在離觀察對象適當的距離，我們仍然能夠選擇畫面的位置。如果我們把畫面放得再靠近些或者遠離些，看一看圖123中會發生什麼情況：當保持視點不變時，視覺是正常和正確的，但是當畫面靠近觀察對象時，其大小也隨之增大（圖124，125）。

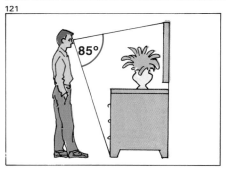

進入我們視野的物體是那些合乎視錐的東西。所需的正常視角是35度，那是考慮到人們看整個物體或者舒服地看一個物體的某個特定部位所需要的距離而計算出來的。

當圖120中的人接近衣櫃並總是從35度角看著它時，他漸漸縮小了視野，因為這個原因，他看到物體的部位越來越小。

然而，有了繪畫效果，我們就能增加這種角度，在腦中漸次接近該物體並始終看到它的全部，其結果是

圖121和122. 當視角寬廣得不自然時，由於透視誇張，圖畫會顯得變形。

圖123至125. 一旦選定了觀察者和主題之間的距離，畫面可以顯得離觀察者較近或較遠。畫中惟一要變化的是主題的體積大小。

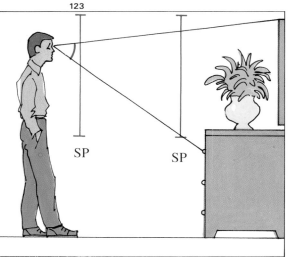

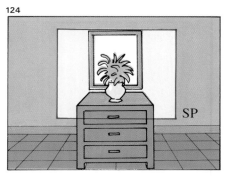

圖126至128. 平行線與我們的視點同樣高。因此，它的位置不是固定的，而取決於觀察者所站的位置。

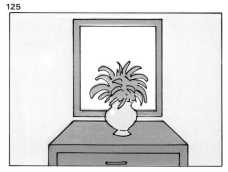

圖129. 畫面(SP)，我們畫地平線(HL)和地面(SL)上的地線(LL)；觀察者的視點與地平線的高度完全一致。

有可能的話，請你到海灘去，或者想像你在那裡，面對大海。看著大海；分隔海天的是地平線。現在，登上幾級階梯或者岩石……地平線隨你上升。然後，伸開四肢躺在沙灘上：地平線隨你下降，你將只看到大海薄薄的邊緣（圖126、127、128）。

地平線是完美的想像線，它直接位於觀察者的視平面前，且是完全水平的。

在這個特別的例子中，「我們看到」地平線，並證明它不是固定不變的實體，而是隨我們移動而變化。在其他許多場合，我們並不能真正看到它；但這不能排除它在理論上的存在，當然也不能排除它可在繪畫中表現。我們以位於視平線或視點上的那道水平線來畫這條線。

現在，來看看這幅略圖（圖129），運用我們已獲得的知識，讓我們觀察地平線(HL)，它是穿越我們眼睛的水平面和畫面（垂直於地板之上〔SP〕）之間的交叉處。由於這個原因，在畫紙和畫布（在畫面）上，地平線與相當於從地面到視平面的表面線(SL)有一段距離。小心看著它：地線(LL)是代表著畫面（垂直的）和表面線（水平的）交叉處的另一條線。表面線(SL)是地面上不偏不倚正好處在主題（我們所觀察的對象）得以依托的地方。

從正前方看，畫面(SP)就是用於繪製作品的紙。因此，地線和地平線在離地面和我們眼睛相等的距離處分隔。

「真正的」視點是觀眾的眼睛，但是在圖畫的表面（即我們繪畫的地方），這一點是沿著地平線繪出的，而且被確切地畫在我們眼睛正前方的點上。消失點（可以是一個或幾個）位於地平線上，擔負匯聚各條線的作用，而這些線「事實上」是相互平行的，且與表面線也平行。如果各條線相互平行，但與表面線不平行（換句話說，如果它們是傾斜的），那麼它們也有消失點，但是消失點不在地平線上。現在，重要的是，在不同的消失點上平行線的匯聚正是在繪畫中創造深度和三度空間概念的根據。根據有哪些和有多少消失點，我們必須談談透視法的不同類別：最重要和最有用的是：

· 消失點的透視法或平行透視法
· 兩消失點透視法或成角透視法
· 三消失點透視法或高空透視法

126

127

128

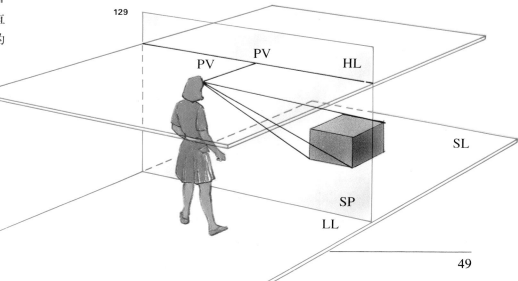

129

# 平行、成角和高空透視法

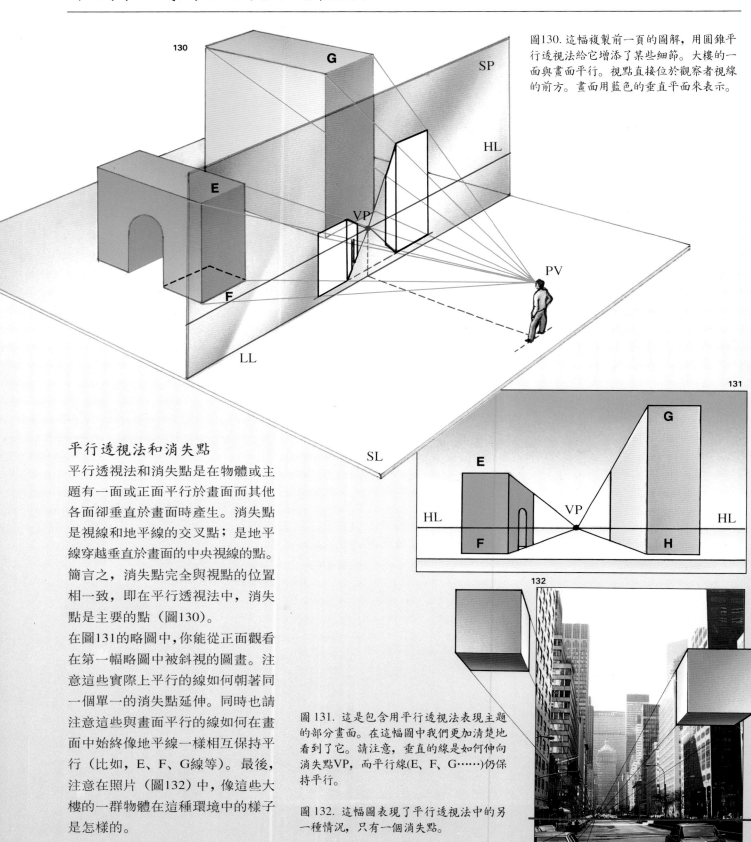

圖130. 這幅複製前一頁的圖解，用圓錐平行透視法給它增添了某些細節。大樓的一面與畫面平行。視點直接位於觀察者視線的前方。畫面用藍色的垂直平面來表示。

## 平行透視法和消失點

平行透視法和消失點是在物體或主題有一面或正面平行於畫面而其他各面卻垂直於畫面時產生。消失點是視線和地平線的交叉點；是地平線穿越垂直於畫面的中央視線的點。簡言之，消失點完全與視點的位置相一致，即在平行透視法中，消失點是主要的點（圖130）。

在圖131的略圖中，你能從正面觀看在第一幅略圖中被斜視的圖畫。注意這些實際上平行的線如何朝著同一個單一的消失點延伸。同時也請注意這些與畫面平行的線如何在畫面中始終像地平線一樣相互保持平行（比如，E、F、G線等）。最後，注意在照片（圖132）中，像這些大樓的一群物體在這種環境中的樣子是怎樣的。

圖131. 這是包含用平行透視法表現主題的部分畫面。在這幅圖中我們更加清楚地看到了它。請注意，垂直的線是如何伸向消失點VP，而平行線(E、F、G……)仍保持平行。

圖132. 這幅圖表現了平行透視法中的另一種情況，只有一個消失點。

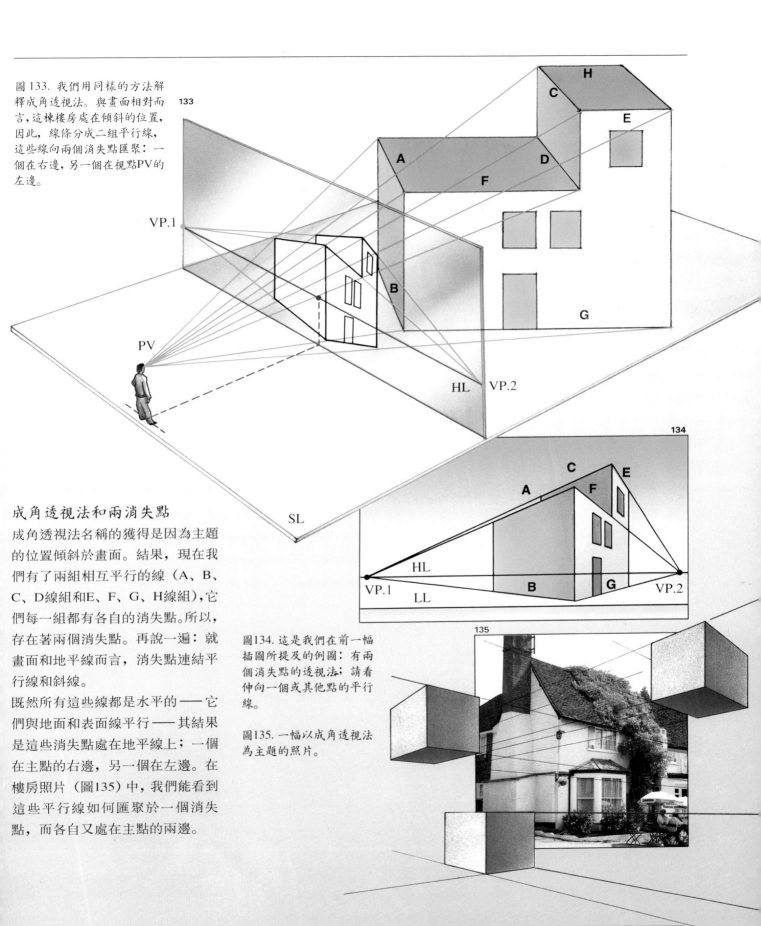

圖 133. 我們用同樣的方法解釋成角透視法。與畫面相對而言,這棟樓房處在傾斜的位置,因此,線條分成二組平行線,這些線向兩個消失點匯聚:一個在右邊,另一個在視點PV的左邊。

## 成角透視法和兩消失點

成角透視法名稱的獲得是因為主題的位置傾斜於畫面。結果,現在我們有了兩組相互平行的線(A、B、C、D線組和E、F、G、H線組),它們每一組都有各自的消失點。所以,存在著兩個消失點。再說一遍:就畫面和地平線而言,消失點連結平行線和斜線。

既然所有這些線都是水平的——它們與地面和表面線平行——其結果是這些消失點處在地平線上;一個在主點的右邊,另一個在左邊。在樓房照片(圖135)中,我們能看到這些平行線如何匯聚於一個消失點,而各自又處在主點的兩邊。

圖134. 這是我們在前一幅插圖所提及的例圖:有兩個消失點的透視法;請看伸向一個或其他點的平行線。

圖135. 一幅以成角透視法為主題的照片。

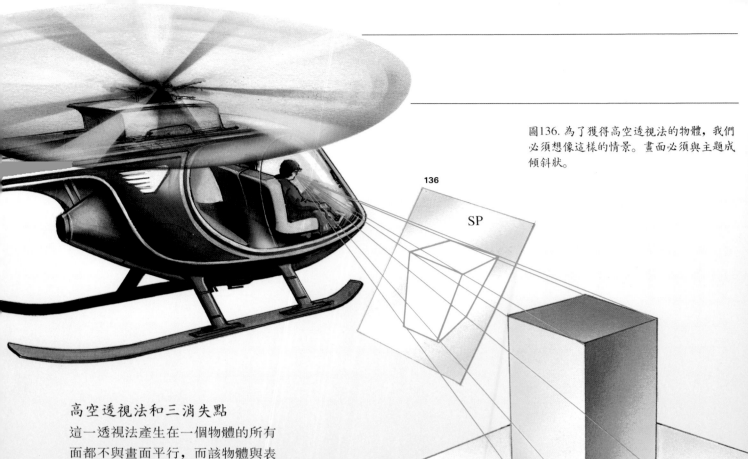

圖136. 為了獲得高空透視法的物體，我們
必須想像這樣的情景。畫面必須與主題成
傾斜狀。

136

SP

## 高空透視法和三消失點

這一透視法產生在一個物體的所有
面都不與畫面平行，而該物體與表
面的垂直位置又成傾斜狀態時。另
一種解釋法是讓你想像乘著直升機
觀看一幢大樓；類似圖 136 中的實
例。這裡的情況是，就大樓垂直的
位置而言，我們正與圖畫的表面形
成傾斜狀態。與通常的情況一樣，
這要取決於物體和畫面之間的相對
位置。也許在這一畫例中，這些線
旁邊的照片（圖138）能夠作出更具
形象的解釋：這種透視法產生在不
僅水平線有一個消失點，而且垂直
線也有一個消失點的時候。這些垂
直線能夠在位於地平線以下的一個
點上消失（照片和圖畫一例就是如
此），或者在地平線的上方消失（這
就如我們從地面和在較近的距離看
摩天大樓那樣。圖141，下一頁）。
這類透視法幾乎不曾被畫家和素描
家使用過，我們將很難找到出現這
種畫法的圖畫。然而，我們將向你
談一些這方面的想法；在目前，我
們可以說它的所有效果都與其他類
型透視法的規則一樣。

SL

圖137. 這類透視法有三個消失點，
因為垂直平行線也在位於平行線以下
的一個點匯聚。

圖138. 這些樓房用高空透視法觀察。

138

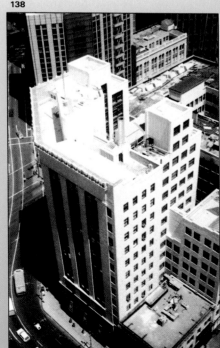

137

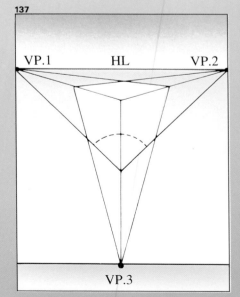

VP.1          HL          VP.2

VP.3

# 從地面向上看的景觀

現在看一下，就被觀察的主題而言，觀察者的位置(PV)太靠近會發生什麼情況：完全與前例的情況一樣，只是此時第三消失點處在地平線之上方。

這種情況的發生是因為觀察者似乎正從下方，從地面而且非常靠近地觀看整個主題——拱門、鐘樓、柱子、摩天大樓——意即，好像他把圖畫傾斜的表面置於他的眼睛和主體之間，是唯一看見全貌的方法；在另一方面，由於視角（為了看見整個主題，視角擴大了）的作用，這一景象會顯得「變形」。注意略圖140中畫面的繪製，它現在面對著我們。你應該熟悉這些給人強烈印象的景觀，那樣你就能強調大樓的內部和外部，以便表現主題的各個方面，並以誇張方式寫物抒情。記住這些視點用於攝影和電影，尤其用在被稱為表現主義的電影之中，以便創造各種各樣的心理效果。

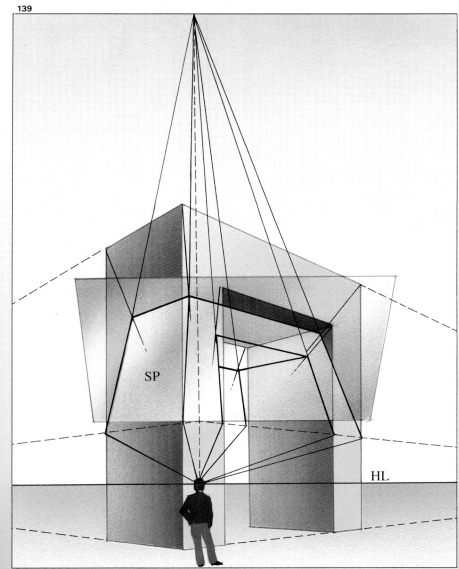

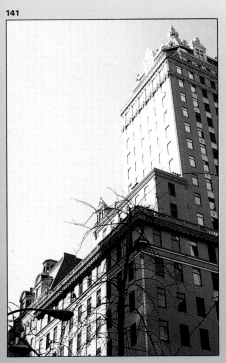

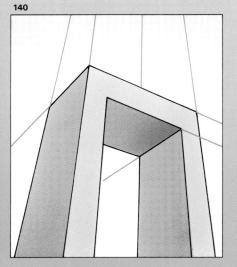

圖 139. 這幅圖與前面那幅圖有著同樣的問題，只有在這裡，觀察者是從地面向上仰望的。畫面必須稍微傾斜，以便容入整個樓房。

圖140. 在這幅圖中，我們能看到這種透視法的效果，這次用垂直線朝地平線上面的一點匯聚。

圖141. 這是你將在無數場合看到的畫例：有三個消失點的透視法。

# 空氣透視法

這一透視法雷奧納多·達文西曾深入談論過，因此，在討論透視法的繪畫時必須加以探討。因為，誠如這位偉大的文藝復興時期的天才所言：

「如果你非常細緻地畫遠處的物體，它們將會顯得更近而不是更遠。盡量有鑒別地摹倣，注意每個物體的距離，注意輪廓模糊不清的地方，實事求是地表現它們，而不要描繪過度。」

距離的表現也是空氣的表現、物體周圍空間的表現及扮演著面紗作用的空氣的表現。物體越後縮，空氣越濃。達文西關心的是忠實地反映現實，他明白不能無視這個問題。他的繪畫反映了這種關切；他的風景畫背景是模糊的，且略呈藍綠色。有一段時期，畫家一般在風景畫中用紅棕色和栗色畫前景，中景用綠色，背景用藍色。這並不是連傻瓜都會使用的絕對保險的方法，因為——你試試看——如果你在棕色「後面」畫鮮明的綠色，這種綠色就會顯得比棕色更為接近。然而，這種「假標準」來自一個特殊的問題，這個問題我們已經提出過了，那就是暖色前進而冷色後退。你將會在許多場合看到遠山如何顯出藍色，而且常常是一種深藍。

我們在談論大氣環境，在大氣中輪廓逐漸變淡和顏色變化是由距離產生的。這些因素創造了畫紙上和平面上的三度空間概念；它們構成了一些基本的組成部分，尤其是在泛指繪畫而不僅僅特指透視法時。讓我們回想印象派畫家是如何熟練地用顏色，尤其是用側影的逐漸擴散、模糊的線條、顫動的輪廓……來表現深度。

圖142. 由環境造就的效果之一，空氣籠罩物體：與遠處的物體相比，近處的物體顯得更加清晰，對比更加明顯和清楚。

圖143. 由距離和環境所創造的另一種效果之一：風景中遠處的山巒顏色有了改變。它們似乎呈現一種藍色調，線條模糊，對比消失。

142

143

圖 144. 梅弗倫 (Eliseu Meifren, 1852-1940)，《馬恩河》(The Marne)，巴塞隆納，現代美術館。

圖 145. 韋里達 (Joaquin Vayreda, 1834-1894)，《秋天的風景》，巴塞隆納，現代美術館。大氣中缺少由光、空氣和距離產生的清晰輪廓和隨著距離而產生的色彩變化，是極佳的畫題：當霧氣籠罩物體時尤其如此。

圖 146. 皮德拉塞拉 (Maria Pidelaserra, 1877-1940)，《醫院鳥瞰圖》，巴塞隆納，現代美術館。城市氛圍用印象主義的色調處理。

圖 147. 吉梅諾 (Franceso Gimeno, 1858-1927)，《安普里昂村莊》，巴塞隆納，現代美術館。遠距離環境的另一種效果：隨著距離的變化，明暗之間的對比會淡化，而前景可能會對比強烈。

**144**

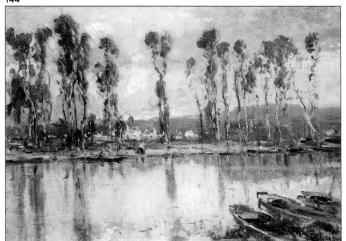

**145**

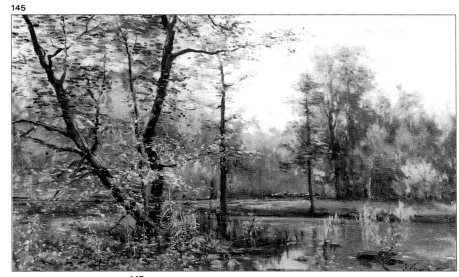

**146**

**147**

# 基本形式：架框並構成形狀

**148**

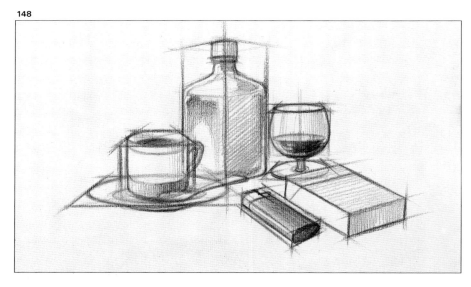

圖148至150. 實際運用基本的幾何原理。這幅靜物畫以圖149中描繪的基本形狀展示了自然界所有的物體，這是以正文所闡述的解釋為基礎。

在桌子——比如，你現在的桌子，無論你在哪裡——上面的物體都是日常見到的東西，諸如書本、煙灰缸、玻璃杯、水罐、鉛筆……如果你打算畫它們，也許開始畫一系列的線條，這些線條「或多或少」將構成每個物體；有些類似「籠子」或「籃子」的東西，在它們裡面「放」下物體會容易些。用藝術的語言來說，這就叫「加框」（或者叫作把……放入框架中）。

觀察這些盒子或籃子，我們就會立即推斷它們適合各種重複出現的形狀，而這些形狀又與一群規則的幾何圖形相符。換言之，它們是圓柱體、八面體、錐體、球體……它們與刊登在這幾頁上的圖形相似，都是可辨認的形狀。記住塞尚(Cézanne)的名言，這些話進一步闡述並重申了畫家們所理解的道理：

「把自然當作一個立方體、一個球體和一個圓柱體；一切都在正確的透視法之中。」

換句話說，自然界中的一切都能夠解釋成一種幾何圖形，或者一種多少經演變而成的幾何圖形。如果自然是這種情況，那麼請看一看人類發明的東西：從書本到大樓，從玻璃杯到汽車；顯然，它們與基本圖形的結構相一致。

平面圖形是被線條或曲線所限制的表面，它們之所以重要不僅是因為本身的緣故，而且也因為它們組成了幾何體的面。我們將在這方面進行一些討論。但是，如果你對幾何圖形的知識掌握得很好，那麼你可以跳過這一章。

**149**

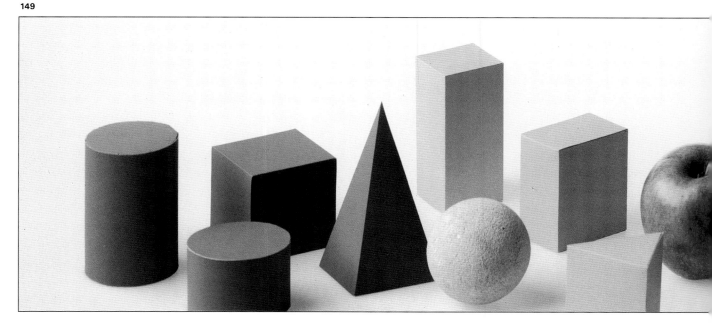

**正方形：** 四邊等長，四個角皆為直角的四邊形。

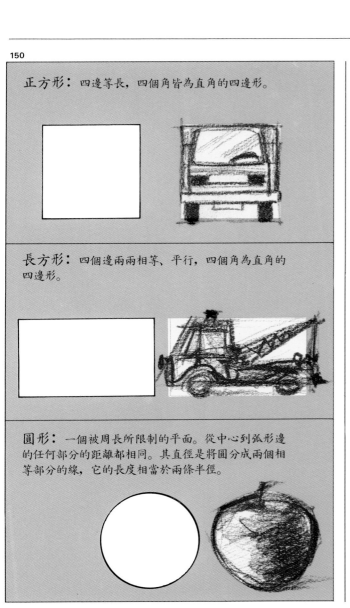

**長方形：** 四個邊兩兩相等、平行，四個角為直角的四邊形。

**圓形：** 一個被周長所限制的平面。從中心到弧形邊的任何部分的距離都相同。其直徑是將圓分成兩個相等部分的線，它的長度相當於兩條半徑。

**多邊形：** 被直線所限定的平面（包括三角形）。

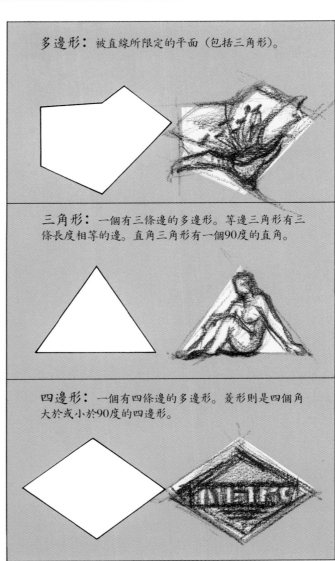

**三角形：** 一個有三條邊的多邊形。等邊三角形有三條長度相等的邊。直角三角形有一個90度的直角。

**四邊形：** 一個有四條邊的多邊形。菱形則是四個角大於或小於90度的四邊形。

現在，我們來審視一下幾何圖形，即有量感的形狀。

**多面體(A)：**任何有四個或更多平面的形狀。這是綜合所有有平面的形狀的類別之稱，出現在圖151中除錐體、圓柱體和球體以外的所有形狀都屬此類。

**平行六面體(B)：**一種有六面的多面體，有兩對表面是平行和相等的。而且，它有八個頂點（三個或更多的面相聚的點）和八條稜邊（兩面相交處的線）。

**立方體(C)：**這是一種有相等的六個面和八條稜邊的稜柱體，是最常見的多面體。顯然，它的四面是正方形的。

**六稜柱(D)：**這是一種有典型建築結構形狀的多面體。

**稜錐(E)：**這是一種有多邊形底面和底面有多少邊就有多少面的多面體。側面是三角形的，它們相交於這個圖形上面的頂點。

**圓柱體(F)：**這是一種只有兩個圓形平行面以及另一個把它們連接起來的表面所組成的形狀。

**錐體(G)：**這是一種底面呈圓形，剩下的另一面末端在頂點終結的形狀。

**球體(H)：**另一種有弧面的形狀。它是一個球，一種全圓的形體。

**截錐體(I)：**這是我們將圓錐體的尖端截去後剩下的部分，剩餘部分是只有兩個不等圓面的形狀。

**半球體(J)：**一種被分成兩半的球體。

151

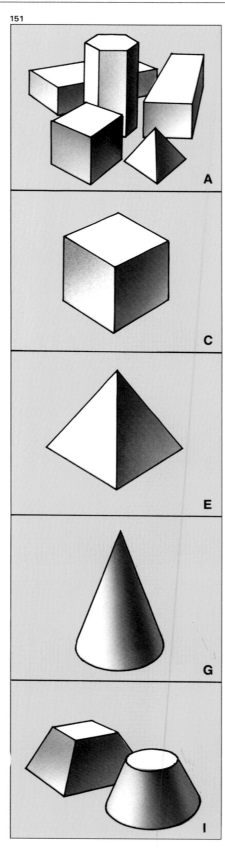

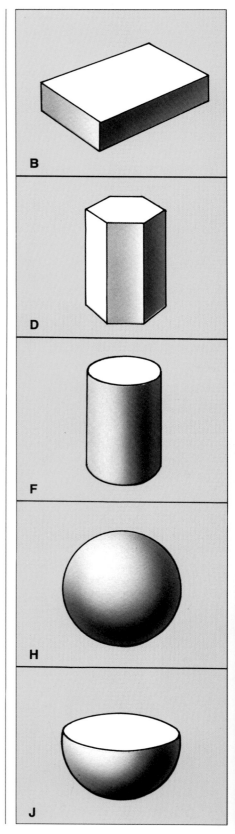

現在，請別太理論性地看這些形狀的圖畫，並且請看仔細了；注意，它們實際上與我們生活中屢見不鮮的大多數形狀相似⋯⋯因此，正如塞尚所說，如果你知道如何用透視法畫立方體、圓柱體和圓錐體，那麼你就能畫任何東西。在這一頁上，我們看到一幅街景素描。請仔細看一看，猜一猜藝術家是用了什麼結構形體來構成它的；同樣的事情發生了：形狀重複了，你若記住這一點，你就會找到正確的解決辦法，最重要的是，這是一個被充分「理解了的」解決辦法，因此，你能避免一般地抄襲細節，相反的，你會給構圖增添活力。我們已經解釋了這些圖形中的一部分，因此，這個問題比較容易得到解決。

最後，也是提前在這裡作個概括：如果你能用正確的透視法畫立方體，那麼你將能夠畫出桌子上、地面上、大街上以及無論哪裡的大多數物體。現在，我們將討論立方體及其表現手法，以此作為用透視法構畫任何主題的基本出發點。

圖151和152. 請注意在上一頁探討的幾何圖形是如何被運用在這幅圖。透過掌握透視法中的這些圖形，你將能畫自然界中的任何物體。

152

# 平行和成角透視法的矩形投影

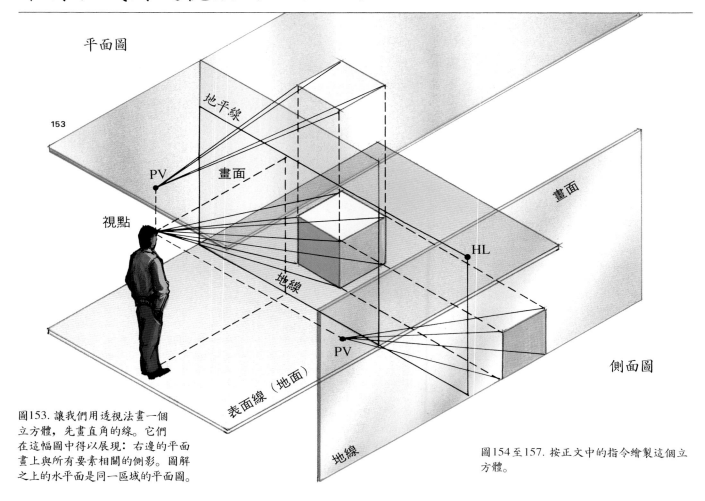

平面圖

地平線

PV

畫面

視點

畫面

HL

地線

PV

側面圖

表面線（地面）

地線

圖153. 讓我們用透視法畫一個
立方體，先畫直角的線。它們
在這幅圖中得以展現：右邊的平面
畫上與所有要素相關的側影。圖解
之上的水平面是同一區域的平面圖。

圖154至157. 按正文中的指令繪製這個立
方體。

## 平行透視法中立方體的矩形投影

讓我們分段討論這個問題：一是「矩形投影」，二是「平行透視法」。

關於矩形投影，我們可參照第12和13頁，在那兩頁中，我們討論了中世紀，介紹了俯視、從邊上看或側看某一形狀投影的想法。這些是矩形投影。"Ortho"是希臘文，意思是直角、垂直，指的是這個形狀（從上方或側面）朝一個表面矩形地投影，結果，對這一投影的測量是真正的測量，沒有透視法的畸變。如果我們使用這些投影去畫透視法物體，那麼我們將獲得正確的圖像，因為它將準確無誤地給我們這一形

狀所有各點的距離和高度。這恰好是畢也洛在他的論文（第20頁）中所作的解釋；如果畢也洛犯了錯誤，那麼也是由於他在透視法概念方面的錯誤。正像我們上文所說的那樣，平行透視法的產生是在立方體的位置與畫面成圖153中的那個圖形一樣時。或者說，它的兩個面，正面和反面，與畫面平行時。當觀察者的視點大約在主題的中央時平行透視法才有意義；如果視角太偏側面，那平行透視法就沒用了（這是畢也洛有時所犯的錯誤）。

現在我們應該看一看我們剛才提到過的略圖（圖153）。我們已經畫了平行立方體矩形投影的所有組成部

分，目的是為了繼續逐步地構畫立方體。這裡是我們已有的東西：

### 處在表面線上並與畫面平行的立方體

視點，在立方體一面測數一半的三倍處，並具有特定的高度，這樣可以在畫面上畫出地平線。

此後，從上方和側面看到的表面，所有提及的因素都已被矩形地（垂直地）投射於此：視點、地平線、地線、畫面、主題和視線。

好了，現在用這些矩形投影構畫一個立方體，我們必須在畫紙上正確地給自己定位。

第一步（圖154）：我們將在畫面（即我們的畫紙）上作畫，因此，就好像我們正在畫面上展開俯視圖和側視圖：我們把俯視所見畫在下面，側視所見畫在旁邊，但是，與地線相對而言的高度和距離，正如我們在我們的圖畫中所看到的那樣，必須精確。接著，我們只須畫視線了，視線是筆直的，從眼睛或視點出發，導向俯視和側視物體的每個重要的點（頂點）。注意，在兩種情況中，這些線都要穿過畫面；我們在它們的交叉處將用字母註明。

第二步（圖155）：從視線與畫面交叉的兩點出發，我們畫出分隔俯視立方體的平行垂直線和分隔側視圖的水平線；請看略圖，看一看比用文字解釋容易理解。我們這樣做是因為我們說從上方和從側面的測量是真實而不發生畸變的；我們所做的只不過是把這些測數移至正視的畫面。

現在剩下的只是使這些對應線與各點相連接，這兒有兩個系列，一個是俯視的，另一個是側視的。這兩個系列的測數使我們能在畫面上給立方體按正視的方向確切地定位。

第三步（圖156）：我們這樣連接各點以構成立方體，記住A、B、C和D點與立方體較下面的部分對應，而A´、B´、C´和D´點與立方體較上面的部分相對應。

第四步（圖157）：最後，我們將用消失點來證明這一構圖是正確的，看看AC、BD、A´C´和B´D´線是否在這一點匯聚；它們應該在這一點匯聚，因為事實上它們是相互平行的，並垂直於畫面。只有當它們在這個消失點匯聚時，構圖才是正確的。

注意，在平行透視法中，這一消失點是視點的投影，位於地平線上。

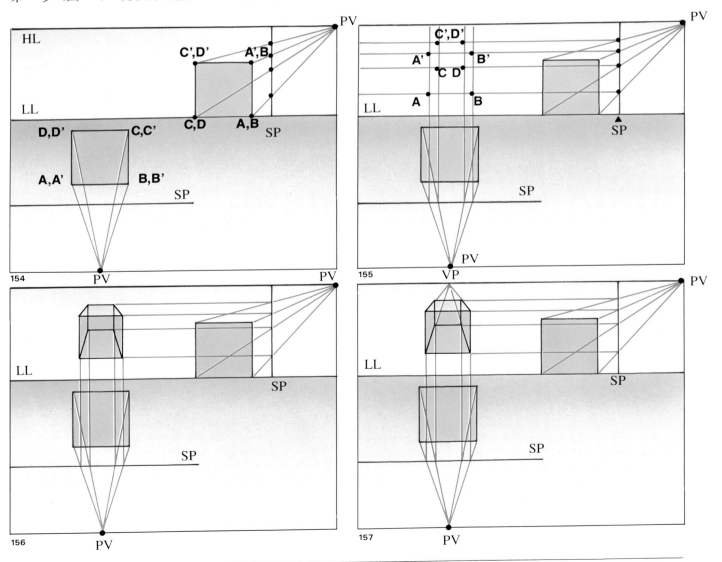

# 立方體在成角透視法中的正投影

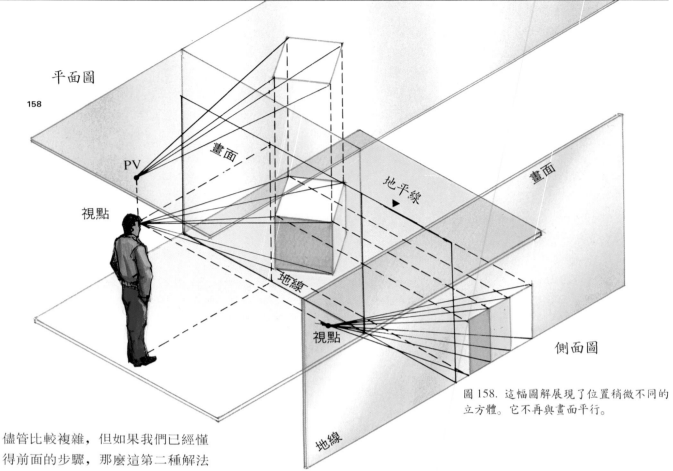

平面圖

158

PV

畫面

視點

地平線 ▶

畫面

地線

視點

側面圖

地線

圖158. 這幅圖解展現了位置稍微不同的立方體。它不再與畫面平行。

儘管比較複雜，但如果我們已經懂得前面的步驟，那麼這第二種解法對我們來說將是比較容易的，因為它只是不折不扣的重複：畫俯視和側視圖，給它們正確定位，轉換測數和構畫立方體。

在略圖（圖158）中，你能看到第一個區別，它像前面的圖例一樣，解釋了所有組成部分的各自位置。這種區別來自立方體與畫面的相對位置：在這兒，沒有一面與畫面平行。結果，側視圖和俯視所見是不同的，但測數仍然是真實的。要設法理解側視和俯視圖的含義是什麼：為了繼續我們的討論，這一點是絕對必要的。

我們這就轉入討論解決辦法。

第一步（圖159）：我們畫地線，然後正確地畫俯視圖和側視圖——這是在畫正方形與畫面之間的位置，並使視點處於正確的距離和高度。我們畫視線，從眼睛或視點延伸到俯視和側視立方體的每一個點（頂點）。我們注意到被這些視線穿越的畫面點與畫面中真正的點高和點距相對應。我們在每個交叉處用與之對應的點給予字母名稱。

第二步（圖160）：我們畫這些將測數移至畫面的線，就像我們在前面做的那樣，也就像你現在在我們的略圖中看到的那樣。在每點的對應線穿越處，我們畫上一點並以它的字母命名。

第三步（圖161）：我們畫玻璃立方體，連接立方體的基點和上部。必須始終記住，如果我們給每個點定一個字母，那是為了不混淆它們。

第四步（圖162）：核對一下，確保立方體的稜邊與每個消失點正確地融合。因為，在此例中有兩個消失點，還記得嗎？這就是我們把它叫做成角透視法的原因。由於我們已經畫了俯視圖，我們可從上方看立方體、畫面（地平線和地線）以及視點，這樣，兩個消失點就找到了。畫出的兩條線從視點出發，與俯視立方體的A面和B面平行，正如你在圖162中看到的那樣。這兩個消失點位於這兩條線與畫面交叉處，且在我們正在其上作畫的畫面中，它們將處在地平線之上：不需再多費手腳，只要把兩個消失點移到畫面上

正視的地平線上。在這之後，看看這些線是否在它們的消失點匯聚就行了。這就是說，看看平行線AB、DC、A´B´和D´C´是否在右邊與VP（消失點）相交，AD、BC、A´D´和B´C´是否在左邊與VP(消失點)相交。如果情況是這樣，那麼構圖是正確的。如果情況不是這樣，別

著急：這是因為你在轉移這麼多的測數時已經犯了一些小錯誤。現在你知道如何畫正投影了，我們建議你重新開始畫一個或多個消失點，因為他們將使你避免犯錯誤。

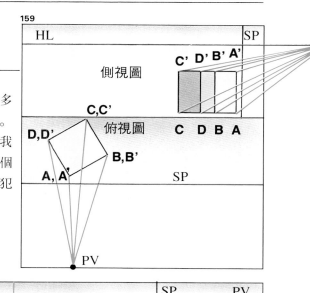

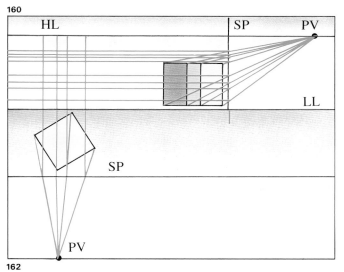

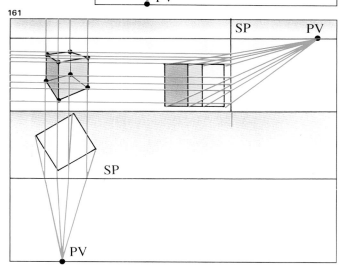

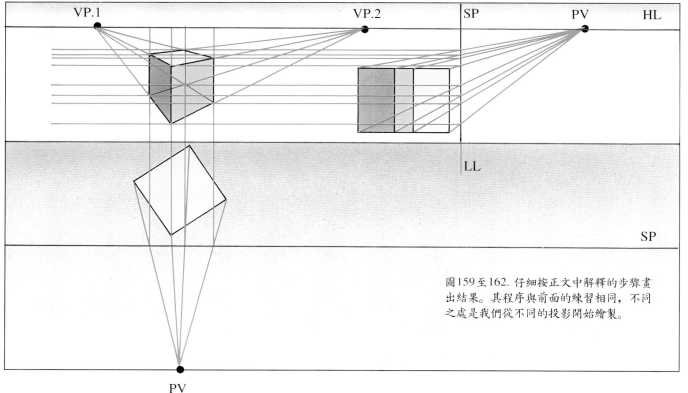

圖159至162. 仔細按正文中解釋的步驟畫出結果。其程序與前面的練習相同，不同之處是我們從不同的投影開始繪製。

# 徒手畫平行、成角和高空透視立方體

### 徒手畫平行透視立方體

我們剛看到如何用成角透視法畫平行立方體,同時記著俯視圖和側視圖。然而,畫家不是這樣作畫的,如果他們靠自然記憶作畫,那麼他們靠目測並同樣能作出正確的估算。現在,我們將看一看如何用平行透視法徒手畫立方體。我們所需要的只是具備一定的視覺邏輯知識(畫一個類似立方體的立方體)以及瞭解人們可能會犯的錯誤(我們將在隨後幾頁上看到它們)。

第一步(圖163A)。畫一個完美的幾何正方形,即完全的方方正正,

四條邊相等且互成直角。這個正方形是立方體的正視面,若用平行透視法看它,離我們最近。

第二步(B)。現在畫地平線,使它多少靠近圖畫(依我們想看到的立方體的頂面有多少而定),把消失點定在其上,緊靠正方形的視心(非此即非平行透視法了)。

第三步(C)。從正方形的每個角畫出四條線並與消失點相連。

第四步(D)。用目光在所設定的距離處畫A稜邊,與B稜邊平行。正是因為我們正以平行透視法作畫,所以這兩條稜邊必須平行。分隔它們

的距離應該是使你能用透視法看正方形的距離。

第五步(E)。從 A 稜邊的兩個頂角,我們畫出垂直線直到它們與交會於消失點(VP)的上方透視線相交。這兩條線(C和D)將構成立方體的兩個面。

第六步(F)。用水平線條E封閉立方體,正是這條線決定了上面。這就成了,現在我們有了一個透視法立方體,並且看到了內線,這些線使我們知道我們是否畫得正確。

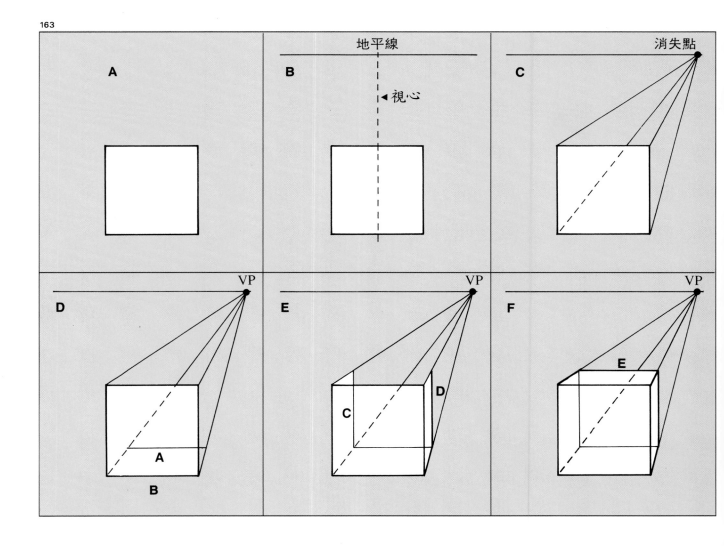

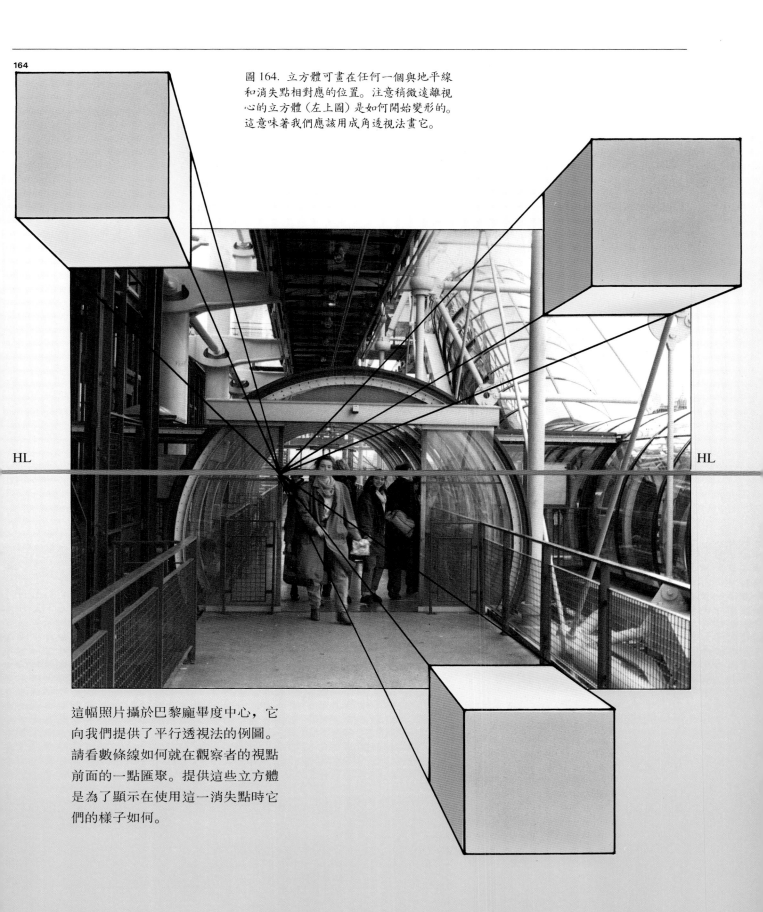

164

圖164. 立方體可畫在任何一個與地平線和消失點相對應的位置。注意稍微遠離視心的立方體（左上圖）是如何開始變形的。這意味著我們應該用成角透視法畫它。

HL

HL

這幅照片攝於巴黎龐畢度中心，它向我們提供了平行透視法的例圖。請看數條線如何就在觀察者的視點前面的一點匯聚。提供這些立方體是為了顯示在使用這一消失點時它們的樣子如何。

## 徒手畫成角透視立方體

**第一步**（圖165A）。我們畫一條垂直線，代表立方體的一條稜邊，亦即最靠近我們視點的稜邊。

**第二步**（B）。現在在已畫好的稜邊稍上一點的位置，我們畫地平線。我們在地平線上畫出消失點中的一個點，比如，畫在右面，像我們已經在這裡所畫的那樣。下一步，我們畫一條從頂點的一條稜邊出發到消失點為止的線。我們從另一個頂角也這樣畫。

**第三步**（C）。我們畫垂直線A，使它似乎在用透視法展現立方體的一個面；這條垂直線必須處在適當的距離。

**第四步**（D）。我們現在把第二個消失點畫在圖畫的左邊，並立即再從第一條稜邊起畫出兩線，在第二點相交。

**第五步**（E）。按照步驟，我們現在畫立方體的左面，只畫一條垂直線（C），這次，必須比第一條稜邊更加靠近。

**第六步**（F）。為了畫立方體的頂面，我們從我們剛才找到的頂點出發，畫消失線至它們各自的消失點。現在我們有了立方體的頂面，立方體畫成了。

**第七步**（G）。為了從內部看立方體，就好像它是用玻璃做成的，我們畫出剩餘的稜邊，要使它們在正確的地方匯聚；這將會向你展現圖畫畫得正確與否。

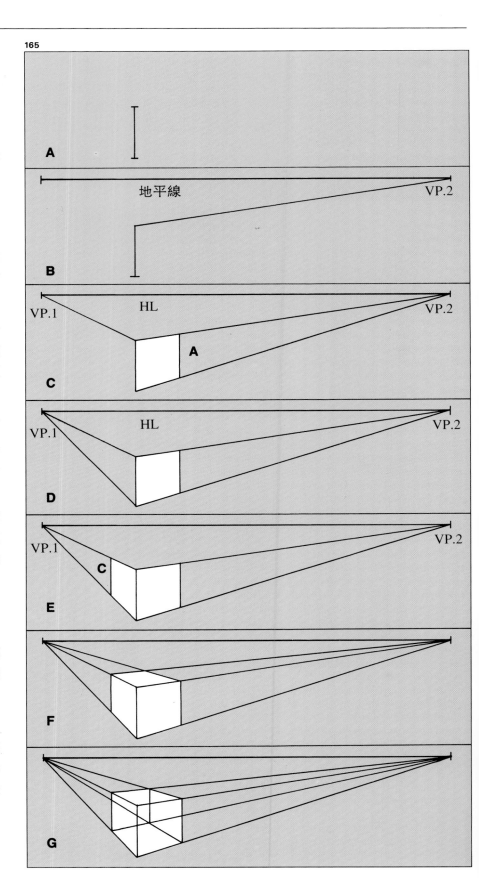

這幅室內照片從向我們展示成角透視的視點拍攝的。我們在這之上已經畫了好幾個立方體，它們接近我們的視點，既在地平線之上也在其下。

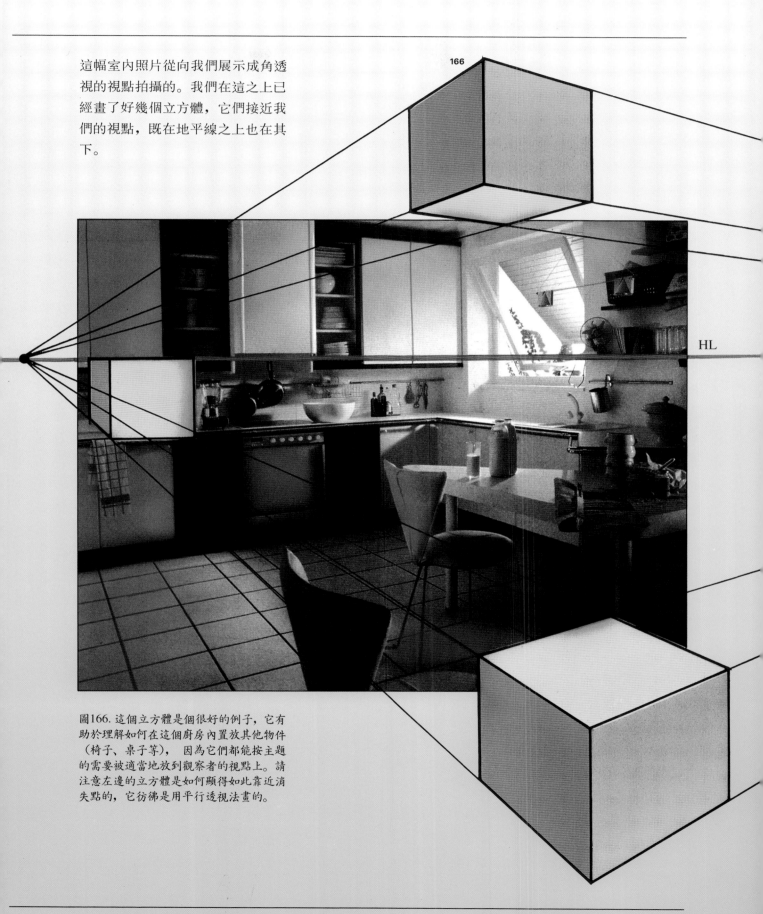

166

HL

圖166. 這個立方體是個很好的例子，它有助於理解如何在這個廚房內置放其他物件（椅子、桌子等），因為它們都能按主題的需要被適當地放到觀察者的視點上。請注意左邊的立方體是如何顯得如此靠近消失點的，它彷彿是用平行透視法畫的。

### 徒手畫高空透視立方體

我們已經討論過高空透視法，即從上方或下方看一個物體，使垂直線會合並在地平線上面或下面創造出一個第三消失點。我們將用手畫一個俯視的高空透視法立方體，在遠離地平線下面的地方有第三消失點。

第一步。這裡要做的是畫出俯視立方體的頂面，畫法與成角透視法立方體完全一樣，有地平線和兩個消失點；必須保證它的確是一個透視法正方形。

第二步。憑想像畫一條穿越靠近立方體視心的垂直線。在這條想像的線上，我們必須畫上第三個消失點，儘管它不適合畫在紙上。

第三步。我們開始畫立方體的垂直稜邊，讓它們稍呈傾斜，以便它們能在剛畫好的垂直線之上的某點相交。

第四步。待三條垂直線畫好之後，我們從立方體的基面畫稜邊，要將這些面畫得看上去像透視法的正方形，而稜邊則在兩個消失點匯聚。

第五步。現在，我們已畫好縮小了的全圖，有了第三消失點，這使我們得以看到我們正在談論消失的垂直線。

第六步。我們回過頭來畫出立方體的內線，就好像立方體是玻璃做的，並觀察這第四條隱形稜邊是如何也匯聚在這第三消失點上。

圖168. 試一試，想一想，甚至畫一畫，這些位於對立位置的立方體：俯視位於喬治亞州亞特蘭大市的 1996 年奧林匹克運動會總部的這棟高樓。

**167**

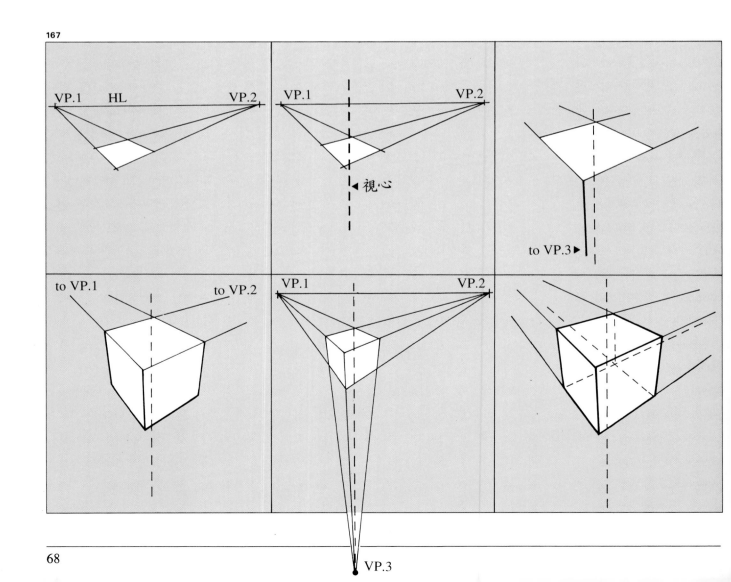

VP.3

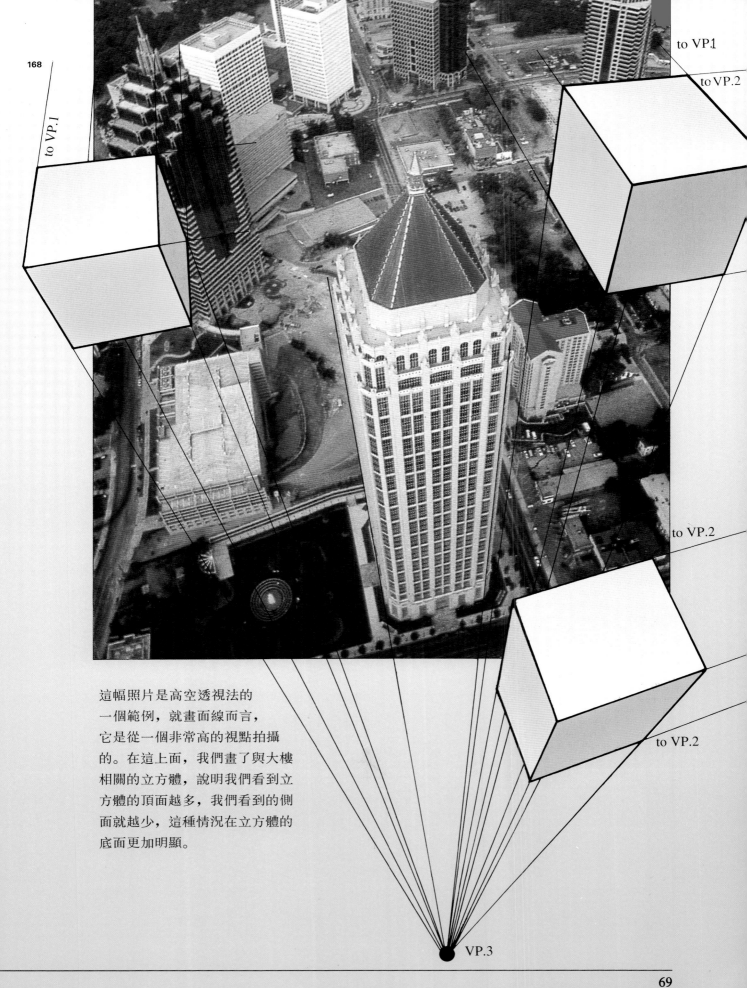

to VP.1

to VP.1

to VP.2

to VP.2

to VP.2

VP.3

這幅照片是高空透視法的
一個範例，就畫面線而言，
它是從一個非常高的視點拍攝
的。在這上面，我們畫了與大樓
相關的立方體，說明我們看到立
方體的頂面越多，我們看到的側
面就越少，這種情況在立方體的
底面更加明顯。

# 常見錯誤

我們將討論一些錯誤，不幸的是這些錯誤是以透視法徒手作畫時常犯的錯誤，但也是容易糾正的。記住，畫立方體時所犯的錯誤不是由於差勁的測量或謹慎複雜的計算，而是由於缺乏對透視法的瞭解。

首先，在圖169a中用平行透視法所畫的這個立方體正確嗎?我們發現，如果我們畫玻璃立方體，好像能夠看見它們的內線，那麼就能回答這個問題。如果我們看到基面或底面「不像正方形」（圖169b），那麼這個立方體畫得不好：我們得把頂部稜邊(A)畫的靠近些，再畫隱性稜邊以便核對它是否正確（圖169c）。

在成角透視法中，當你增加複雜性時，你也就增加了錯誤的數目。

最嚴重的錯誤之一是立方體的垂直稜邊不呈平行，亦不完全垂直。說它是嚴重錯誤是因為這顯示了「對透視法缺乏理解」。在圖170a中，我們能看到有這樣問題的一個立方體：A、B和C稜邊互不平行，而它們本應該像圖170b中的那樣。

另一種更常見的錯誤是發生於平行稜邊不在同一個消失點匯合時，這也意味著對這一方法同樣知之甚少。比如，在圖171a中，A、B、C和D稜邊不在同一點上匯聚，E、F、G和H稜邊也不在同一點上相交。儘管表面上它是正確的，但實際上是不正確;正確的圖是像圖171b。

另一錯誤不那麼常見，因為發現這種錯誤要容易得多，即立方體的一些面畫得不那麼正方，因而用透視法觀看時，它們成長方形（圖172）。結果所畫的物體不像立方體，而像平行六面體。記住，如果你的圖形畫得不像立方體，那麼即使消失線正確，也要把它改變一下。

當立方體「似乎」發生畸形時，可以發現一種甚至專業人員也會犯的習慣性錯誤。畸形使人覺得它像是用高空透視法觀看，但垂直稜邊又未朝一點匯聚；這就是我們感覺到立方體產生畸形，描繪差勁的原因（圖173a）。即使你對透視法瞭解得十分透徹，這個問題也會出現，這是因為沒有正確地確定立方體與地平線和消失點之間的相互位置;可以說是使用這類透視法不當所致。

錯誤的存在是因為用透視法畫的立方體的基面角小於90度。如果在實際上它恰好是90度，那麼當你看它時，它就不會小於90度;如果它確實小於90度，它看上去就不像一個立方體（圖173b）。 為了防止發生這種情況，需記住兩件事：

——不要把兩個消失點畫得太靠近（圖174a）。
——不要把立方體畫得太高於或太低於地平線（圖174b）。

特別要注意的是確保立方體可見基面的角大於90度。

在高空透視法中，最常見的錯誤是立方體的頂面畫得不正確。記住，要像用成角透視法那樣來畫頂面，儘管我們可能會把我們的視點定得太高或太低。如果頂面畫得好，那麼十有八九，立方體從整體上看是畫得正確的。看看這些立方體（圖175），當然，它們是錯誤的;注意，它們之所以錯誤，是因為立方體的頂面由於某些原因而畫得不正確。結果是：它們看上去不像立方體。

**169**

**170**

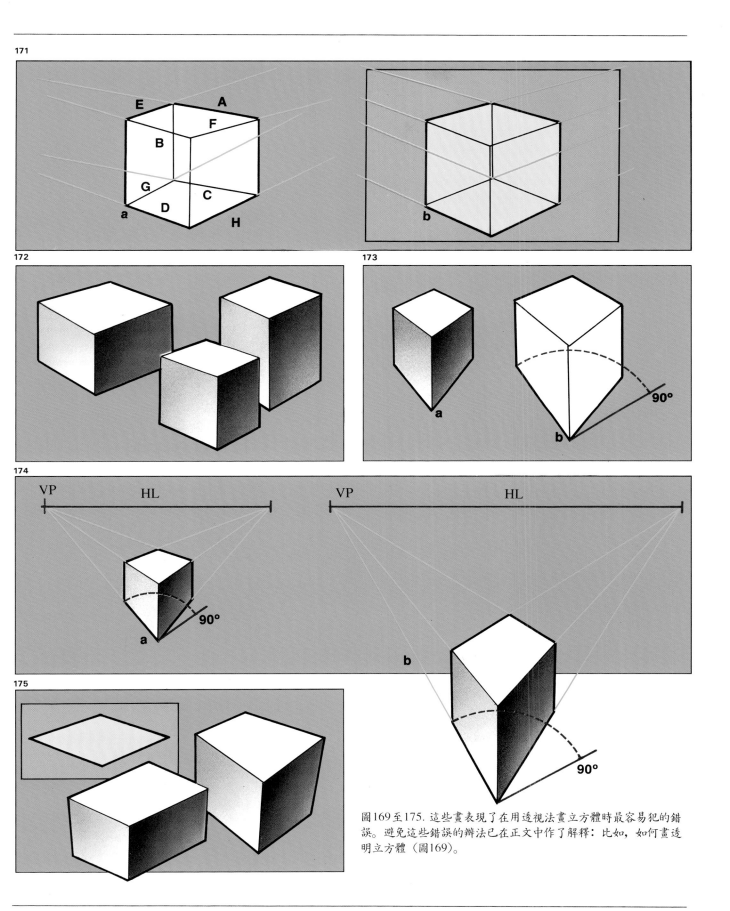

圖169至175. 這些畫表現了在用透視法畫立方體時最容易犯的錯誤。避免這些錯誤的辦法已在正文中作了解釋：比如，如何畫透明立方體（圖169）。

當我們在戶外時,我們可畫各式各樣的風景畫:
城市風景、山景、城鎮、綠樹夾道的公路⋯⋯
像任何畫題或視覺主題一樣,這些景象都能通
過透視法來表現。我們也可以說,每一事物都
有它多個或一個特定的問題,在某一個特別的
主題中,這些問題會更經常地出現。以城市風
景畫為例,它提供了各種重要主題,它也是常
常出現一系列問題的畫法之一,我們將利用繪
畫,透過例子來介紹並解釋各種解決辦法,各
種自然可適用於各類主題的解決辦法,介紹並
解釋用以作出某些一般概括的規範。這就成了。
準備畫畫! 比如,看看這幅畫或者下面幾頁的
圖畫,真正的繪畫,用透視法畫的,未經測量
而憑直覺的⋯⋯因具備紮實的知識基礎而以
目視構成的圖畫。

176

城市和鄉村風景畫的透視法

# 例畫之廊

**177**

**178**

**179**

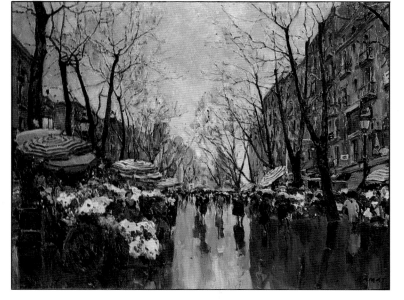

對透視法的需求也許在城市風景畫中表現得最為清楚。城市風景畫的要素幾乎總是由手工構成並安排（包括大樓和街道、人行道和公園、港口、工廠甚至還有汽車、交通號誌、廣告牌、商店……），它們提供的結構基本上是幾何形的，比自然風景內容要具體得多。這些結構由人類的需要所決定，為使它們能在抽象意義上被建造，它們由縮小成最有用和實用的秩序的合成形式所組成，而在它們的合成過程中幾乎從不忽視美的因素。我們已經看到在歷史上透視法的基本要素是如何被運用在各式各樣的城市風景畫中；畫家、建築師和透視法專家之間的交流是經常性的，他們彼此互有貢獻，這對於理論的發展具有根本的意義：從邏輯上講，因為在城市風景畫中出現了所有的透視法問題，從描繪拼接式馬賽克圖案到描繪教堂的圓頂、大樓、圓柱……

在這些主題中，透視法的運用是無限的。不管怎麼說，我們周圍的繪畫比任何討論所作出的解釋還要清楚，它們將幫助我們找到在決定城市風景畫主題時將面臨的特殊問題的畫法。同時，你們將清楚地看到所解釋的方法和畫法，不僅可運用

於城市風景，而且也可運用於產生這個問題的任何地方；比如，如果我們試圖在港口中尋找到透視法，那麼你將會看到同樣的畫法也被用來尋找透視法中任何物體的中心。

180

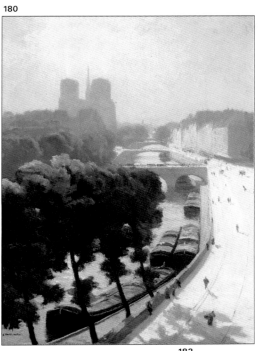

圖176. 科洛姆(Joan Colom, 1879-1969)，《法國鐵路車站》，巴塞隆納，現代美術館。

圖177. 卡薩斯(Ramon Casas, 1866-1932)，《聖心》(Le Sacre Coeur)，巴塞隆納，現代美術館。

圖178. 阿爾西納 (Ramon Marti i Alsina, 1826-1894)，《故地》(The Old Born)，巴塞隆納，現代美術館。一幅典型的十九世紀現代主義城市風光圖，圖中運用透視法表現深度。

圖179. 羅杰 (Emili Bosch Roger, 1894-1980)，《春天》，巴塞隆納，現代美術館。這幅幾乎是鳥瞰圖，它運用透視法表現深度。

圖180. 卡耶博特 (Gustave Caillebotte, 1848-1893)，《陽光下的巴黎景色》，約瑟福維茨(Josefowitz)收藏。

181

182

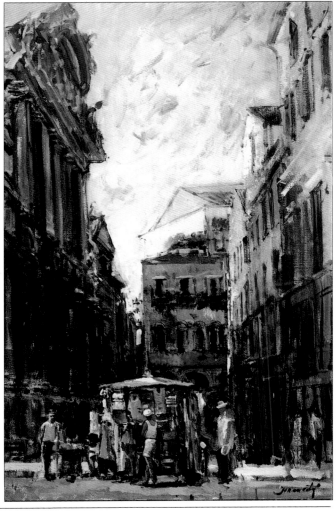

圖181. 米爾(Joaquim Mir, 1873-1940)，《奧萊薩醫院》，巴塞隆納，現代美術館。鄉村風景經常包括樓房，就如在這幅畫中它們被用透視法和顏色融入風景之中。

圖182. 馬蒂 (Joan Marti, 1921-)，《威尼斯》，私人收藏。平行透視法的典型畫例，用粗略計算和調整到一個視點的辦法繪製。

# 在透視法中如何確定物體的中心

當我們在尋找用正確透視法畫城市風景的必要手法時，讓我們討論一下經常發生的問題：如何把用透視法畫成的空間分隔成相等的兩部分；換句話說，如何用透視法確定空間的中心，同時又考慮到：如果我們知道如何尋找中心，我們就能將畫面垂直或水平地分成兩半。

首先，請注意：簡單地把用透視法畫成的畫面分成兩部分是不正確的，如果你還記得的話，距離會縮小體積。

我們在尋找解決辦法時要記住，正視長方形或正方形的中心在對角線的交叉點上（圖183）。這同樣適用於平行和成角透視法。

因此，如果我們要把一扇門畫在一堵牆的中央（不管它是用平行透視法還是用成角透視法畫的），那麼我們所要做的只是畫出（即使是徒手畫）那兩條對角線：在對角線的中心，我們可以把門畫在牆上，它將位於中央（圖184）。

如果你在找房間、房子正面、地面、標記或欄杆等的中心，這就是應該運用的手法。

如果你想尋找用成角透視法畫的地面中心（見圖185），那麼先畫對角線；然後再畫分隔斜線，並確保它們各自在左邊和右邊的消失點相交。畫牆壁也是一樣：比如，在平行透視法中（也在成角透視法中），透過對角線尋找中心，我們畫分隔水平線，以便使它朝消失點匯合（圖185）。

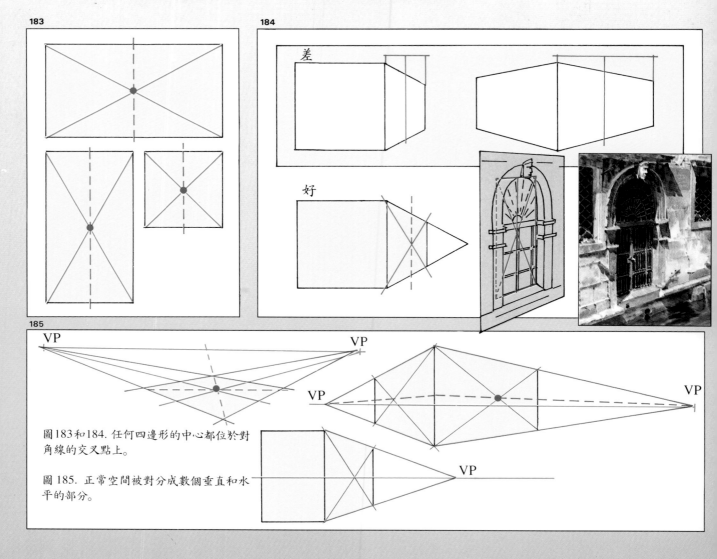

183

184

185

VP　VP　VP　VP　VP

圖183和184. 任何四邊形的中心都位於對角線的交叉點上。

圖185. 正常空間被對分成數個垂直和水平的部分。

# 用平行透視法等分空間

### 有深度的空間

假設有一個用平行透視法畫的無限空間：比如，鐵軌（圖186）。應該如何畫軌枕呢？本書的開頭就已提出這個問題了，記得嗎？

但現在的問題是要不經計算便把空間劃分成相等的部分。讓我們憑肉眼先在任何一個點上畫第一個軌枕，把它畫在似乎最符合邏輯的地方（圖187）。我們也畫了與鐵軌平行的中央分界線（藍色的）。

下一步，我們從A點出發，畫一條線穿過C點，意即這是第一條軌枕與中央分界線的交叉點（圖188）。

這條新線在我們稱為D的點上穿越右邊的鐵軌，從這裡出發，我們畫另一條與第一條軌枕平行的線，這將成為第二條軌枕（圖189）。

接著重複這個過程：畫一條新的對角線，穿過G點，以此類推下一條軌枕的位置（圖190）。

畫出一條又一條的對角線，我們就能繼續給越來越多的平行線定位，並能繼續把深度劃分成用透視法觀看的相等空間。如果我們劃分垂直空間，問題是完全一樣的，這就像你能在圖191中看到的那樣。我們也可以為剛畫的這些對角線增添一個

消失點。這是符合邏輯的，因為我們知道，當用透視法觀看時，這些相互平行的線實際上只有一個消失點。如果我們「如實地」看鐵軌（圖192A），那麼我們就會注意到畫好的對角線是平行的（因為軌枕間的空間相等）。因此，在透視法中，這些對角線集中在一個點（對角線消失點），如我們在圖192B中看到的，我們也能在第一分段中找到這個對角線消失點（DVP），並利用它直接去畫所有其他的對角線。

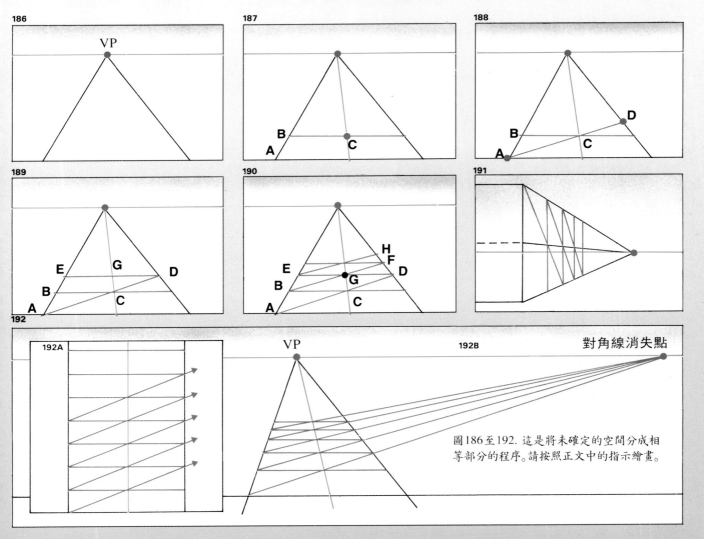

圖186至192. 這是將未確定的空間分成相等部分的程序。請按照正文中的指示繪畫。

## 有深度的特定空間

這個問題比前一個普遍；出現在當我們必須劃分由各種相等部分所佔據的特定空間的時候，比如，分成三部分的壁櫥、四個酒桶、有五格窗玻璃的窗戶等等（圖193）。前面的方式將不太適用，因為我們可能會把第一空間放錯地方，這將留給我們太多（或太少）的空間，類似

先畫一條線，我們叫它「測線」，一條接觸C點的水平線，且最接近我們想劃分的空間的頂點或角。再畫出一個特殊的點，稱為「測點」。這是離我們最近的垂直線（圖畫中的BC線）與地平線的交叉點（圖196）。現在我們從測點出發畫對角線，穿過頂角D，直至測線上的E點（圖197）。然後，我們再把測線上

所獲得的距離（或稱距離EC）分成五個相等的空間（圖198）。

接著畫幾條線，把測點與EC上的每段間隔連接起來（圖199）。

這就成了！因為現在我們從每個點（F、G、H、I)出發畫對應的垂直線，就已經把空間分成「用透視法觀看的」五個相等的部分（圖200）。

你可以把這一方法運用於從相反的

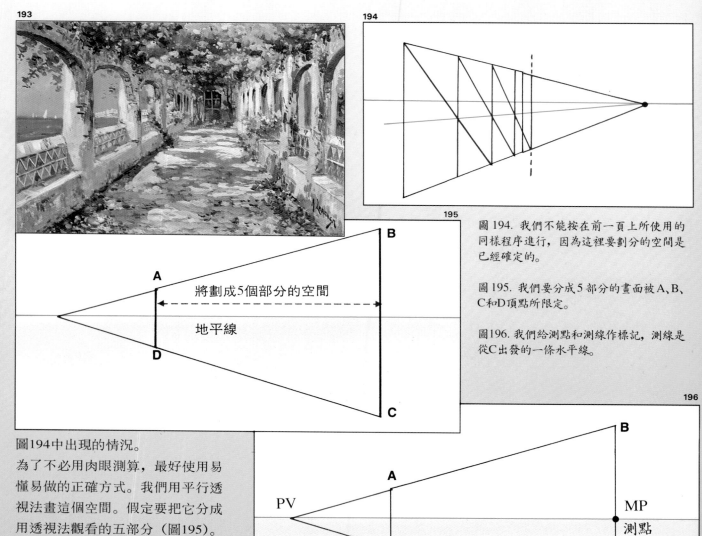

**193**

**194**

**195**

圖194. 我們不能按在前一頁上所使用的同樣程序進行，因為這裡要劃分的空間是已經確定的。

圖195. 我們要分成5部分的畫面被A、B、C和D頂點所限定。

圖196. 我們給測點和測線作標記，測線是從C出發的一條水平線。

**196**

**B**

**A**

將劃成5個部分的空間

地平線

**D**

**C**

圖194中出現的情況。

為了不必用肉眼測算，最好使用易懂易做的正確方式。我們用平行透視法畫這個空間。假定要把它分成用透視法觀看的五部分（圖195）。

圖193. 蒙塔內爾（Andreu Larraga Montaner, 1862–1931），《佩爾戈拉》，巴塞隆納，現代美術館。這幅畫是本頁所討論的問題的絕佳畫例：將空間劃成相等的部分。

PV

**A**

**B**

MP
測點

**D**

ML　測線

**C**

方向（從左到右）觀看的空間。注意：如果你把測線置於必須被分隔的空間的任何一個頂點上，換句話說，置於A、B或D點上（圖201），那也可用這種方法。

圖197.然後，我們從測點(MP)畫一條對角線，穿過D點至測線的E點。

圖198.把（測線上的）EC段分成5部分。

圖199.接著，從每個分段出發畫線條在MP匯合。

圖200.透視法的分段位於這些點上。

圖201.測線可以位於其他任何一個頂點，條件是測點也標在這一頂點區內的地平線上。

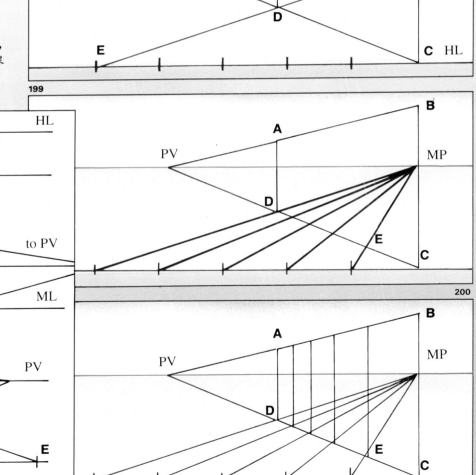

## 時而重複出現的空間

在城市風景畫中會出現的另一個問題：在大樓正面的某些東西（如門、窗、陽臺、懸垂物）時而重複出現。我們可以在例圖（圖202）中看到這種情況，A部分與B、C和D等部分相等。

我們可以說每一部分都是整體的一個組成部分，因此，在繪畫中我們首先要解決的是把大樓正面分成相等的部分。這樣，我們用平行透視法畫大樓，在確定地平線、測點和測線後，把大樓正面分成五部分（圖203）。

現在，考慮高度，我們憑肉眼畫出離我們最近的那部分（門和窗）中的東西。其次，我們畫一系列門窗中的正常消失線（圖204）。下一步包括計算測線(A)、在第一部分中門窗的面積和位置（圖205）。

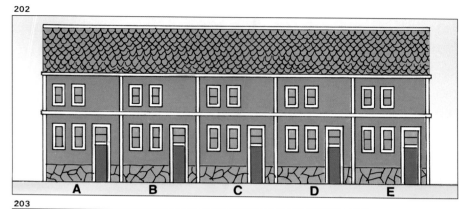

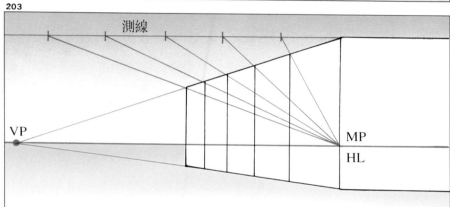

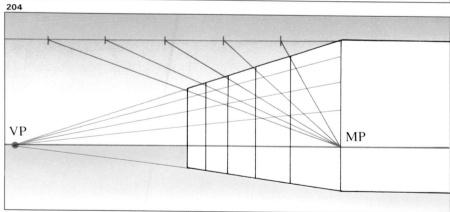

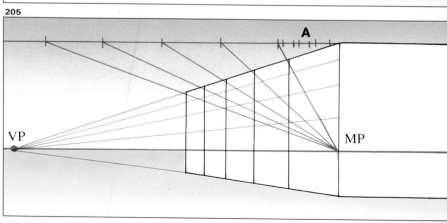

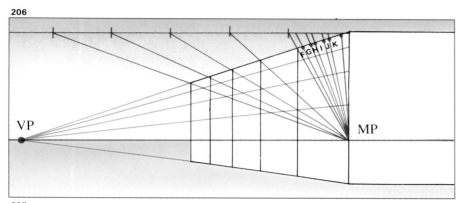

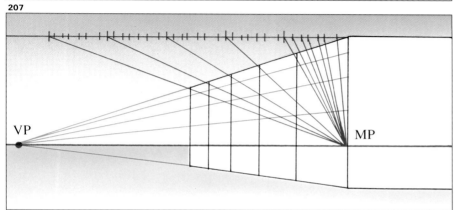

這第一次計算使我們得以畫第一批系列對角線，它們穿過大樓的頂層邊緣，給我們F、G、H、I、J、K點，劃分第一部分並確定門窗的寬度和分隔（圖206）。

既然所有部分都是相等的，那麼我們唯一要做的事是「抄錄」或轉化這些測數。我建議你拿一張紙，抄錄這第一批測數，把它們轉到測線的其他部分上去，因為這些測數都相等而且總是一樣的（圖207）。

這樣，我們幾乎把它完成了：剩下要做的只是畫對角線，一條一條地畫，從測點畫到測線的分隔部分。每一次，當這些對角線中的一條線穿過大樓正面的上緣，我們就有了一個點，從這裡出發，我們畫垂直線和更多的垂直線（圖208），這些線總是相互平行的。這樣，我們很容易用正確的透視法給每扇門窗、每個部分定位（圖209）。

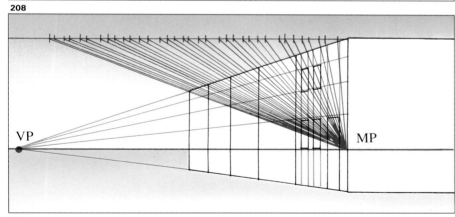

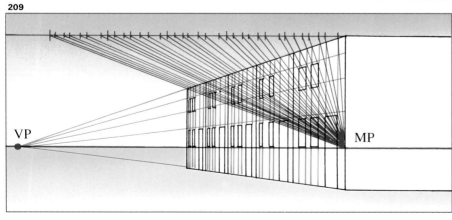

圖202至209. 將空間（平行）分成一系列相同部分的程序與前面的練習相同。這裡唯一的差異是在測線上的每個分段內，我們也必須在對應的區分段內標明。見正文說明。

# 用成角透視法等分空間

## 深度空間的不定等分

假設我們有一個不定的無限空間，它的兩堵牆朝兩點匯聚，如圖 210 所示那樣。我們想把它們分成沒有確定數目的相等空間，但透視必須正確。

我們仍然按尋常的程序進行：在兩堵牆上畫中央分界線，即從角落的中間畫到每個消失點。

記住，我們看到兩堵牆中的一堵要「大於」另一堵，而另一堵（在這幅畫中，在右邊）則更快地朝地平線消失。因此，我們目測第一分段，發現一面與另一面不同：左面寬些，右面窄些（如圖211所示）。

然後，我們畫第一條對角線，使它從頂點A穿過B點（第一分段與中央分界線之間的交叉點），到達 C 點。從這一點出發，畫一條與第二分段相對應的垂直線（圖212）。

繼續這樣畫，直至完成。最後，左邊畫好了，這就成了。程序是一樣的，是吧！（圖213）

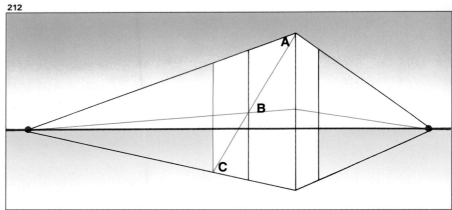

圖210至213. 成角透視法畫面的未確定相等部分的劃分應按正文中所說明的步驟繪製。

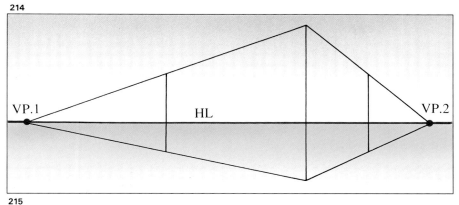

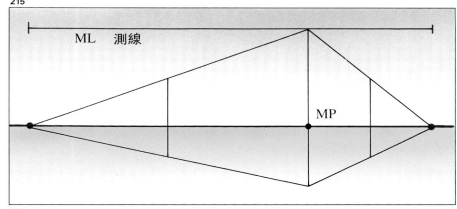

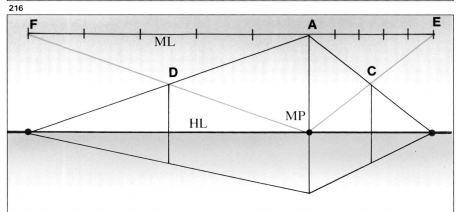

## 把表面分成確定的相同部分

現在，我們來看看第二個例子：我們想把角落兩邊的兩個表面分成確定數目的相等部分。表面是有限的，分段的數目是確定的。

我們用成角透視法畫兩堵牆（圖214），然後，我們得按照平行透視法相應例子中同樣的步驟進行。不過，有一個難題：我們必須把測線放在離我們最近的稜邊的上頂角或下頂角，換句話說，在我們已畫好的可見角上定位。然後，我們畫與地平線平行的測線。測點則落在最近的稜邊和地平線之間的交叉點上（圖215）。

從測點出發，我們畫一條線穿過離右牆最遠的頂點（C點），到達測線。此後，我們在左邊也這樣畫：從測點出發，我們畫一條線，穿過D點，到達測線。

下一步是把在測線上獲得的兩段距離（在右邊的距離AE，和在左邊的距離AF）分成我們所需要的相等部分的數目，兩邊的數目相同與否，這取決於你打算畫什麼（見圖216）。

現在，只需把這些分段的每一段與測點連起來。這些新線穿越牆壁邊緣的地方就是這個點，從這裡出發我們可以畫垂直線，與每個可用透視法觀看的分段相對應（圖217）。

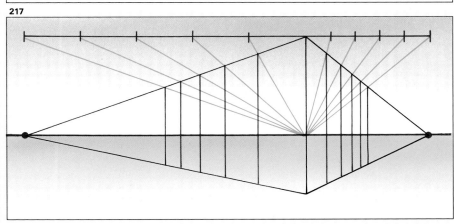

圖214至217. 這次進行確定傾斜部分中的劃分數額，它和平行透視法相同，不同之處是在這裡的測量段必須位於這兩個頂點中的一個頂點。

## 劃分（在成角透視法中）時而重複出現的空間

假定我們想畫一棟大樓，它的正面（若大樓座落於角落則有兩個正面）包括一些時而重複出現的要素：門、窗等等。首先我們要做的是注意這些要素以寬度相等的分段或相同的部分分佈於正面。因此，我們要解決的是盡可能多在兩堵正面牆上劃分相等的空間（圖218和219）。

你已經知道了，下一步應包括憑肉眼畫第一分段中的要素，亦即離我們最近的那一段。要把它們畫得都比例相稱，都用透視法。隨後，我們朝著這些要素所有水平線的對應點畫消失線，就像我們在圖220中看到的那樣。這些消失線也將被用來檢查這些第一要素是否畫得正確。

接著，我們畫垂直線，把這些要素與牆壁的上緣連接起來（圖221）。這些線在由字母（a、b、c、d等）標明的點上終止。

現在你所要做的是畫連接線，連接測點與這些標在上緣的每一點(a、b、c、d……)，直至它們到達測線，隨後在測線上畫新的點或分段。讓我們檢查一下，看看測量是否正確；換句話說，它們是否與兩扇相等的窗戶對應，測線上的分隔必須是相同的。如果一切都沒問題，那麼我們可以繼續畫了（圖222）。

下一步，我們抄錄或把這些距離轉成我們前面已畫的所有分段，因為我們知道所有這些分段都有相同的要素，而且可以用相同的方式完成（圖223）。

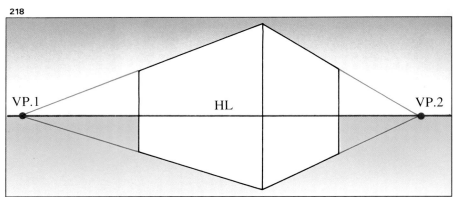

218

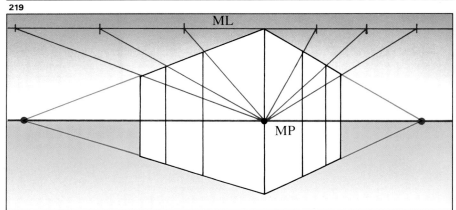

219

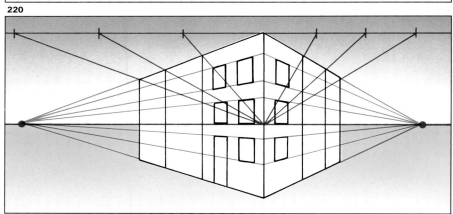

220

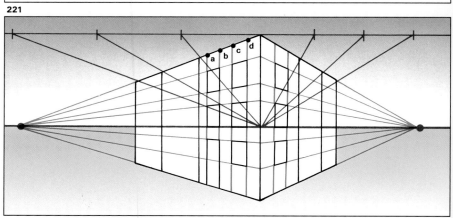

221

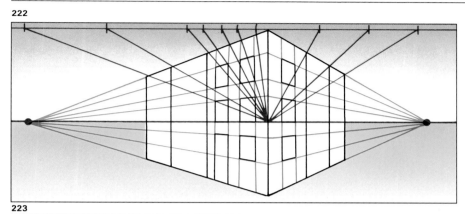

**222**

**223**

我們畫幾條線，把測點與我們在測線上獲得的這些新分段相連接。我們所畫的這些線中的每一條穿越正面邊緣的特定一點，我們已給這個點定了另外的字母（e、f、g、h……）（圖224）。

最後，我們從 e、f、g、h……這些點出發畫垂直線，它們將界定整個正面上所有要素的分隔（圖225），這樣，我們就完成了。現在我們可以畫窗戶和門。沒問題，對嗎？等一等！如果你想把要素畫在左邊牆上，那麼，請你重複同樣的步驟，只是得使用角落左邊的測線，好嗎？

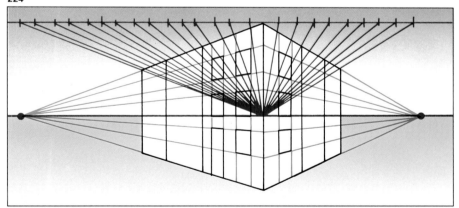

**224**

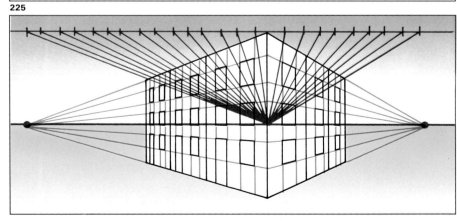

**225**

圖218至225. 為了像本畫例那樣用一系列相同的基本要素將兩堵牆或牆面分開，請研究在這裡標明的過程，並閱讀正文中的說明。

# 用高空透視法劃分空間

在高空透視法中對一個或各個表面的劃分，可以運用我們在透視法繪畫時使用過的同樣方法。我們將明確地重複這一過程，而讀者應將可能發生的變數，記在心中。

我們先用高空透視法畫一個表格，將諸消失點畫在地平線和垂直線的消失點上。

在這一例子中，有必要把測線畫在我們畫好的點上（圖227），即離我們的視點最近的頂點，與往常一樣，它與地平線平行。

在這一畫例中，確定測點是重要的：離我們最近的稜邊必須延伸至地平線；這是我們將用來當作出發點畫對角線並確定分段的測點（圖227）。

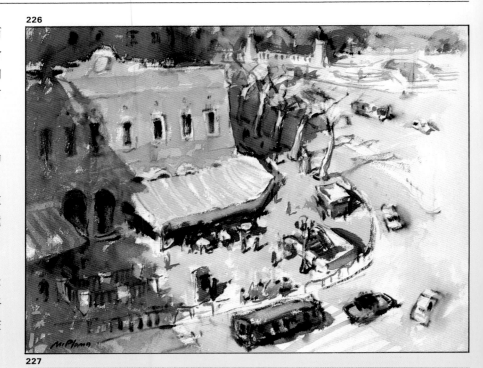

**226**

**227**

圖226. 普拉納 (Manel Plana, 1946-)，《城市風光》，巴塞隆納，私人收藏。在城市風景圖中使用昇高視點在印象主義時期很普遍。

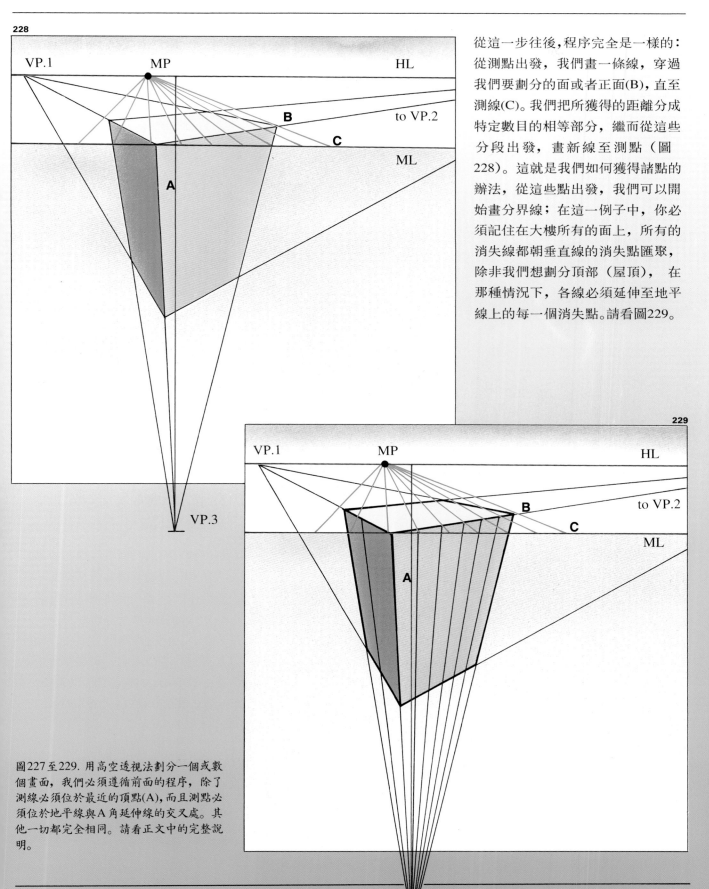

從這一步往後,程序完全是一樣的:從測點出發,我們畫一條線,穿過我們要劃分的面或者正面(B),直至測線(C)。我們把所獲得的距離分成特定數目的相等部分,繼而從這些分段出發,畫新線至測點(圖228)。這就是我們如何獲得諸點的辦法,從這些點出發,我們可以開始畫分界線;在這一例子中,你必須記住在大樓所有的面上,所有的消失線都朝垂直線的消失點匯聚,除非我們想劃分頂部(屋頂), 在那種情況下,各線必須延伸至地平線上的每一個消失點。請看圖229。

圖227至229. 用高空透視法劃分一個或數個畫面,我們必須遵循前面的程序,除了測線必須位於最近的頂點(A),而且測點必須位於地平線與A角延伸線的交叉處。其他一切都完全相同。請看正文中的完整說明。

# 成角和平行透視法的導線

**230**

如果你在街上，想在筆記本或小畫板上用透視法畫一城市景觀，很有可能你畫的圖與我們在這裡展示的畫是相同的（圖230）。它是有兩個消失點的透視圖，但是消失點不在紙上，它們在畫板的外面。你如何才能確定畫窗、門、陽臺的線條正確的傾斜度呢？

首先，憑肉眼畫出主題的一般大小和比例，給描繪對象的基本前景和背景定位，計算它們將在畫紙上佔去的空間。記住，在略圖（圖231）中，A線和B線如何在位於地平線上左邊的一點匯聚，而C線和D線也在

**231** **232** **233**

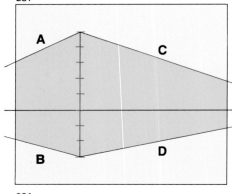  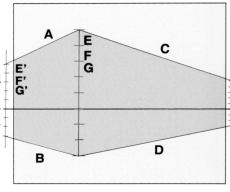

**234**

地平線右邊的一點上匯聚。接著，我們尋找對於我們來說是最高和最近的主題稜邊，我們把這條稜邊分成一定數目的部分（圖232）。

現在，我們到圖畫的外面去，到圖畫頁邊的空白處去，我們要畫兩條新的垂直線，一條在消失線A和B的極端左邊，另一條在C線和D線的右

圖230至234. 當消失點中的一個或兩個在紙上容納不下時，尤其當我們憑記憶繪畫時，導線信手拈來，能使你正在描繪的主題保持一種協調的透視。

**235**

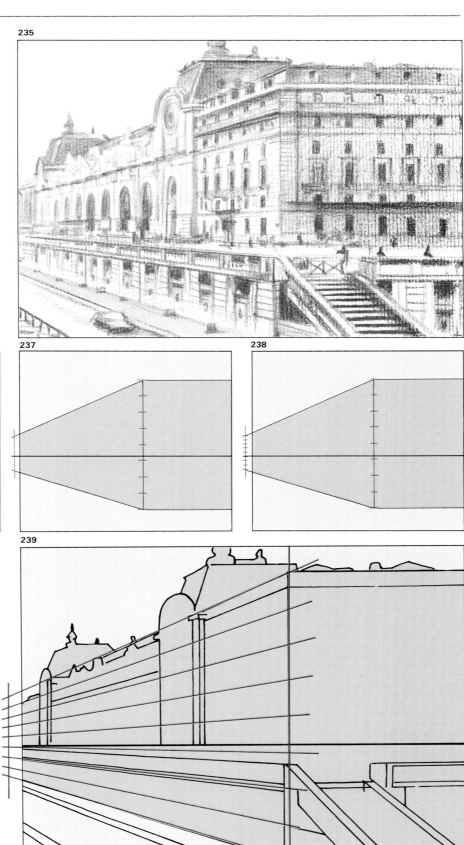

邊。然後，我們把這些垂直線作為主要邊線分成數目相同的等分。很自然，這些部分將比前面的部分小（圖233）。

最後，我們畫一系列連接相應分段的線；在略圖上，把在畫紙兩邊的E與E´、F與F´、G與G´連接起來。這樣，我們就有了透視法的導線，它將幫助我們正確地給平行線（在圖畫中是傾斜的）定位。分段可以更小些，把這些分段中的任何一段——比如 E 和 F 之間的空間——再分小些，好更便捷地畫出線條。

如果像我們在緊接著的例畫中所看

**236** **237** **238**

**239**

到的那樣（圖235），在平行透視法中只有一個消失點，那麼畫法指導也是一樣的；唯一的差別是我們只需在紙上確定兩條消失線（上面和下面）之後畫出兩條垂直線，一條在最前端，另一條在圖畫外面。沒有任何其他問題了；導線對於藝術家來說只是一種輔助。

圖235至239. 當消失點在紙上容納不下時，我們可以使用導線。圖裡形體非常清楚，以致它們幾乎不需要加以澄清。

# 平行透視法中的斜線

如果我們繼續分析城市風景主題，那麼我們會遇到另一個問題。目前，我們知道如何在平行透視法以及成角透視法中表現平行線和水平線，還有垂直線。問題是還有其他的線，如斜線。我們對垂直線和平行線有所瞭解，但是，對斜線幾乎一無所知。

最好的辦法是先舉一個具體的例子：一條用平行透視法畫的街道，有往上或朝下的陡坡——這取決於我們的視點。我們先看這頁紙上的側視圖（圖240）。為了畫這幅圖，你要將自己（畫家）置於一個或另一個點上：從上方(A)或從下面(B)（圖241）。

首先，要注意，儘管這條街是傾斜的，大樓完全是垂直的，它們的門、窗和房頂的線條則是完全水平的。當然，情況應該是這樣，否則怎麼住人呢！所以，畫大樓與平常一樣，要遵循同樣的法則：垂直線不匯聚，平行線由於相互平行並與畫面垂直，會在主要消失點上匯聚，主要消失點的高度與我們的視點同高，因此，落在地平線上（圖242）。

現在我們看斜線。如果你把自己放在A點，或者說位於大街的最高點，那麼你會意識到那些確定大街斜線的線朝著一個位於地平線以下的點匯聚。請看圖243，你會看到我們正在描述的情景。

隨後，請看圖244。你已使自己處在B點，在大街的底部。現在，上升的斜線朝著位於地平線上方的一個點匯聚。值得一提的是，大樓的平行線朝著平行透視法中的一個主點

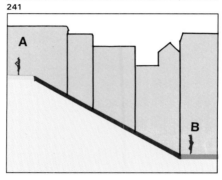

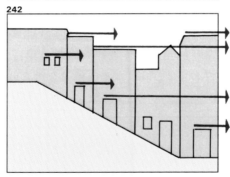

或正常的消失點匯聚。地平線（可以在你的視點高度找到），則改變了它在畫面上的位置：在圖245中，它比畫面高得多；在圖246中，它低得多。

結論是給斜線消失點定位是有趣又重要的一件事：這些點不偏不倚地位於主要消失點之上或之下；即它們處在想像的垂直線上，這條線穿過主點。

至於測算消失點的具體高度，你必須畫一個側景，就像圖248和149中那樣，畫平行於斜線的射線。消失點位於這些射線與畫面的交叉處。

圖240至242. 在這幅側視圖中，我們可以看到山丘上的一條街，觀察者可以站在A街的頂端或者站在末端B。首先要記住的一點是樓房的地平線在一個消失點上匯合。

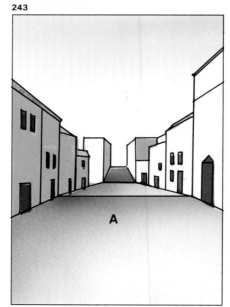

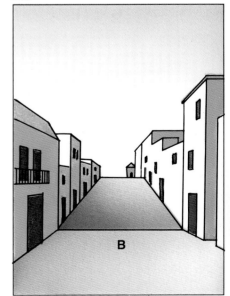

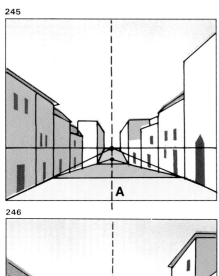

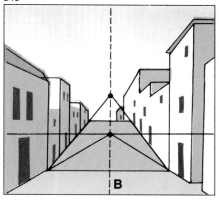

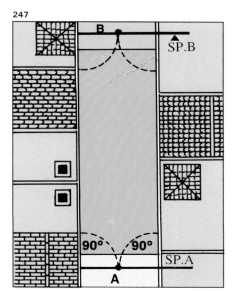

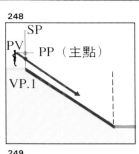

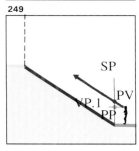

圖243和244. 這就是A點的觀察者會如何
看到或描繪這條街的方式，觀察者在B點
也同樣如此。

圖245. 街的水平線在位於地平線的正常
視點上匯合。另外，斜線在地平線下方的
一點上匯聚。

圖246. 如果人在街的末端，那麼街的斜線
會在地平線(HL)之上的一點匯合。

圖247至249. 不管它是在地平線之上或之
下，斜線的消失點在一條穿越正常視點的
垂直線上。其理由是斜線與畫面成垂直狀
（圖247）。為確定斜線消失點的確切位
置，很有必要將景物畫成側視圖（圖248
和249），想像一條視線，它穿過圖象平面
(SP)，與角成平行狀。

圖250. 皮德拉塞拉，《巴黎一條街》，巴塞
隆納，現代美術館。俯視街景範例。

# 成角透視法中的斜面

我們繼續討論斜面的主題，這次把它運用於某些房屋和大樓的屋頂。讓我們集中討論有兩個斜面的屋頂問題（圖251，A–B和C–D）。儘管屋頂的透視法只顯示出一個表面，但我們推斷它有兩個表面。很自然，屋頂A和B的線將在同一點匯聚，而C線和D線將在另一點匯聚。這些點可用正投影（從上方和側面看）精確地找到，就像圖252和253所顯示的那樣。從上方和從側面畫這個主題（這是與畫面和視點相對而言的），我們將會發現這些消失點的高度，可以在一條始於眼睛並與我們想表現的斜線平行的畫線上找到。但是，讓我們用簡單解釋一般規範的方式來簡化這個問題，這樣，你就知道如何憑肉眼解決這些問題

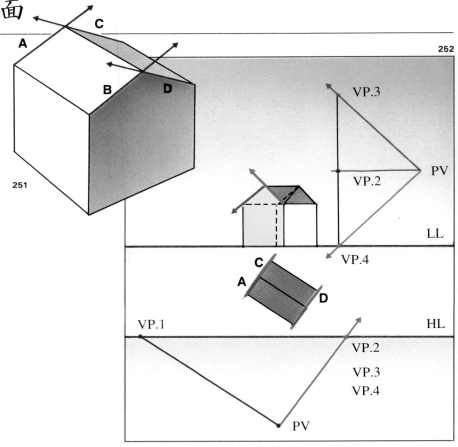

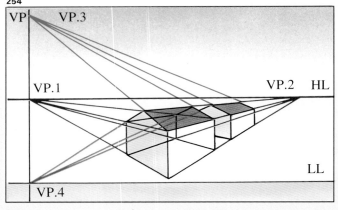

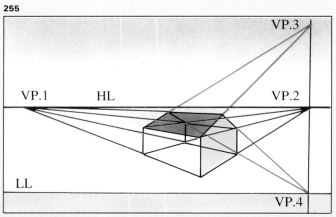

圖251. 問題：畫一幢房子，表現透視法傾斜屋頂的兩個坡面。

圖252和253. 在這幅畫裡，我們從任何一面都能觀看這幢房子。這兩幅圖使我們獲得斜線消失點的確切位置。

圖254和255. 要記住即使斜線是由在地平線之上和之下的消失點相匯的線構成，它們也位於穿越成角透視法正常消失點中的一個消失點的垂直線之上。

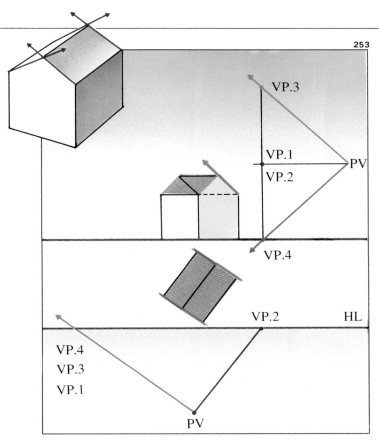

了。這些消失點中的一個可以在地平線上方找到，另一個則在地平線下方。最重要的是這些點處在一條垂直的消失線上，它穿過正常消失點（VP.1和VP.2）之一；這要取決於這些斜線是位於房屋的左面還是右面。換句話說，如果就我們的視點而言，房屋處在如圖254那樣的位置，那麼這些點將位於左面消失點VP.1之上和之下；如果我們像圖225那樣看房屋，那麼，消失點位於右面消失點VP.2之上和之下。請看有關斜面正投影的圖252、253中的略圖。

圖256.希梅諾(Franceso Gimemo, 1858-1927)，《院子裡的山羊》，巴塞隆納，現代美術館。

這裡，我們有另一個重要的繪畫主題，在這一主題中，借助透視法是絕對必要的，在下面幾頁中你們將看到的繪畫可以證明這一點。自從荷蘭人在十六世紀畫了家庭生活情景畫以來的數百年中，室內情景出現了表現拼接鑲嵌馬賽克、牆壁、窗戶、圖畫、樓梯、家具和人物等的問題；你會發現如果你想描繪室內情景，那麼你會遇到同樣的問題。在所有畫例中，問題和解決辦法都是相似的；我們已經知道透視法是怎麼回事，我們所要做的是開闊我們的思路，要達到這一點，我們將列舉能運用於室內情景的例子，這些例子對於處理其他主題（比如，馬賽克也能當作格子去轉化透視中的平坦物體）也很有用。

運用於室內畫的透視法

# 例畫之廊

歷史上，從室內看房屋、教堂、宮殿以及它們的主人和訪客也一直是繪畫的主題；舒適溫馨的房間是十六世紀荷蘭畫家首創的；弗美爾(Vermeer)也許是最傑出的代表。輝煌的廳堂、教堂和宮殿內景、奢華的場景以及試圖對歷史的描繪由法國、義大利、英國和西班牙的巴洛克畫派、洛可可畫派、新古典主義畫派和浪漫主義畫派用不同的方式加以表現；其結果只是就畫題作了一次完全的逆轉，再次捲入了印象派畫家所親近的描繪景象之中。

這些主題包含了透視法的大量知識：許多出現在畫中的要素沒有這類知識是難以表現的。最明顯的例子是馬賽克、地面瓷磚，某些現代畫家把它們本身轉變成主題。像樓梯和家具那樣的複雜物體，圖畫和門窗之類的簡單物體……所有這些都出現在同一個空間，正因為如此，它們又是相互關聯的。

**258**

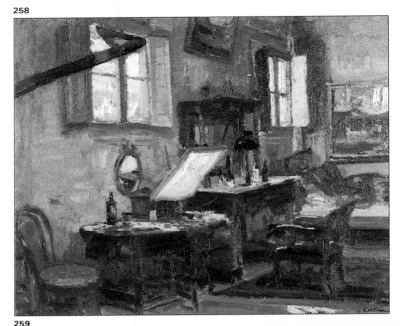

**259**

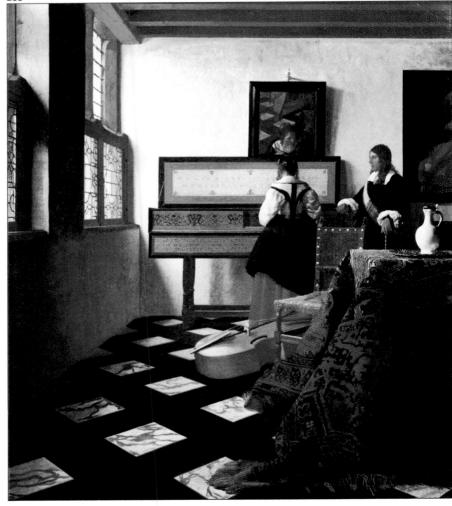

圖257.（前頁）魯西諾爾 (Santiago Rusinol, 1861–1931)，《加萊特實驗室》，巴塞隆納，現代美術館。

圖258. 科洛姆(Joan Colom, 1879–1969)，《畫家的畫室》，巴塞隆納，現代美術館。畫室本身就是許多藝術家常畫的主題。

圖259. 弗美爾 (Jan Vermeer de Delft, 1632–1675)，《彈琴的淑女和紳士》，倫敦，白金漢宮。弗美爾是畫這類室內畫的首批藝術家之一。注意華麗的馬賽克地板。同樣值得注意的還有透過窗戶閃亮的燈光，它創造出一種親暱的氣氛。

現在，不僅畫家需要瞭解透視法，以便運用這些主題，而且設計人員和室內裝潢師也需要瞭解。他們必須知道如何正確安排空間，向顧客或觀眾提供清晰的景觀。

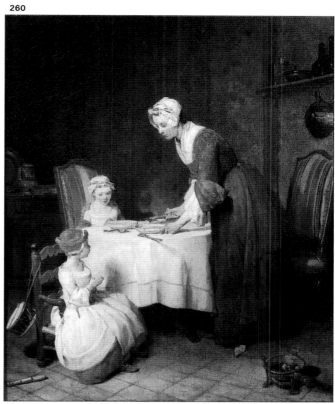

圖260. 夏丹(Jean-Baptise Simeon Chardin, 1699–1799)，《修女》，巴黎羅浮宮。又一幅簡潔又出色的室內畫，畫中的擺設和人物占據很小的空間，它是一幅完美的透視法圖畫。

圖261. 卡薩斯(Ramón Casas, 1866–1932)，《室內》，巴塞隆納，現代美術館。即使當透視法不是絕對必要時，室內物品的位置也必須協調地處置。

圖262. 豐德維拉(Arcadi Mas i Fondevila, 1852–1934)，《花園》，巴塞隆納，現代美術館。也許有必要用透視法畫臺階和樓梯，比如像本畫例這樣。注意主題和構圖的莊重淡雅。

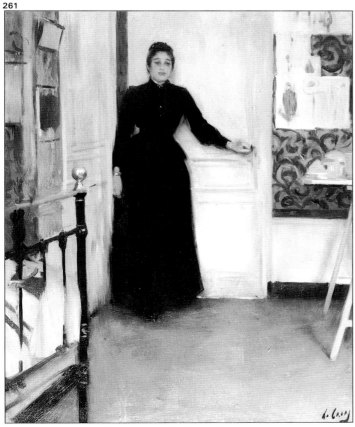

# 平行和成角透視法中的馬賽克

**平行透視法中的幾何形馬賽克**

當我們畫室內景時，在一個封閉空間中的房間或人物、馬賽克、地面瓷磚都被轉化成一種對於主題幾乎是不可避免的補充；雖說畫家有時也把它們作為繪畫主題。用透視法畫馬賽克差不多是一個傳統的問題，阿爾貝蒂(Leon Batista Alberti)（見第 18–21 頁）在當時就解決了這個問題。我們記得他的解決辦法是以馬賽克的側面圖為基礎。

但是，現在我們將解釋如何用平行透視法以最快和最簡便的方式去畫馬賽克：利用「對角線的消失點」。我們展示打算要畫的俯視地面馬賽克，以便清楚地表明我們正在畫的是哪塊瓷磚，從哪裡開始畫，又從何種距離看它。即由正方形瓷磚標線構成的幾何形馬賽克（圖263）。

現在我們可以用兩種方式繼續進行。比較確切的一種方式是以數學方法確定對角線消失點。如果我們假設將自己定位在一個相當於描繪對象最大和最近面積一半的三倍距離處，即圖263中測數〈b〉的三倍，那麼，對角線消失點落在地平線上，正好在離消失點相同的距離上 (3 b)。〔在圖263中可以找到為什麼會發生這種情況的解釋；這是因為正方形的對角線與畫面形成 45 度的線；因此，如果從我們的視點（與馬賽克平行）追蹤對角線的路徑，我們將在地平線上之間消失點，它位於我們的視點和畫面之間相等的距離處。〕

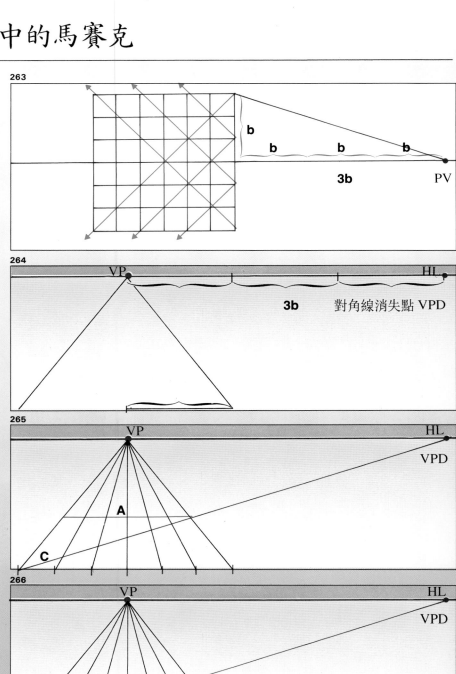

讓我們先用平行透視法畫一個房間的地面，在這地面上畫馬賽克。接著，我們運用"3b"公式確定對角線的消失點，"3b"公式已在說明文和前面第263幅圖（圖264）的圖形中作過解釋。再接下去，我們數一下這塊地面總寬度上的瓷磚。假如有六塊瓷磚，我們把水平基線分成六個相等的部份。從這六個部份出發，畫對應的線，這些線從每部份出發，在地平線上的消失點匯聚。現在，我們畫第一條對角線，從畫好的地面頂角（C點）出發，我們可以畫A線（圖265）。

幾乎已經成功了；每當這條對角線穿過瓷磚線中的一條線時（圖266），我們就獲得了一系列的點（E、F、G、H……）。有了這些點，我們就能給所有構成馬賽克的水平線定位，就像圖267和268所展示的那樣。如果它是個長房間，我們沒有足夠的點（如圖269），那麼我們可以畫另一條對角線，從瓷磚的一角開始，到對角線的消失點，這樣，我們就得到新的點。接著以水平線把地面畫滿瓷磚。

另一個方式包括從頂點之一（見圖270和271）出發，憑肉眼畫第一個有四塊或六塊瓷磚組成的正方形，然後畫對角線，將它延伸到地平線：我們又找到了對角線的消失點。從這一步以後，程序是相同的。

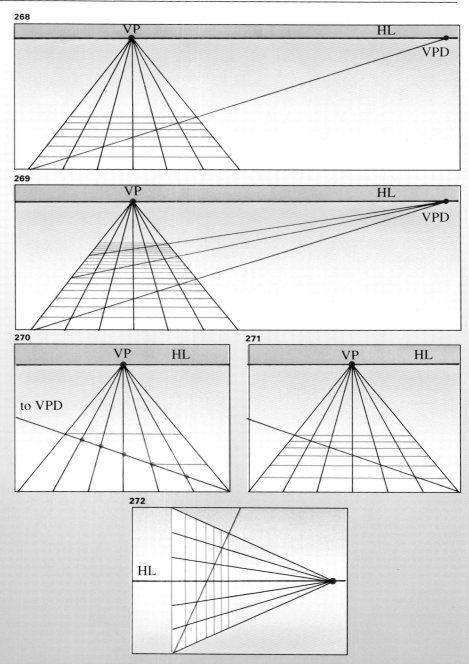

圖263至269. 這一系列圖解展示了如何使用對角的消失點畫幾何形馬賽克。其程序已在正文中詳細說明。

圖270和271. 這兩幅圖顯示用粗略計算開始同樣程序的一種方法，畫定一個初步的正方形（包括三塊或四塊瓷磚），然後用完全一樣的辦法繼續這一程序。

圖272. 在垂直的牆上畫它，其畫法相同。

## 平行透視法中有圖案的馬賽克

現在我們可以提出一個新問題：假定馬賽克不是由簡單的正方形瓷磚組成，而是由其他形狀組成；換句話說，假如瓷磚有圖案呢？我們知道如何畫簡單的格子，畫網狀小正方形；我們也知道如何給這些瓷磚增添所有的相應對角線。

所以，實際上差異並不存在：這是個運用我們的知識以便能用透視法轉變任何圖畫或者圖形組合問題。你所要做的只是從俯視角度，使我們希望置於透視法中的圖畫向前。

隨後，同樣從俯視角度，仔細觀察一下需要哪一種格子：只是那種有小正方形的格子、還是那些只有對角線的格子、完整的格子，或者一種有另一類對角線的新型格子。在圖277中，你能看到這些格子的簡化形式。

記住，為了尋找這些具體平行線中一條線的消失點，你必須畫俯視點的相對位置、主題和畫面；隨後，畫出與已提及過的平行線相平行的視線。這條視線與畫面或地平線的交叉點正是我們在尋找的消失點。現在我們可以轉寫圖畫，但要小心別把點給混淆了。一旦我們不費太多功夫發現了我們可以用作基礎的格子，我們可以用它作為參照和支持點……所有這一切都可以憑肉眼畫，但是，為了不犯嚴重錯誤或陷入混亂，畫一些形狀確定的線畢竟不是個壞主意。我們建議你利用這些例子以及其他例子，設法解決它們。你將發現這是很有趣的，但別過分拘泥細節！

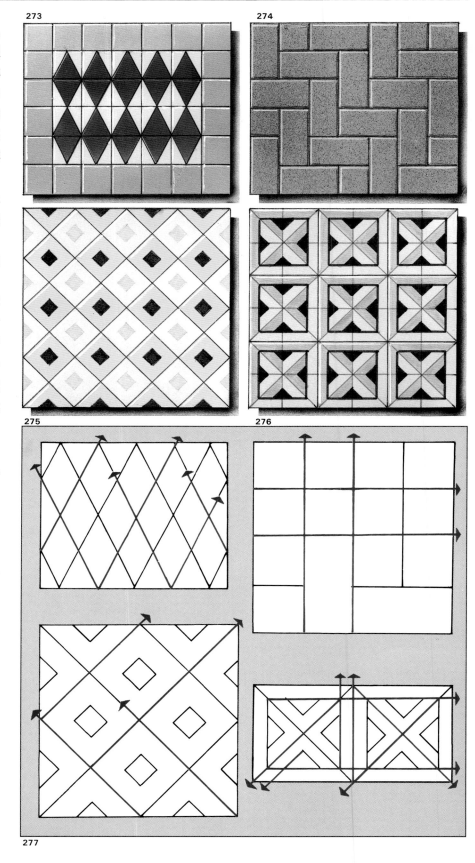

273

274

275

276

277

圖273至276. 這些是特殊形狀馬賽克的一些畫例。

圖277. 首先要注意在每塊馬賽克裡有多少組平行線,用透視法畫它,你需要何種形狀。

圖278. 為了找準任何一組平行線的消失點,你必須從與這組線平行的視點出發畫一條線;視點位於它與畫面的交叉處。

圖279至281. 首先,我們用透視法畫格子,然後畫馬賽克和它的形狀。

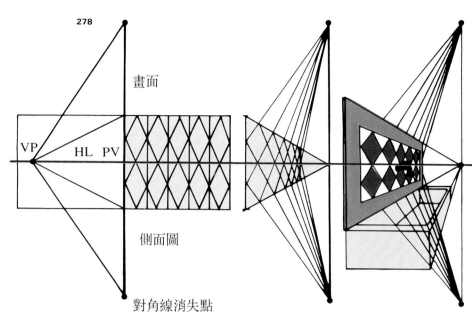

278

畫面

側面圖

VP HL PV

對角線消失點

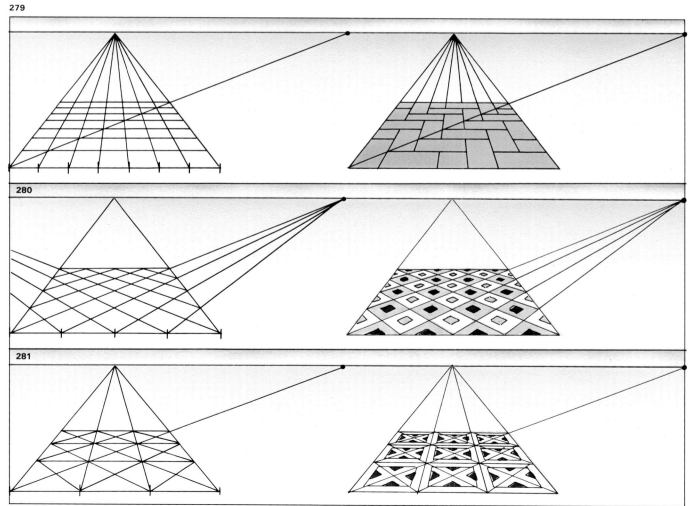

279

280

281

## 成角透視法中的幾何形馬賽克

現在你對如何用成角透視法畫同樣的馬賽克（正方格子）或者畫有兩個消失點的馬賽克不會有任何疑問了。正如你能想像的那樣，我們將使用對角線的消失點，但是，在這一畫例中，我們將採用一種不同的方法。

首先，用成角透視法畫地板基面。像以前一樣，我們能憑肉眼畫它，同時假定我們已完全懂得如何在成角透視法中觀看正方形地面。如果我們想把它畫得很精確，我們必須借助如圖283中所顯示的俯視圖；與此同時，注意如何找到消失點。但是，不管用什麼方法，我們實際上

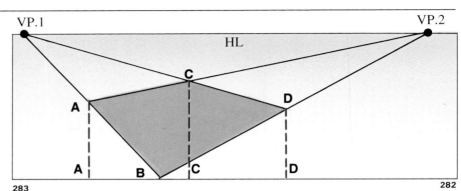

282

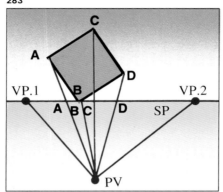

283

圖282和283. 首先，我們必須用透視法畫地面，因此如果我們要獲得確切的視點和繪製正確的地面，那麼我們需要立視圖（圖283）。

圖284. 當地面畫好以後，我們使用線條測量技巧將一個側面劃分成與瓷磚同樣多的部分。

圖285. 我們從每個分段畫對應的消失點。

284

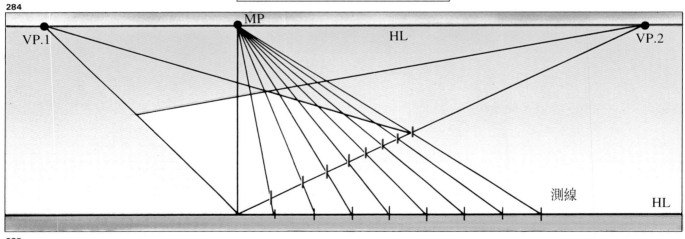

285

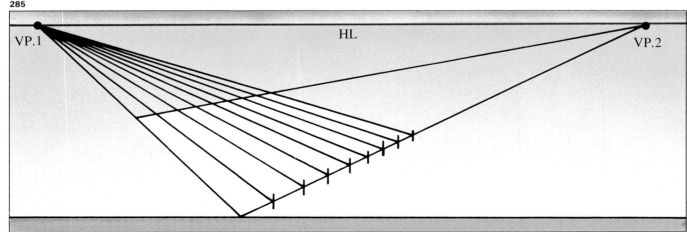

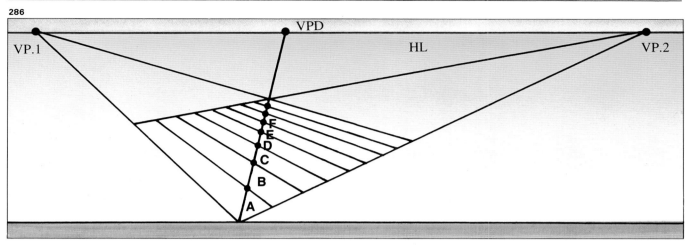

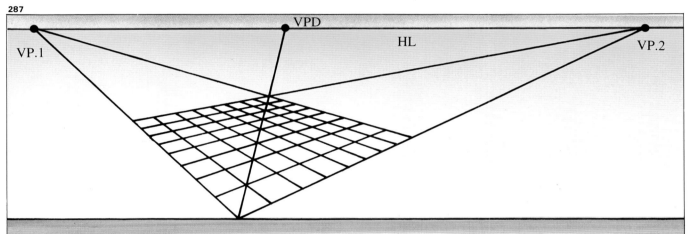

已經有了用透視法觀看的地面圖（圖282）。

現在我們必須在正方形基面上畫瓷磚的方格……記住，在透視法中它們是逐漸縮小的。因此，我們將使用測線的方法（見第78頁），把面分成八個相等的部分（圖284）。現在畫與瓷磚相對應的線，記住，它們在左邊的消失點上匯聚（圖285）。

接著，我們尋找對角線的消失點。這甚至比以前更加容易：我們所要做的是畫正方形的對角線，並且將它延伸至地平線。其結果是這條對角線穿越已命名的點（A、B、C、D）上所有的瓷磚線（圖286）。

我們所要做的是在每一點上都借助直尺，在一面和在右面的消失點，再在另一面，繼續畫最後確定瓷磚的線。換句話說，畫出匯聚於消失點的線，這些線是我們在成角透視法中正確描繪馬賽克所必需的（圖287）。

好了，現在你可以看到事情不像開始時那麼困難了吧；一切都漸漸變得清楚了。記住這些格子，因為當我們談論房間、家具等等時，它們能夠被信手拈來，至少對於俯視物體是這樣。還請記住，格子方式對

於轉化任何透視法圖畫都是有用的，如有必要，就像你在下面幾頁中將看到的那樣。

圖286. 運用畫馬賽克對角線的辦法獲得一系列的點。

圖287. 從這些點出發，我們畫線條至其他消失點，有了這些，馬賽克便畫成了。

# 使用透視法格子的投影

還記得我們曾討論過透視法中有圖案的馬賽克嗎？好吧，現在我們就在這幾頁上看看如何畫平坦但無特定幾何邏輯的透視圖。這再簡單不過了。如果我們懂得格子方式，那麼這個問題就顯得更加簡單了。

我們想要瞭解的是我們如何表現地毯、標語招貼或壁畫或任何其他透視法——平行透視或成角透視——畫題（這個問題與表現信件、招牌或者圖表等是一樣的，見圖288、289和290）。現在我們較能理解「把平面畫轉化成透視圖」是什麼意思了，對吧？

好了，你所要做的是看一下這幾頁上的圖畫，看看我們是如何完成它的。我們只不過是採用這一方式去再現使用格子的圖形。首先是把我們想用透視法畫的圖畫或主題分成格子。方格越小，透視法投影將越精確；但不要認為這種手法總是必要的。這是一個畫對象的形狀時接受指導的問題。

288

289

290

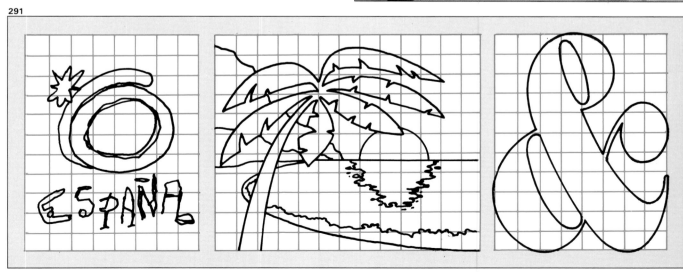
291

292

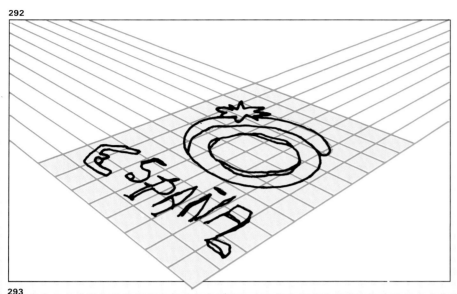

293

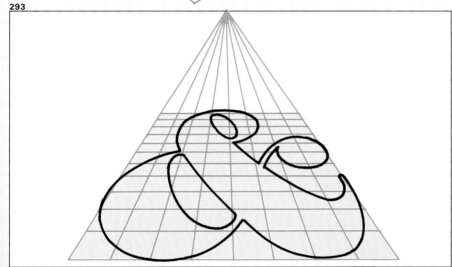

294

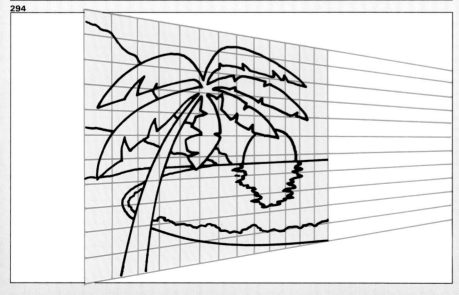

隨後，我們必須用所需要的透視法畫格子〔比如，我們要用成角透視法畫的地毯（圖292），要用平行透視法畫的圖表和彩色壁畫（圖293和294）〕。好吧，那麼我們將必須放大格子，我們用透視法把描繪對象畫在格子上，在轉化主題所有要素時要做到盡可能的精確。

記住，格子幾乎可被用於一切東西，當你不知道如何處理一個特別的主題時，你可以依靠格子。比如，當你必須畫房間時，即使是憑肉眼畫，你也可以在地面上畫格子，至少可以估算一下有家具的區域；如果你畫房間的俯視圖，那麼格子是非常有用的。

圖288至290.（上頁上圖）假設我們想用透視法畫一塊地毯、一張廣告畫、一張圖表等等。

圖291.（上頁左圖）首先，在一張紙上畫格子，畫我們想轉移的畫題。

圖292至294. 最後，用成角透視法畫格子，比如，我們隨後用格子去畫所提出的主題。

# 平行和成角透視法中的樓梯和家具

**平行透視法中的樓梯和家具**

我們繼續討論樓梯和家具的畫法。在圖295中，有一些樓梯的俯視和側視圖。同時，有個人正從與平行透視法對應的位置上看它們（畫面與樓梯正面相平行）。 我們將用另一種方式畫這種情景（圖296），這樣就會盡可能使俯視圖、側視圖等等的含義保持明確。現在研究一下消失點的位置，將它在畫紙上定位；至於地平線、消失點、地線……你已經知道了（圖297）。

記住，在平行透視法中，高度隨著線的相應匯聚而逐漸縮小；因此，在前景中，我們在樓梯角上畫一條垂直線，與每一梯級的高度相對應。我們從每個分段出發畫線條至消失點VP匯聚。這些線有助於瞭解每個臺階的高度（圖298）。

我們可以用透視法俯視畫（或在地面上）的辦法來解決樓梯的畫法，給臺階定位，然後提高線條直至它們與前面的線條交叉。這是一種方式（圖299）。

另一種更快更直接的方式是尋找樓梯斜坡上的消失點。我們可以憑肉眼給它定位，它總是在主要消失點的上方；但是如果我們要找到確切位置，就必須回到側視圖（圖295），畫與樓梯斜線（紅線）平行的視線。

圖295和296. 此人正在觀看他馬上想畫的樓梯。我們向你展示這幅圖是為了使你更加容易懂得這一程序。最重要的事是要注意標誌樓梯坡面的線有它的消失點〔圖象平面(SP)和平行標記（2條綠線）的交叉點(VP.2)〕。

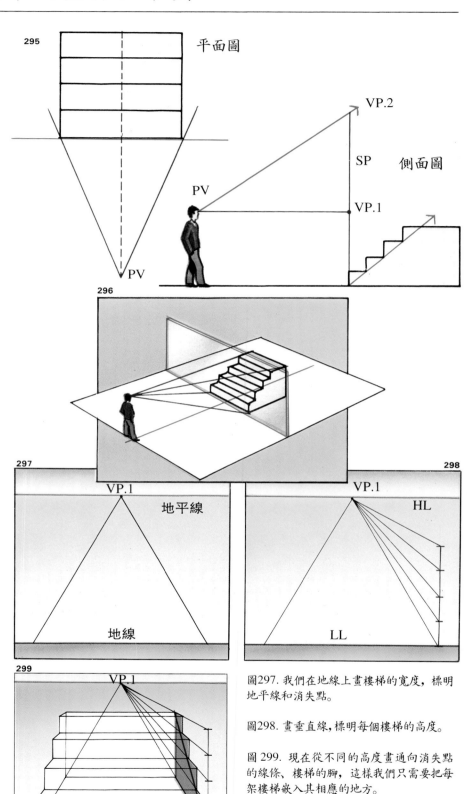

圖297. 我們在地線上畫樓梯的寬度，標明地平線和消失點。

圖298. 畫垂直線，標明每個樓梯的高度。

圖299. 現在從不同的高度畫通向消失點的線條、樓梯的腳，這樣我們只需要把每架樓梯嵌入其相應的地方。

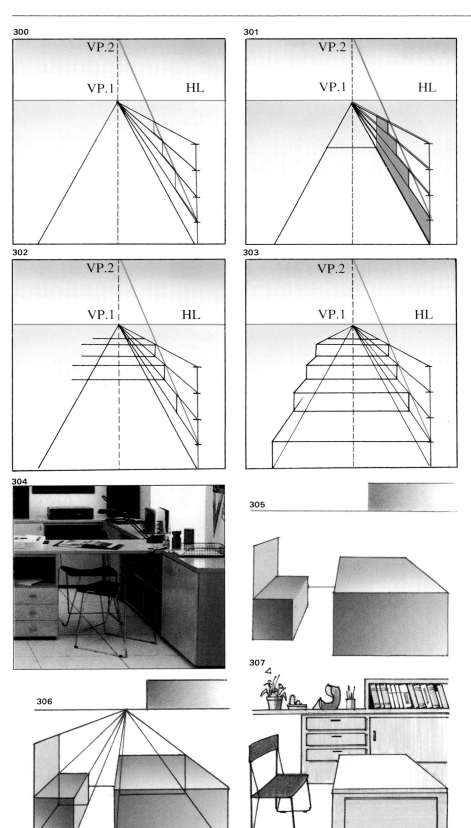

300

VP.2
VP.1    HL

301

VP.2
VP.1    HL

302

VP.2
VP.1    HL

303

VP.2
VP.1    HL

304

305

306

307

畫面交叉點就是地平線上消失點的確定高度。我們把這個點在紙上定位（圖300），從樓梯的頂點出發，畫一條線在同一地方匯聚。最後，我們可以在右面畫一幅樓梯形狀的透視側視圖（圖301）。有了我們從斜線和前面的高度線上獲得的點，現在我們就可以畫對應的水平線，直至它們與樓梯另一面伸出的線相交叉（圖302和303）。 最好的辦法是倣效這幅圖畫（圖302和303）。至於家具，我們將在下面的畫例中討論，一張桌子、一把椅子、日常使用的家具。首先想到的應該是任何一件家具，不管是舊的還是時髦的，是古色古香的還是未來主義的，都有一種可綜合的形狀，也就是說，我們得找到最簡單的幾何圖形去把它「框起來」（圖305）。從這以後，畫法一樣，確定消失點（參見圖306），最後畫家具的形狀，必要時把稜角加以修飾，添加扶手、抽屜或諸如此類的東西。如果你憑肉眼作畫，只要你記住匯聚的平行線，那就不會有任何問題；家具就會被完美地畫出來（圖307）。

圖300. 另一種方法是確定就在VP.1之上的VP.2，然後畫透視法坡面（用綠色畫），這樣，穿越每條線後，就能獲得側視樓梯圖。

圖301至303. 從這裡起，剩下的只要完成圖畫就行了，畫平行線，並且在樓梯的左側作同樣的描繪。

圖304至307. 家具擺設的繪畫可以先畫立方體和稜柱體，然後再添加細節。

### 成角透視法中的樓梯和家具

畫透視法樓梯，步驟是一樣的；不同之處是必須記住在右面和左面的兩條消失線和表面。

側視圖對於尋找樓梯斜面（圖畫中的綠線）消失點的確定位置是有用的。記住，在這一畫例中（圖308），你必須在穿越VP.1的垂直線上給它定位。

先畫一個容納樓梯的框子，在最靠近的角落上畫梯級的高度（請看圖309上的略圖）。

接著畫出在VP.1匯聚的高度線；然後畫斜線，這些斜線在斜面的消失點（VP.3）上匯聚，我們借助側視圖找到那個點（儘管你也能憑肉眼畫它）（圖310）。最後，畫樓梯，先畫右面（用綠色），然後畫所有在VP.1匯聚的線。最後剩下的是畫每個階梯的平行線，要做到這一點，我們畫出在VP.2匯聚的線，這是符合邏輯的（圖311）。

家具不比樓梯難畫。如果你想畫一件家具，把它簡單地概括一下（一

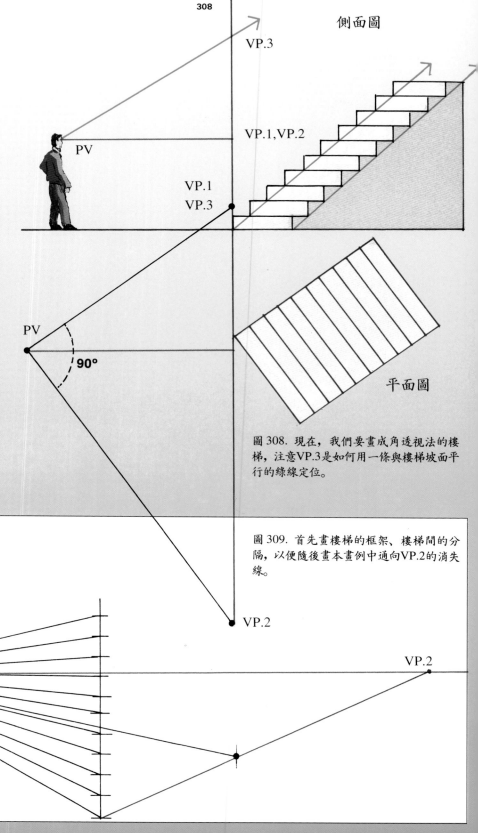

圖308. 現在，我們要畫成角透視法的樓梯，注意VP.3是如何用一條與樓梯坡面平行的綠線定位。

圖309. 首先畫樓梯的框架、樓梯間的分隔，以便隨後畫本畫例中通向VP.2的消失線。

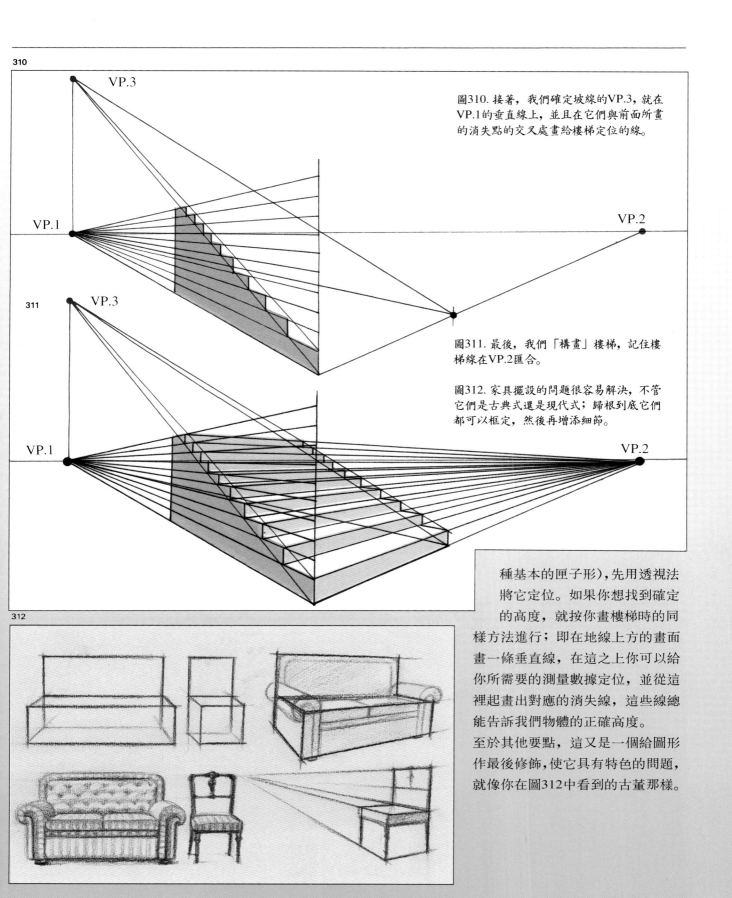

**310**

VP.3

VP.1

VP.2

圖310. 接著，我們確定坡線的VP.3，就在VP.1的垂直線上，並且在它們與前面所畫的消失點的交叉處畫給樓梯定位的線。

**311**

VP.3

VP.1

VP.2

圖311. 最後，我們「構畫」樓梯，記住樓梯線在VP.2匯合。

圖312. 家具擺設的問題很容易解決，不管它們是古典式還是現代式；歸根到底它們都可以框定，然後再增添細節。

**312**

種基本的匣子形），先用透視法將它定位。如果你想找到確定的高度，就按你畫樓梯時的同樣方法進行；即在地線上方的畫面畫一條垂直線，在這之上你可以給你所需要的測量數據定位，並從這裡起畫出對應的消失線，這些線總能告訴我們物體的正確高度。

至於其他要點，這又是一個給圖形作最後修飾，使它具有特色的問題，就像你在圖312中看到的古董那樣。

# 平行透視法的房間

用透視法畫房間考驗著我們的透視知識，尤其是常識。事實上，你並不需要如何畫房間的解釋，因為不管畫得好不好，你現在就能夠畫了。房間像個盒子，從裡面看，它像一個比我們大的盒子，其中有許多要素。當然，首先要畫這個盒子。在一般情況下，盒子是長方形的平行六面體，它的基面是長方形或正方形（圖313）。我們已經知道如何畫平行透視法的平行六面體：沒有比這更容易的了。我們畫消失點，再從地線畫出標誌房間地面的線。憑肉眼或經計算確定深度界線。這樣地板就畫成了。

畫牆壁、屋頂和地面時，則要按圖314的畫法。只要記住，屋頂的高度必須與地面、地平線的高度相對稱，因為你要記住地平線正處在你視點的高度。按你自己的高度，即一人之高（這要取決於他們是站著還是坐著……），計算牆的高度。牆壁和屋頂也在地平線的消失點匯聚。這就成了。現在我們畫好了盒子。我們可以在這個盒子內畫我們想畫的任何東西：門、窗、馬賽克、壁畫……現在，我們提及的這些要素已經畫在畫面上了(牆壁，地板)。給要素定位很容易，記住比例和消失線（如果你畫門，它的寬度和高度總應該是符合邏輯的，那樣，你才可以從門戶走進走出）。（如果這扇門處在側牆上，門框的上部將在水平線的消失點匯聚，不對嗎?)我們也將在這個房間中看到家具。床、椅子、桌子、架子、扶手椅，應有盡有。這些物體有體積，會佔據房間裡的空間。你已經知道如何畫它們了。如果你想確保一切東西都妥貼地各就各位，它們的比例正常，那麼畫出它們所佔據的房間地面的空間。如果房間裡有馬賽克，這將有助於畫線；如果沒有馬賽克，你

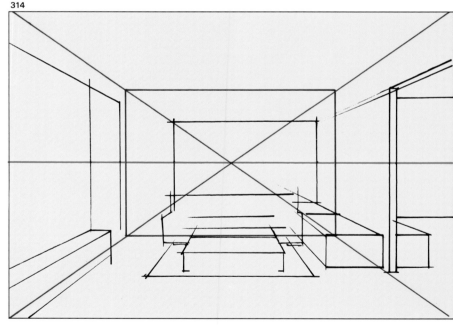

圖313. 首先，我們畫房間的框架，在這一畫例中，VP的中心已確定，儘管它可以稍微偏離中心。

圖314. 接著，我們給與牆和地板相接觸的平坦的東西（如圖畫、門或地毯和馬賽克瓷磚）定位。

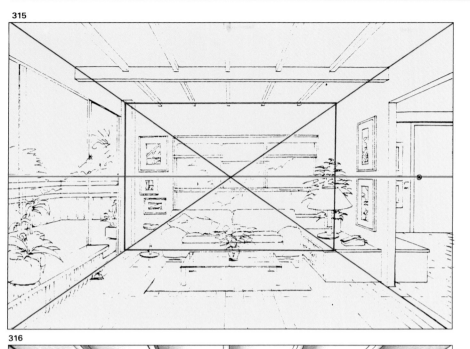

315

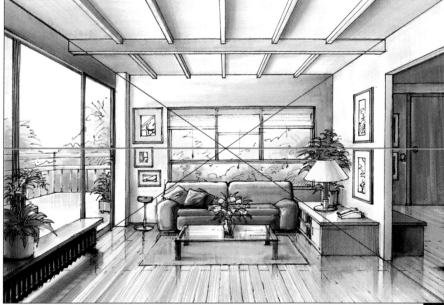

316

可以增加格子，以便於確定家具之間的相互位置，但是你也許不必這麼做。最重要的是不要忘記水平平行線在VP（消失點）匯聚，而垂直線繼續隨著深度漸漸縮小，與畫面平行的線則在圖畫中始終保持水平平行。

如果你想給吊燈定位，其做法與它如果在地面上時完全一樣；尋找它在天花板上懸掛的點，再畫電線，最後畫燈。如果你對它的大小沒有把握，那麼把屬於它的線延長至地面，這樣，在與其他家具以及它們的位置相比較之後，你就會知道燈的比例是否正確。

不管怎麼樣，如果你想畫得絕對正確，使用俯視圖和側面投影，用畫格子的方式將它們轉畫到畫紙上。

但是，要小心，別把線和點搞混了：你必須時刻知道你在畫的是什麼線，這些線界定何物。

圖315. 現在畫家具陳設、燈、窗等，要始終牢記它們的消失點的所在地。如果有必要，先畫房間的平面圖。

圖316. 這是描繪這房間的結果。

圖 317. 這是完善的平行透視法練習的完美主題。

317

# 成角透視法的房間

這裡是一間成角透視法房間。現在，在解決了如何以平行透視法畫同樣主題之後，對於如何畫這幅圖你是不會有任何的疑慮了。不管怎樣，我們還是看一下整個過程。首先，同樣的東西：盒子形的房間。如果你願意，畫整個盒子，以便更清楚地看它，儘管以後為了看清室內，你必須擦去一些牆壁。記住，你必須把自己放進這個房間，以確定高度。當然，在這一畫例中，如果你想用不同的方法（比如，像一幅藍圖那樣）表現房間內的東西，你可以按前面的畫例想像你正從上方俯視這個房間。

當你畫好這個盒子時（圖318），我們可以開始畫它裡面的東西了。就像以前一樣，牆上和地面上平坦的東西（圖畫、地毯、鏡子、窗和門等等）必須按它們所在牆壁的相同畫法繪製。其他一切東西，那些有體積的物體，必須在屋內定位，總是與兩個已知的消失點有關。這是一個你是否具有清晰的思路以及如何運用你對透視法所瞭解的一切知識的問題。

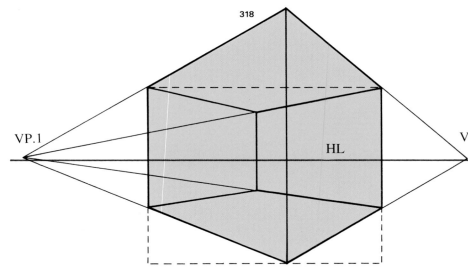

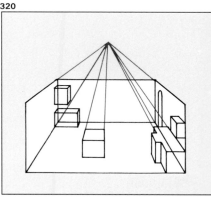

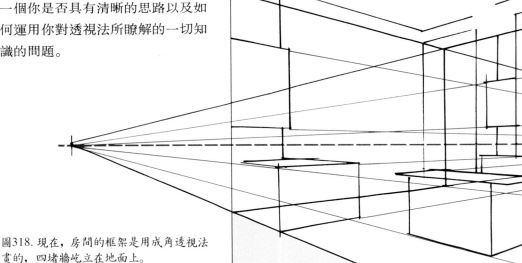

圖318. 現在，房間的框架是用成角透視法畫的，四堵牆屹立在地面上。

圖319和320. 我們也可以像本畫例一樣，運用立視的視點以平行和成角透視法畫房間。

322

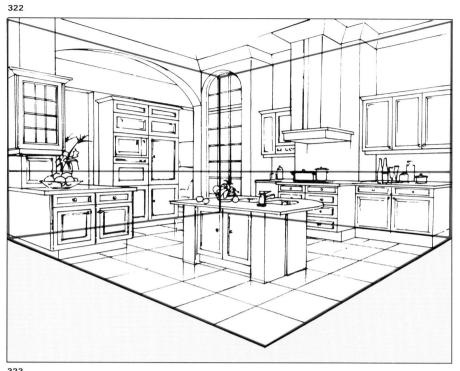

在畫這幅圖的最後階段，一個新的問題出現了：光線。燈照亮了一些東西，又使另外一些東西產生了陰影。地上和牆上出現了影子。在這裡，這個問題被解決了，但是你如何在另一種情景中解決這個問題呢？怎麼處理從窗口射進來的光線呢？陽光在風景中產生什麼陰影呢？陰影有……透視效果嗎？真是一些奇怪的問題！在下一章中，我們將試圖回答它們。你應該明白陰影與透視法有著相同的規律。

圖321至323. 在這裡使用的程序與之前的相同：從平面的東西開始畫，然後畫具有立體空間的東西。為了使圖畫有現實主義感，我們應該要增添光線和陰影，後面將會討論這些畫法。

323

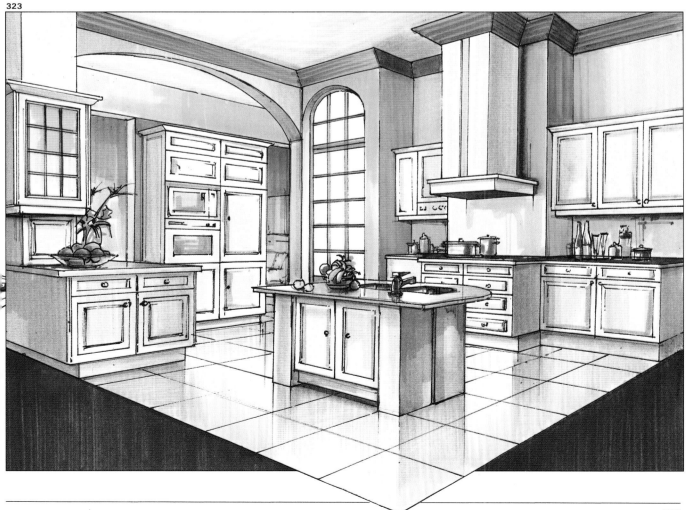

對於畫家來說，光線和陰影本身就是訣竅和主題，向來如此。光線幾乎是繪畫的固有特質。表現光線已成了許多畫家的追求。透過對比光線和陰影來表現自己已經成為表達的主要方法。簡言之，它是一種優秀的繪畫主題。

畫光線和陰影的最好辦法在於瞭解跟上述問題有關的透視法規律，它們與通常的規律沒什麼不同；唯一的差異是出現了一個新的消失點。唯一要記住的是自然光與人造光是不同的，自然光來自較遠的光源，人造光源則比較接近畫題……你馬上就能理解我們正在討論的問題。

這就是你所需要知道的畫光線和陰影的全部常識，這是繪畫的靈魂；要理解光線的道理，它從哪裡來，照亮什麼東西；要認識在自然光和人造光條件下的陰影，投射陰影的各種具體形狀……

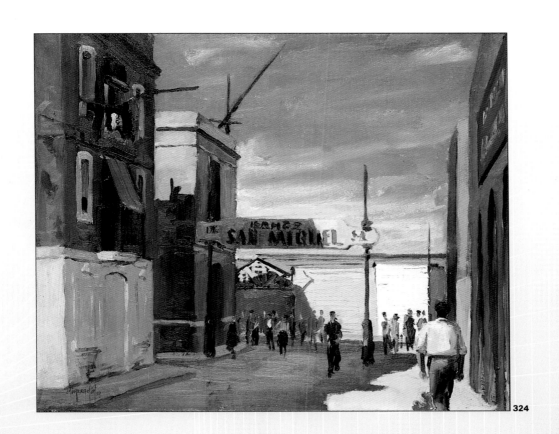

324

陰影透視法

# 自然光條件下的透視陰影

325

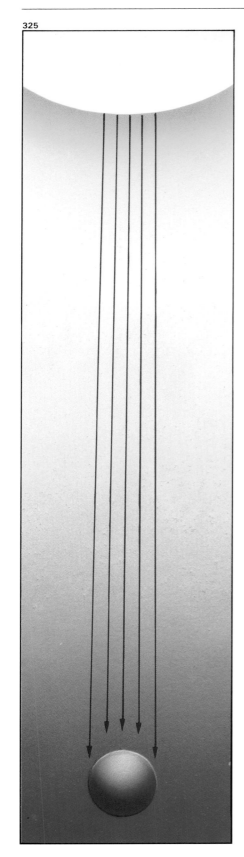

326

正如你知道的那樣，光線成直線和輻射狀照射。如果你分析一下蠟燭或燈泡的人造光情況，這就很容易理解了。自然光也是如此；但是太陽比地球不知道要大多少倍，太陽離地球數百萬公里之遙，與之相反，人造光只離開描繪對象幾公尺。太陽巨大的體積以及太陽和地球之間的巨大差異幾乎消除了光線的輻射散發，因此可以肯定地說：

自然光朝平行方向照射（圖325）。

自然光的照射情況使我們得出另一個結論，如果你觀察旁邊的圖326中的略圖，那麼就不必要對此進行演示了：

從升高的視點看形狀，自然光投射的陰影幾乎沒有透視效果。

這符合邏輯，對不對？當然對的：陰影只是它被投射在其表面上的一個痕跡，它沒有實體；從升高的視點看它，由於它朝平行的方向散射，它不會有任何其他的透視感。現在，由太陽自然光（朝著正面或背面）投射的陰影可短可長，直至它幾乎消失，這全取決於太陽是否在一邊，在前面或者在背面，或者正在下山，或者中午十二點時日正當中。請看下面幾頁的插圖，觀察自然光線平行照射時，它投射陰影的大小和方向。

有關自然光就說這麼一些了嗎？當然不是。我們仍然得看看當我們從升高的視點降下並從正常的表面，從地面看形狀時，會發生什麼情況以及我們能使用何種方式（請看第118頁）。

圖324. 帕拉蒙,《城市風光》, 巴塞隆納, 私人收藏。

圖325和326. 太陽和地球之間遙遠的距離, 以及與地球相比太陽巨大的體積, 使自然光線朝平行方向傳遞。

圖327至332. 請注意太陽所投射的陰影的不同方向和面積, 它的光柱成平行方向照射著模特兒。當然, 太陽與地球的相對位置表明光線的傾斜, 因而也表明它所投射的陰影的形狀和長度。

**327**

**328**

**329**

**330**

**331**

**332**

# 自然光（背面光和正面光）條件下的透視陰影

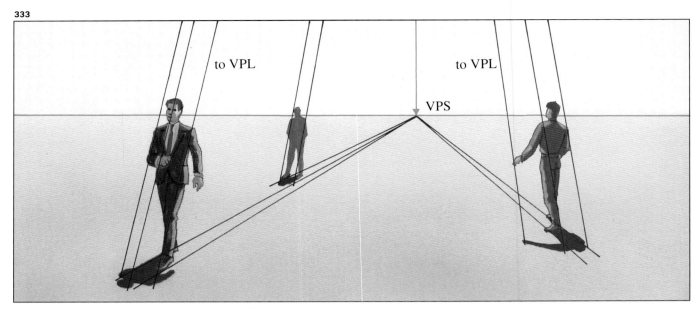

我們繼續討論這種說法：在自然光投射的陰影中幾乎沒有透視效果，但是⋯⋯當所有的形狀，連同它們的陰影，都接觸地面時，它們即受地平線和透視法效果的影響，在本例中，就是受從一點出發的平行透視法的影響，因為太陽光是平行的。如果你記得太陽照亮半個地球（前面圖325），它的光芒覆蓋面巨大，且其中心透視點在地平線上，那麼你就會理解了。

因此，我們有消失點：

陰影的消失點或稱VPS

照射角的消失點或稱VPL

〔我們把照射角的消失點叫VPL（Vanishing Point of Light）是因為它與太陽光線的直接關係，因為正如我們將看到的那樣，當我們研究人造光時，光點之所在就是燈泡，在此時此地的此例中，就是太陽。〕

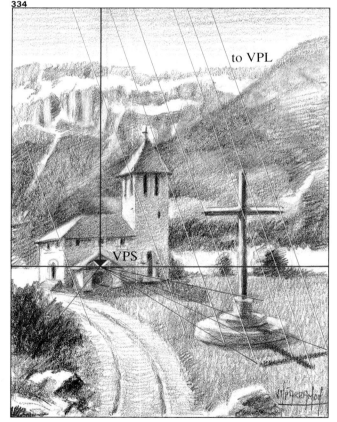

圖333和334. 當太陽位於模特兒後面時，也就是說，當有背光時，陰影消失(VPS)位於地平線上，光線的消失點位於太陽本身。伸向VPS的線確立了形狀的寬度，來自光消失點(VPL)（在穿越VPS的線時）的光束決定了所投射陰影的長度。

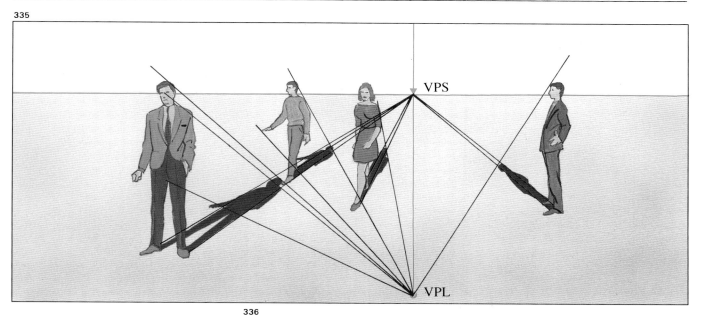

我們有兩種形式或方式：

1. 背面光照射或當太陽在模特兒後面時（圖333和334）。

2. 正面照射或當太陽在模特兒前面時（圖335和336）。

研究並比較差異：在背面照射時，太陽光幾乎是平行地照到模特兒上，而 VPS(Vanishing Point of the shadows) 決定陰影的長度和形狀（圖333和334）。

在正面照射時，VPS 繼續在地平線延伸，並且就在我們面前與我們的視點相合，而VPL繼續保持在緊靠VPS下面的表面線上，它也決定陰影的長度和形狀。

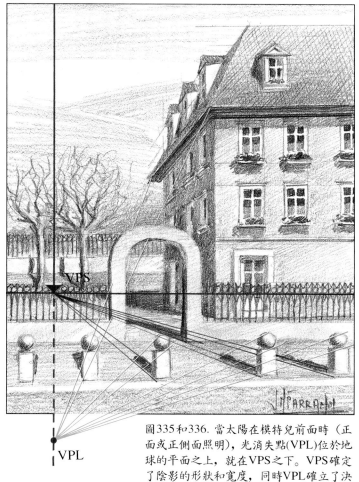

圖335和336. 當太陽在模特兒前面時（正面或正側面照明），光消失點(VPL)位於地球的平面之上，就在VPS之下。VPS確定了陰影的形狀和寬度，同時VPL確立了決定陰影長度的「照明角度」。

# 人造光條件下的透視陰影

**337**

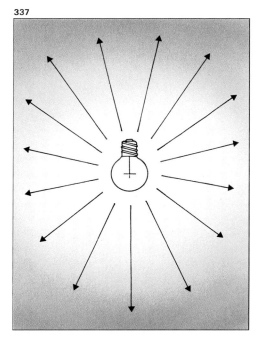

**338**

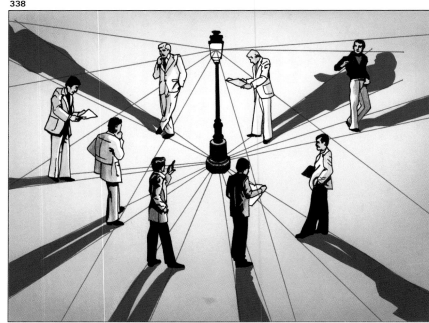

在人造光陰影的透視法中基本要素是相同的，我們仍然有VPL和VPS，它們的特點你已經知道了：

## 人造光直射和輻射

此外，有關VPL和VPS的定位還有其他的可變因素。在圖337中，我們用圖表來查看人造光是如何輻射的，同時假設陰影也呈輻射狀（圖338）。簡言之，檢驗一下在下一幅圖339中，VPL處在同樣的光下，VPS則不同於自然光，在地平線上找不到它，而是在表面線上，就在光點的下面。

你站好位置了嗎？我們打算畫個盒子和它的陰影，觀察這個盒子在房間裡受到人造光的照射。但是，我們將一部分一部分地畫這個盒子：先畫它的背面及其對應的陰影，然後畫左面以及它所投射的陰影，最後畫整個立方體。

沒有進一步的指示：

圖340：正如你能看到所標明的那樣〈to VP.1〉和〈to VP.2〉，（消失點1和2），我已經從兩點出發用成角透視法畫了房間，並

**339**

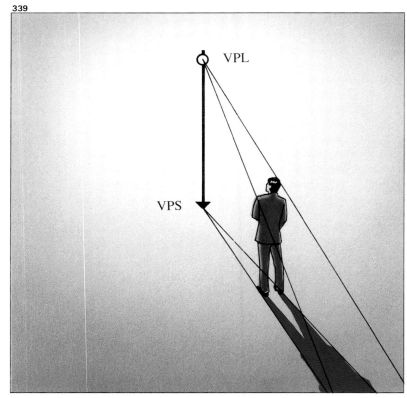

圖337和338. 人造光以直線和輻射狀傳遞。

圖339. 正如自然光線那樣，光消失點(VPL)位於相同的光線中，在本畫例中是照亮模特兒的電燈泡，而陰影消失點(VPS)位於地球的平面之上，就在VPL之下（用自然光正面照射情況中）。研究一下圖341，看看如何給陰影消失點(VPS)在光或光消失點(VPL)之下定位。

且在燈泡上確立了VPL；然後，我（用透視法）畫與立方體背面相對應的正方形，又從燈泡出發畫了VPL，這樣，A和B兩條線〈或光線〉穿過正方形的頂點C和D，為我們展現了立方體背面所投射的陰影大致形狀。我說「大致」是因為為了找到確切的形狀，我們必須確定VPS亦即陰影的消失點。

圖341：在這兒了，在立方體側面的右邊，在地板上，就在燈光消失點(VPL)下面的表面線上。為了找到地板上這一點的確定位置，你要做如下的工作：首先，從VPL畫一條垂直線到地板──你看到它了，對嗎？──接著，用透視法投射光點或VPL，這是很容易做的一件事，用透視法畫一條線（在此例中到VP.2），從光源點起畫至屋頂和牆壁的頂點(a´)，接著畫一條垂直線至牆壁和地板的頂點(b´)，再用透視法畫另一條線（從b´到VP.2）。完成這一步驟後，你已確立了VPS的位置。現在畫路線（C和D）與正方形（E和F）的頂角相接，並將它們延伸直至與「光束」的A和B相接。這就好了：現在我們知道了寬度和長度，以及投射陰影的確切形狀。

圖342：立方體以及它所投射的陰影已經畫好了。但是，請注意透明立方體是如何被用來獲得A點的：它是借助B點計算立方體後面陰影形狀的基本點。請看VP.1和VP.2是如何與陰影稜(C)疊合。

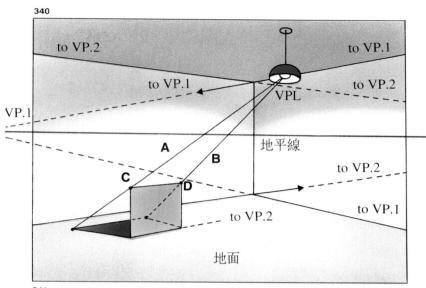

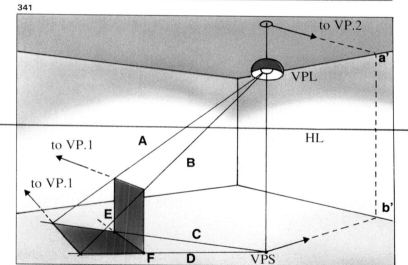

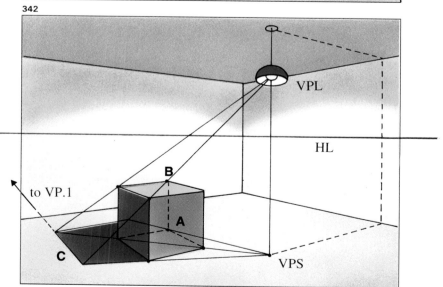

圖340至342. 參閱正文中關於如何畫人造光線投影的詳細敘述。

自然界中的一切事物都能用透視法來表現，左基・秀拉(Georges Seurat)的這幅圖提出了一個新的問題，球形、圓形、圓柱體，以及從這些形狀演變出來的所有形狀（比如，人物、動物、樹幹、蘋果……還有人造物體，比如花瓶和盤子）的透視問題。在介紹的過程中，我們也將順便涉及水、倒影、鏡子……但是，現在我想先請大家聽聽丹尼・迪德侯(Denis Diderot)的高論，他在十八世紀寫道：

「畫家，花一段時間研究透視法。思考一下身著粗布衣服、留著濃密鬍鬚和頭髮的先知的身軀，還有這種生動如畫的手法賦予他的頭部一種神聖的特徵，你會意識到一切事物都服從同樣的原則，即多面體原則。」

你會發現，就透視法而言，在一個空間裡給各種人物定位與給椅子定位是一樣的（涉及透視法而不是人類關係），畫一艘船的倒影就如同畫一個站在鏡子前的人物，畫蘋果就如同畫盤子……透視法是一樣的，我們必須使用它。

註：迪德侯(1713–1784)：法國最重要的「插圖」哲學家，與達蘭貝爾(D'Alembert) 一起主編《百科全書》。

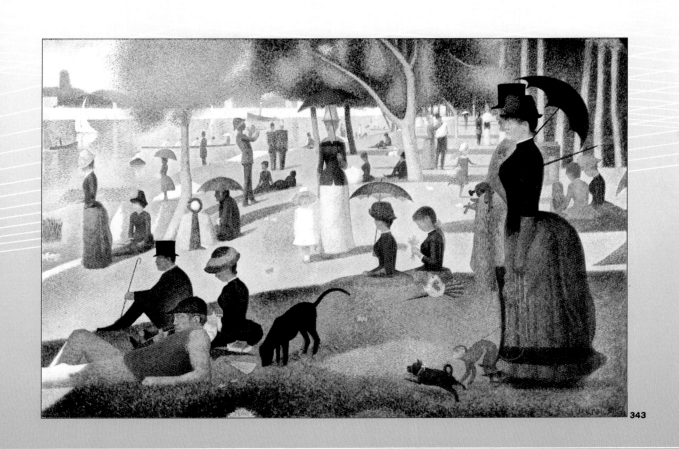

靜物畫、人物畫、海景畫中的透視法

# 例畫之廊

344

345

347

346

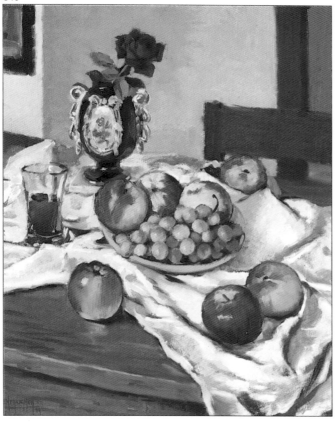

透視法——讓我們此時作一回顧——是一種表現「我們所見之物」的方式，由於這個原因，我們所見的一切都受其規則的支配。

在通常情況下，靜物畫迫使我們自問，如果靜物的形狀像自然界大多數形狀一樣，通常是圓的、模糊的、有機的（Organic，即具象的），那麼如何繼續用直線作畫呢？

與平常一樣，你必須注意，這些形狀來自我們已慣稱的幾何圖形：圓柱體、球體、圓錐體，所有這些形狀都由它們演化而來的共同表面集合在一起：圓圈。這些形狀用透視法看，將會創造一種結構，在這之上有可能構成一種形式，進而構成任何主題。

讓我們先來觀察一些圖畫，我們從中可以看到透視法的玻璃杯、盤子和花瓶。這樣，我們可以開始討論如何解決圓形、圓柱體和球體的透視問題，這與我們已有的知識合在一起，變成了一個算術運算的問題。記住，它不是一個僅用線條、地平線和消失點組成圖畫的問題，而是一個理解為什麼基面周長或瓶口不能按其原貌來看，而應視作橢圓的形狀的問題。我們來看一看好嗎？

圖343. 秀拉(Georges Seurat, 1859-1891)，《週日的大傑特島》，芝加哥美術館。

圖344. 伊萊亞斯(Feliu Elias, 1878-1948)，《藍花瓶》，巴塞隆納，現代美術館。這是一幅非常寫實的繪畫，畫中的物品置放在反射它形狀和顏色的光滑桌上。

圖345. 切卡(Felipe Checa, 1844-1907)，《靜物》，巴塞隆納，現代美術館。這幅古典靜物畫中的各種形狀是用正確的透視法表現。

圖346. 帕拉蒙，《水果、水罐和酒》，私人收藏。在這幅靜物畫中，物體形狀中的透視法是顯而易見：水果的球狀，盤子、玻璃杯和水罐的圓形。注意，除此之外，還有桌子、椅子和背景的線條。

圖347. 杜蘭卡普斯(Rafael Durancamps, 1891-1979)，《有煙斗的靜物》，巴塞隆納，現代美術館。簡單的靜物包括玻璃杯和瓶子的橢圓形狀。

圖348 和 349. 登科斯(Josep Mompou Dencausse, 1888-1968)，《達拉斯》。巴貝塔(Joan Barbeta, 1911-)，《鳥和水果圖》。兩幅畫都收藏在巴塞隆納，現代美術館。係兩種不同風格的靜物畫，儘管它們所提出的問題是相同的。

**348**

**349**

**350**

**351**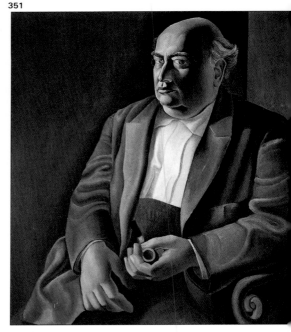

**352**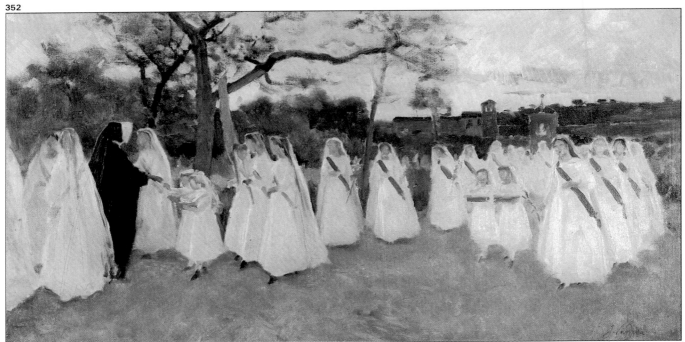

你也許會猜疑，人類軀體活生生、有機又複雜的形狀與透視法的原理有什麼必然的關係呢？殊不知關係大著呢，就如同任何其他形狀一樣，因為我們看到它時，是從一個特別的視點出發，此外，人的軀體總是處在空間裡。因此，有兩個屬於透視法人體表現的主題；在一方面，人體本身有其和諧的關係，它的勻稱；在另一方面，人體處在空間，處在環境中，和與它靠近或遠離、和在上面或下面……的物體及其他人物有關。

當我們將結束討論繪畫史主要畫題

圖350. 米爾(Joaquim Mir, 1873–1940)，《池塘裡的岩石》，巴塞隆納，現代美術館。創造性和敏感性透過形式和顏色在這一主題中得到了體現。

圖351. 達利(Salvador Dali)，《藝術家父親的肖像》，巴塞隆納，現代美術館。這是達利首批繪畫中的一幅畫，它完美地概括了迪德侯(Diderot)在本章導言中的話。

353

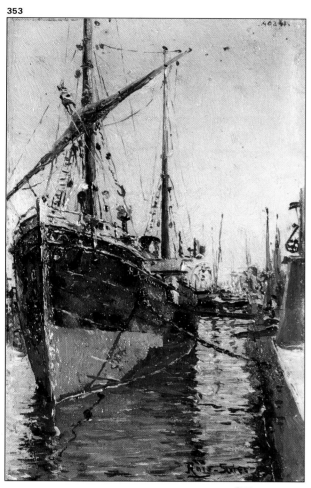

時，我們將在下面幾頁中看到如何解決倒影的問題。在海景畫中，儘管它們也屬風景畫，這個問題經常出現；這個問題也出現在有鏡子和有擦亮表面的室內，因為擦亮表面也是反射物。映像就是實際並不存在但能看到的形象。由於這個原因，它們符合透視法原理。在下面幾頁中，我們將清楚看到這點。

354

355

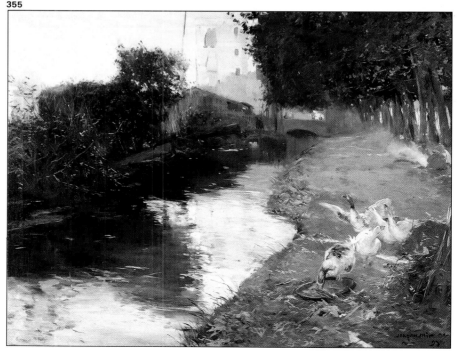

圖352. 韋里達(Joaquim Vayreda, 1843-1894)，《女學生的隊伍》，巴塞隆納，現代美術館。在一個空間內容納許多人物，進而產生了透視的問題，在這幅畫中，藝術家對它們進行了探索，創造出非常優美的環境和詩情畫意般的情調。

圖353. 羅伊格—索萊爾 (Roig-Soler, 1852-1909)，《港口》，巴塞隆納，現代美術館。所有海景中的透視法在這幅如此吸引人的構圖面前都會遜色。

圖354. 登科斯 (Mompou Dencause, 1888-1968)，(Cadaqués)，巴塞隆納，現代美術館。非常誘人的海岸景觀，畫中的樓房濃縮在一起，並且保存了它們在空間的正確位置。

圖355. 米爾(Joaquim Mir, 1873-1940)，《乾旱》，巴塞隆納，現代美術館。這幅傑出的繪畫不是一幅海景畫，但是畫中的水和水的映像具有同樣的創新潛力。

# 圓形和圓柱體的透視法

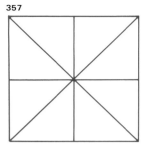

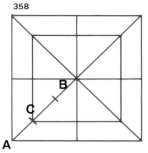

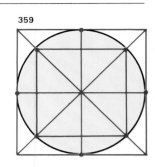

## 圓形的透視法

瓶子的基本形狀是圓形，玻璃杯也是圓形，盤子、杯子等的形狀以及許多我們經常畫的物體都是圓形。圓形是由它的圓周所圍繞起來的平面；從它的表面演化出各種體積的形狀。如果我們能用透視法畫圓圈，我們就能畫它的各種形狀。

首先要記住的是，用透視法觀看的圓是如你在圖356中所看到的那一種橢圓。其次由於測量它的弧度有困難，最好的辦法是你能不用圓規徒手畫個圓。第一步即畫個正方形，將它用作圓周的「盒子」。

想要找到最佳支撐點來徒手畫圓時，我們可以先畫出對角線、垂直線和水平線，並在盒子內形成一個十字（圖357）。

接著，我們用其中一條對角線的一半（從A點到B點），將這一段分成三部分，從C點出發畫出一個小一些的正方形，它將在第一個正方形中保持內接（圖358）。

有了這個正方形和前面圖357中所畫的線，我們現在有了八個引用點，它們幫助我們得以不用圓規徒手保險地、正確地畫圓（圖359）。

現在我們可以用平行透視法（圖360，361）畫圓，也可用成角透視法畫，與此同時採用以前的方式，

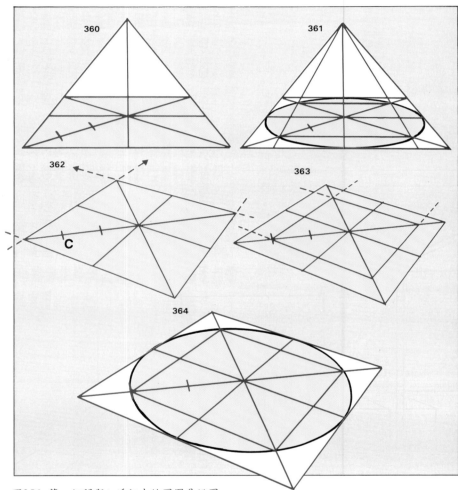

圖356. 第一個問題：透視中的圓圈是橢圓的。

圖357至359. 請遵循正文中的說明，徒手畫這樣一個圓圈。

圖360和361. 用平行透視法畫圓圈。首先畫正方形以及對角和內部的線條，然後畫圓圈。

圖362至364. 按同樣的程序繪製成角透視法圓圈。

圖365. 在平行和成角兩種透視法中，圓形沒有變化，它總是一種橢圓形。

圖366. 橢圓形的中心永遠不能作為圓的中心。

圖367. 圓可以位於垂直平面之上。

圖368. 室內裝飾中圓圈的透視。

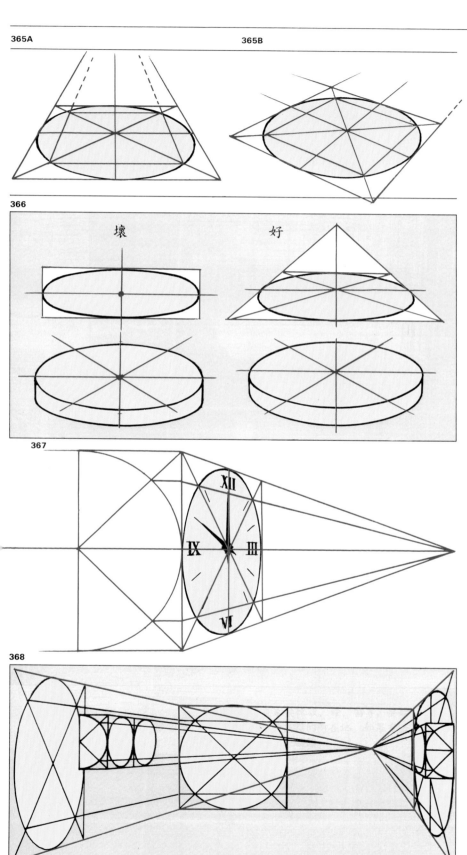

365A

365B

366

壞　　　　　好

367

XII

IX　III

VI

368

即先用兩個消失點畫正方形，轉換交叉線和對角線，把最靠近的對角線分成三部分（圖362）；從A點出發，用透視法畫出在第一個正方形內內接的第二個正方形（圖363），以便最後用成角透視法（圖364），利用八個引用點畫出圓來，要明白透視法中圓的形狀與平行透視法中或成角透視法中所看到的圓的形狀是同樣的（圖365A和365B）。

在結束之際請允許我提一下，若要憑肉眼把對角線分成三個相同的部分（圖358、360和362），有必要選擇受透視縮短影響最小的對角線，亦即離我們最近、與地平線最平行的線。我們將繼續畫圓；為了達到這一點，畫個大致相稱的橢圓，儘管你已經憑肉眼用透視法畫成了圓形。別忘了圓的中心不是橢圓的中心。請看圖366。

在垂直的牆壁上也有圓形和半圓形。畫法完全一樣（圖367和368）。

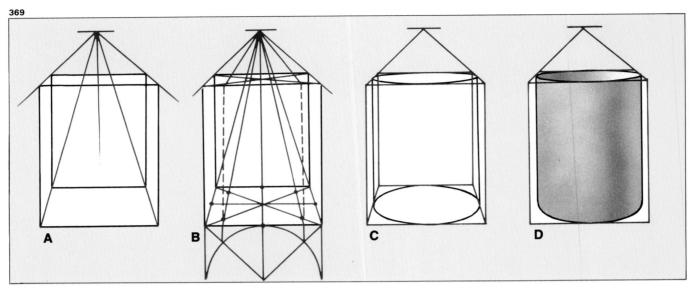

369

A　　B　　C　　D

## 圓柱體透視法

圓柱體是一種上下兩面都呈圓形的
幾何圖形。它是我們周圍許多形狀
和物體的綜合體，比如杯子、茶杯、
圓形的食品罐頭等等。

為了畫透視法圓柱體，你必須知道
如何畫圓形和三稜柱（和正方
形），這就是說，你必須想像內接在
這類稜柱體內的圓柱體，使它的上
下兩面均成正方形；在這些面上，
我們將用透視法畫圓。最後，我們
將在橢圓形的最寬處畫連接上下圓
形的線；換句話說，我們將在兩個
圓的每一邊畫兩條垂直線。

（請在圖369上繼續這一程序。）

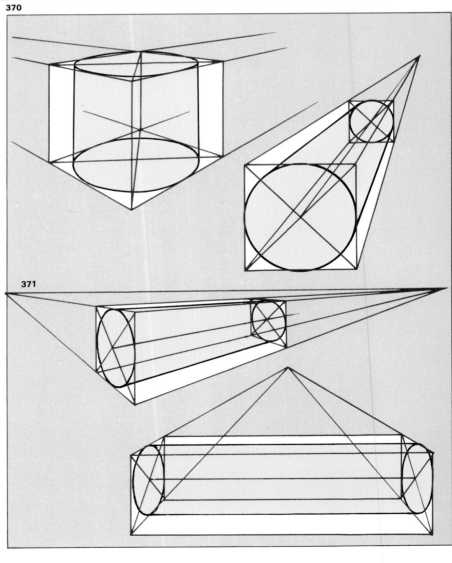

370

371

圖369.平行透視法圓柱的構圖：首先我們
必須畫頂部和底部的圓圈，然後畫連接兩
個圓圈的垂直線。

圖370和371.圓柱可以在許多地方，如平
行和成角透視法中出現；這裡是一些畫例。
關鍵是用正確透視法畫圓圈。

**372**

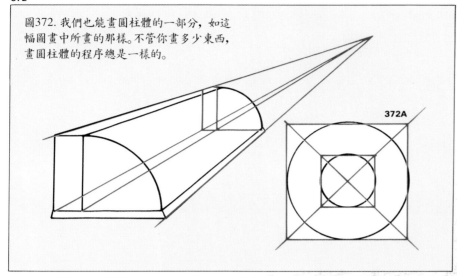

圖372. 我們也能畫圓柱體的一部分，如這幅圖畫中所畫的那樣。不管你畫多少東西，畫圓柱體的程序總是一樣的。

**372A**

圖373. 圓柱體所處的位置視地平線的相對位置而定，基於這一點，我們會看到較高的頂部或較低的底部。

圖374. 許多日常物品具有基本的圓柱形。

透視法和成角透視法畫處在各種位置的圓柱體：垂直的、倒伏的（圖370）、 仰視的、側視的（圖371）、像這個例圖中（圖372）所展示的只看到一部分的圓柱體等等。

同時也要記住如果圓與畫面平行，當我們從正面看它時，它是個完美的圓形（圖372A）。 然後，請注意根據我們的視點與圓柱體位置之間的關係，我們將看到的圓面將或多或少是閉合的橢圓形（圖373）。如果我們憑肉眼畫，那麼你得注意這一點，因為過分開放的橢圓形會產生奇怪和扭曲的效果。請看圖374素描中的各種圓柱體例畫。

現在練習這些例畫將是個好主意，徒手畫幾個圓柱體，盡可能用平行

**374**

**373**

# 畫圓形和圓柱體時易犯的錯誤及其糾正方法

現在讓我們來看看畫透視法圓形和圓柱體時最常見的錯誤。

首先要記住的一項原則是用平行透視法和成角透視法觀察的圓總是橢圓，因此，如果你看不到內接圓形的正方形（盒子），那麼你將不知道它屬於兩種形式中的哪一種。如果你用成角透視法畫圖，請記住正方形離我們最近的角其角度必須大於90度（圖375）。

另一個錯誤：別用折線畫圓。換句話說，以引用點作為幫助，別畫角；你必須小心地越過它們，憑感覺畫圓，它應是完整的弧形（圖375A）。

有關圓形的第三個問題：正方形的基面必須是個正方形，而不是長方形。如果它不是正方形，那麼圓會呈卵形（蛋形）而不是橢圓形。如果圓呈凸圓形並變了形，那麼重畫一下，這次務必用正方形基面來畫，好嗎？（圖375B）

至於圓柱體，記住，如果從側面看它，那麼你不應該使用平行透視法（如果我們堅持用平行透視法，看看圖376中會發生什麼情況）。平行透視法用在從正面看物體是有用的，如果物體偏在一邊，那麼從正面看去是很差勁的。在這些畫例中，要使用成角透視法。

另一個常見的錯誤是圓的基面在連接垂直線時會形成鈍邊。這是不行的。請務必把下部畫完整，就好像圓柱體是用玻璃製成的，以確保正確的結構（圖377）。

圖375至377. 這裡是一些畫圓形和圓柱體時常犯的錯誤。

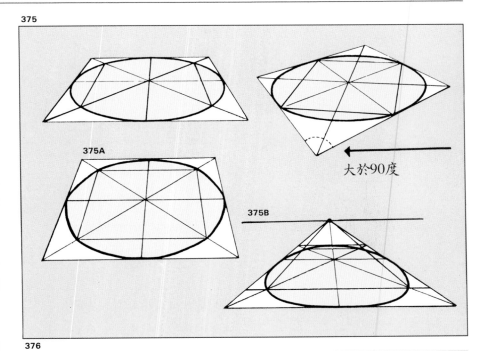

375

375A

375B

大於90度

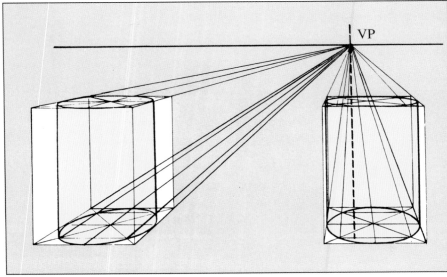

376

VP

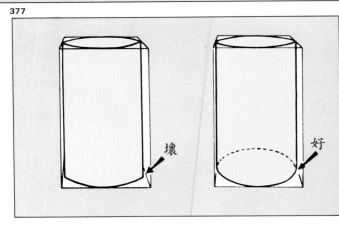

377

壞

好

# 稜錐體、圓錐體和球體

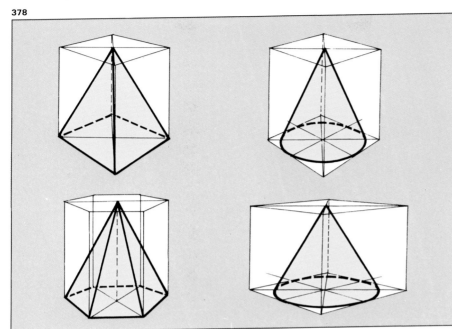

既然我們已經知道如何畫立方體和任何一種平行六面體，也知道如何畫圓了，那麼畫稜錐體和圓錐體就容易了。

畢竟，這是個用透視法畫平行六邊形的問題，隨後在其中包括稜錐體或圓錐體。

當然，稜錐體並不總有一個正方形的基面，而是會有三條、五條、六條……邊。另外，這些邊不必相等，基面不必是個正多邊形。在所有的情況下，基面必須用透視法畫，然後找到稜錐體的高度和頂點，畫出線條，直至獲得這一形狀的所有三角面。

就圓錐體而言，平行六面體或立方體是用透視法畫；在本例中，基面必須是個正方形。然後，把圓形畫在基面上，上部的中心必須找到。最後，這個點通過與圓的兩條正切線與下部連接，注意，別畫出角或鈍邊來（圖378）。

畫透視法球形，我們縮小立方體的描繪，將下表面投影於其中、交叉並使之處在對角線上，又在這些表面上，按以前學到的方法畫一系列的圓（圖379）。至此我們得到一系列參數，這些參數在畫簡單球形時其實並非必要，因為球形的外形總被視作圓形，甚至在透視法中也是這樣；但是，在以任何形式描繪或裝飾球形時，或者當它是個用於畫水罐、茶壺、任何經過裝飾的球形物體或是有把、有嘴的球形物等的球形框子時，這些參數是有用的。你可以在旁邊的素描（圖380）中把這一切看得很清楚。

圖378. 在透視法中，畫圓錐體和稜錐體所需的知識並不比畫圓、正方形、六邊形……的底部所需的知識多，只要給頂點定位並且畫坡線。

圖379和380. 用透視法畫球形與畫圓形相同，但是要加以修飾；或畫半球形，關鍵在於理解這些圖解中所解釋的正確畫法。

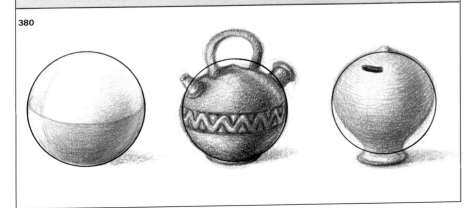

# 人體透視法

我們似乎忘記了人體，對不對？不，我們沒有忘掉；現在就進行討論，像其他任何顯而易見的主題一樣，人體也受透視法原理的支配，在每一畫例中都是如此，不管是單獨的或有伴侶，不管坐著還是站著，不管是在房間裡還是在廣場上……讓我們就從人體本身開始，盡可能地就近觀察。就像在其他畫例中一樣，為了懂得它的透視法，我們必須想像在它的形狀中我們能包括什麼樣的幾何綜合體。你還記得我們剛討論過的圓柱體嗎？也許這就是聯繫人體最適合的形狀了，因為有了圓柱體，你就能描繪一些厚薄各異的圓柱型體形。

注意圖381中透視圓柱體所出現的情況：地平線離得越遠，相對應的圓面就看得越清楚，記住，地平線上方的圓柱體向我們提供了圓形的底面，地平線底下的圓柱體則展現了圓形上面的景象。

從根本上說，人體提出了關於透視法的同樣問題：軀幹、頭顱，特別是手臂和雙腿的構畫取決於透視圓筒狀部位的繪製（圖382）。

在這幾頁的繪畫中，你能看到就與我們的視點和地平線有關人體的不同位置，因此，你將能夠觀察分隔人體的不同的圓形表面。同時，你也應該注意到人體的對稱部分在同一個消失點上匯聚；換句話說，就是膝、踝、腳、肩、眼睛、乳房等等。整個身體都受到透視法的影響，但是如果我們記住透視法的常識以及消失點和組成人體的基本形狀，那麼我們就不會遇到任何大問題（圖383，384）。

圖381和382. 人體與左邊的圓柱體的狀況一樣。位於地平線上的圓柱體會露出它們的底部，那些位於底下的圓柱體則露出它們的頂部。

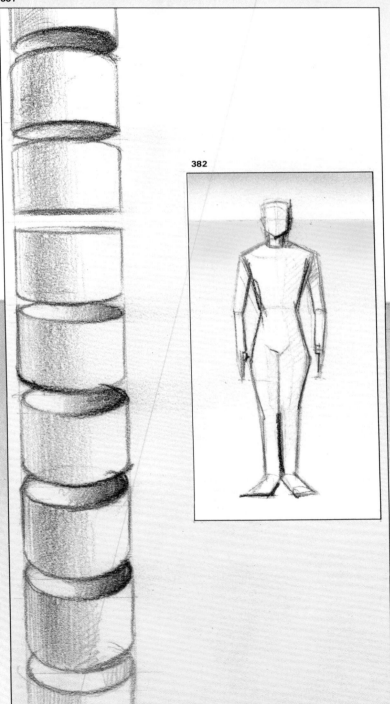

381

382

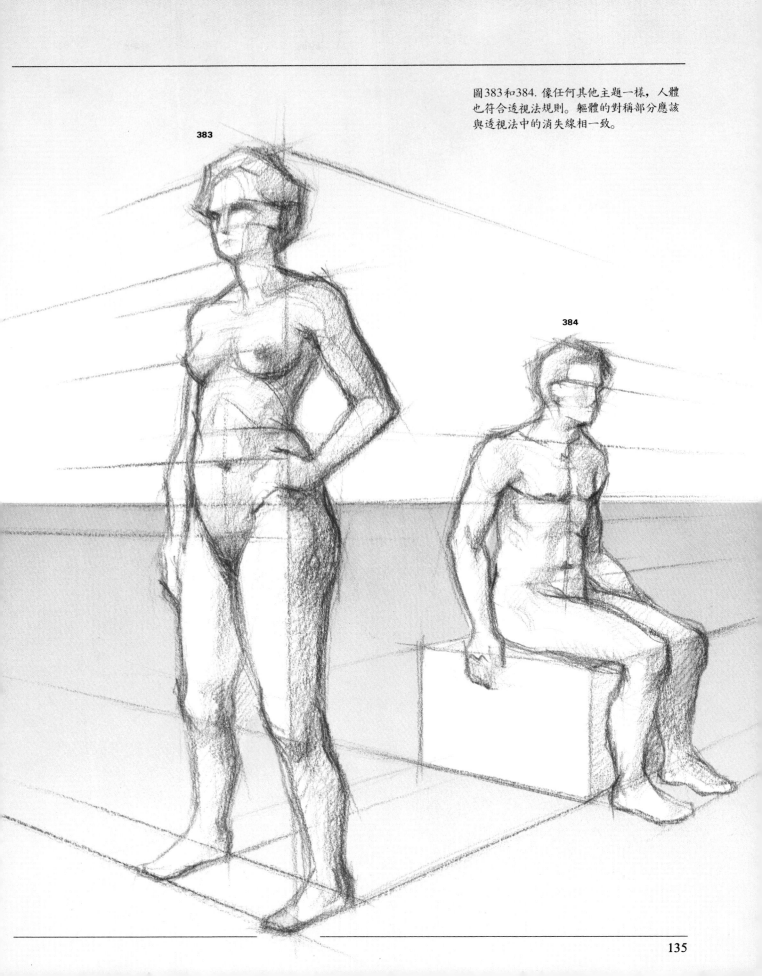

圖383和384. 像任何其他主題一樣，人體也符合透視法規則。軀體的對稱部分應該與透視法中的消失線相一致。

383

384

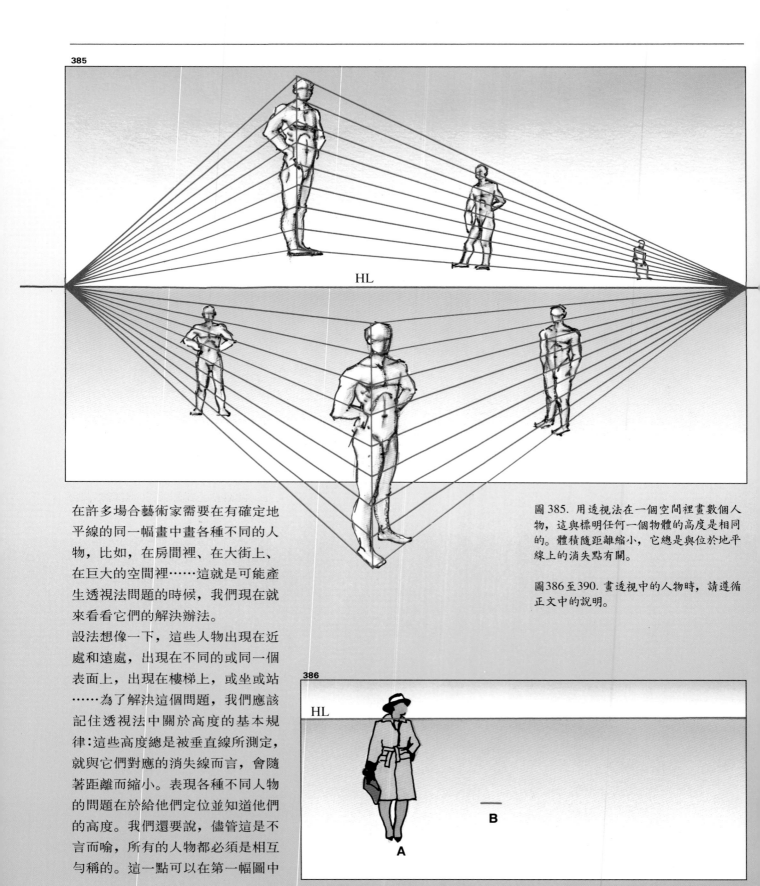

**385**

HL

**386**

HL

B

A

在許多場合藝術家需要在有確定地平線的同一幅畫中畫各種不同的人物，比如，在房間裡、在大街上、在巨大的空間裡……這就是可能產生透視法問題的時候，我們現在就來看看它們的解決辦法。

設法想像一下，這些人物出現在近處和遠處，出現在不同的或同一個表面上，出現在樓梯上，或坐或站……為了解決這個問題，我們應該記住透視法中關於高度的基本規律：這些高度總是被垂直線所測定，就與它們對應的消失線而言，會隨著距離而縮小。表現各種不同人物的問題在於給他們定位並知道他們的高度。我們還要說，儘管這是不言而喻，所有的人物都必須是相互勻稱的。這一點可以在第一幅圖中

圖385. 用透視法在一個空間裡畫數個人物，這與標明任何一個物體的高度是相同的。體積隨距離縮小，它總是與位於地平線上的消失點有關。

圖386至390. 畫透視中的人物時，請遵循正文中的說明。

静物畫、人物畫、海景畫中的透視法

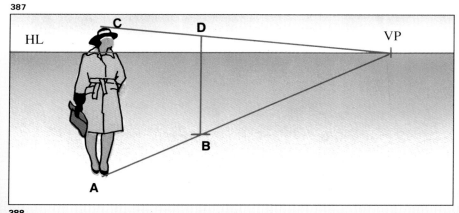

387

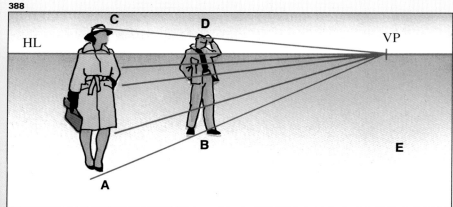

388

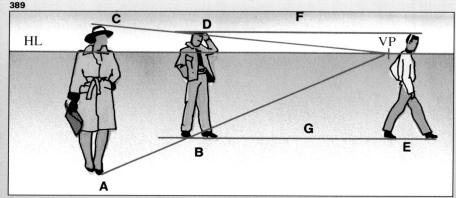

389

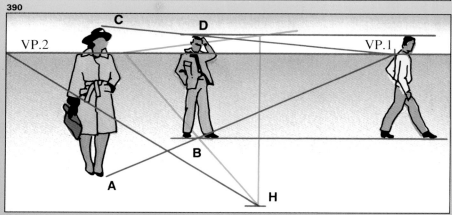

390

完全體現出來（圖385）。想像一下人體並不是千篇一律的，有人高一些，有人矮一些，但是為解決這個問題，我們將把他們畫成一樣；如果以後你想把某些人畫得大一些或者小一些，那麼你就得按比例畫。現在我們將逐步討論確切的畫法，這種方法也是最便捷的；首先，我們要用想像把各種人物在同一個畫面上定位。

我們先把地平線在圖畫上定位，隨後畫人物中的一位，很自然，他的頭處在地平線的高度。接著，我們在我們想要給新人物定位（圖386）的地方標出一點(B)。

為了找到這第二個人物的高度和比例，我們畫一條線，穿過A和B，直至它到達地平線。地平線上的這一點將是消失點。然後，我們從消失點出發，畫一條線至第一個人物的頭部（C點）（圖387）。現在，我們只要從B出發確定一條垂直線，直至我們穿過上面的消失線。這將是第二個人物的高度（圖388）。假設我們想在E點畫另一個人物，換句話說，像第二個人物那樣隔開相同的距離，但在另一個地方：由於兩個人物處在同一層面上，它們的高度是相同的，因此，我們只要畫水平線F和G，以便確定這第三個人物的高度（圖389）。

讓我們在H點給另一個人物定位。要做到這一點有兩種辦法，但運用的總是同一種方式。方法之一包括畫一條線，穿過H和B，直至它到達地平線，此後，從這個新消失點再畫另一條線，穿過人物D-B的頭部，到達新人物H的垂直線（圖390）。

# 如何用透視法給各種人物定位

在H點給新人物定位的第二種辦法
是先從H點畫一條斜線至位於地
平線上的任何一點——在本例
中，是VP.2——（圖391）。

從H至VP.2的原來線條與第一個人
物的消失點交叉，從A至VP.1，從
而使我們獲得L點，從這一點出發，
我們向上畫一條垂直線至N點（圖
392）。

現在把VP.2與N連接起來，將它延
伸至O，這樣我們就得到這個人物
H所需的高度（圖393）。

參見運用於有高低地平線的繪畫的
同樣畫法（圖394和395）。

如果你要畫女人——比男人矮——，
或者小孩，或者坐著的人物，把已
經畫好的另一個人物的正常高度作
八等分（相當於人物標準測數的八
個人頭），畫坐著的人像時取其六等
分，畫女人時取其七等分，畫孩子
時按其年齡取必要的等分（圖
396）。

當人物出現在更高的平面上時(Q)，
我們先想像它處在與其他人物同樣
的平面上(R)，用以前解釋過的方法
投射它的透視像（圖397）。

然後，如果我們給想像中的人物高
度增添距離Q、R，那麼，我們將得

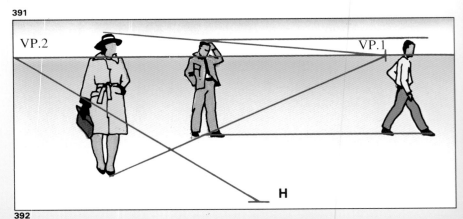

391

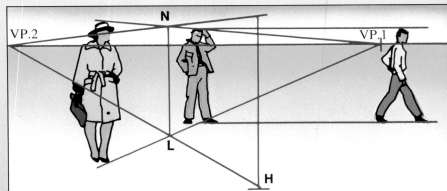

392

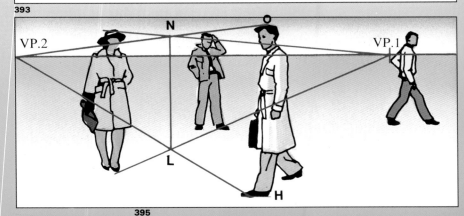

393

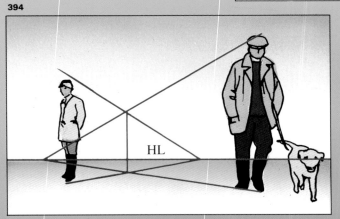

394

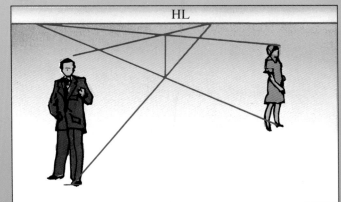

395

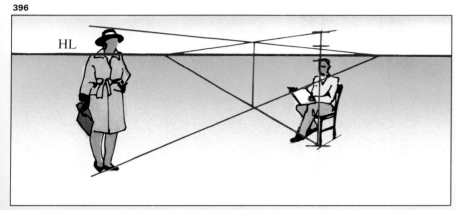

396

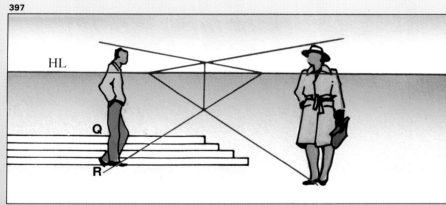

397

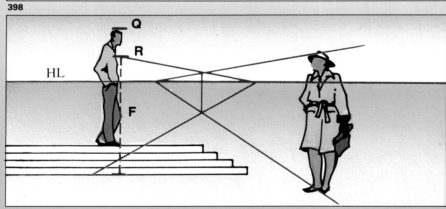

398

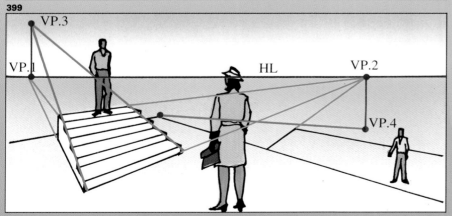

399

到處在最高平面上的人物的真實高度。正如你所能看到的那樣,首先,這是個「降低基座」以便計算她的高度和「在用透視法給它定位以後升高它」的問題(圖398)。

這同一個方式也可以運用於將一個人物定位在高一些或低一些的水平上,所謂高低是與處在正常位置的人物相對而言的(圖399)。

為了解決這個處在不同層面上的人物的問題,你也可以運用在前面第106和107頁以及圖295和隨後插圖中闡示的方法。在上述場合,多少被升高的表面的定位和透視是由額外的消失點處所決定的,這個消失點處在上下浮動、從地平線正常消失點出發的垂直線上(圖399)。

圖391至393. 這裡是用透視法畫人物的簡單畫法。總結就是在地平線的一個消失點上把高度連接起來。

圖394和395. 同樣的問題用有一條低的地平線和一條高的地平線的圖畫加以處理,在高地平線上能夠俯視這些人物(圖395)。

圖396. 如果人物高矮不同或者是坐著,他們的高度就需與人體基本比例相稱,如同左側的女人。

圖397至399. 正文中的說明告訴我們如何在稍微提高的平面上,用透視法給人物定位。

# 水中倒影的透視法

畫海景、湖畔風景、有運河的城市或有鏡子的室內時，會看到房子、人物、水罐或任何別的物品都在明亮的表面得到反射。映像的原理極其簡單：光線的入射角相等於對應光線的反射角（見圖400）。

這就是為什麼畫主題和它反射的形象時，只要先畫主題的正常透視像，然後將它在拋光的表面上反映出來，再完全按照其尺寸顛倒一下就足夠了的緣故。一個物體倘在一個水平面上（一個拋光的桌子、一塊磨光的大理石地板……一個湖泊）反映出來會發生何種情況，那就請看圖401和402。

換句話說，我們畫好這個物體後按照透視法原理將它「頭朝下」再畫一遍。首先記住，物體的真實高度必須相等於反射形象的透視像，因為它們的高度處在同樣的假設垂直平面上。

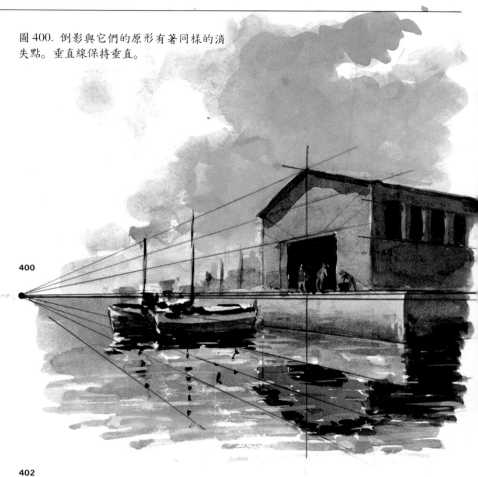

圖400. 倒影與它們的原形有著同樣的消失點。垂直線保持垂直。

**400**

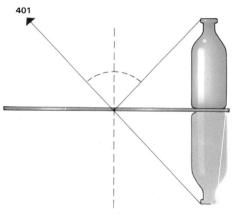

**401**

圖401. 投射角等於反射角。

圖402. 水平面（如湖或上光的桌面等）上的反射用類似於我們在這幅圖中所使用的同樣辦法加以解決，重複高度，不管線條是用平行透視法或是成角透視法，將它們與相同的消失點連接起來。

**402**

**403**

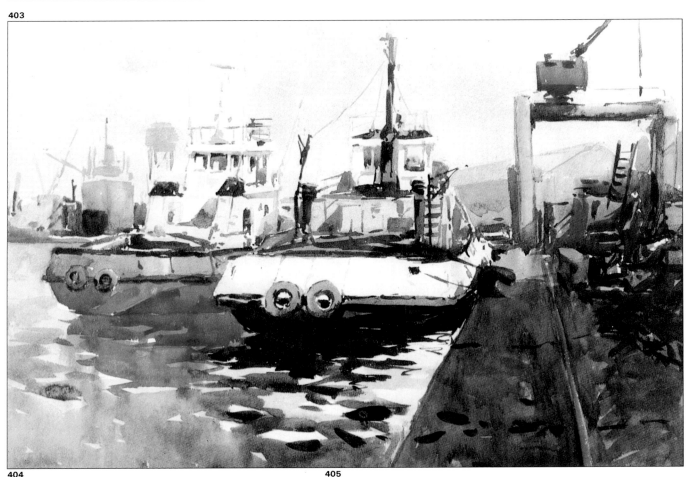

**404**

**405**

圖403. 羅梅羅(Gaspar Romero, 1920年作)，《港口的船隻》，巴塞隆納，私人收藏。

圖404. 杜蘭，《港口景觀》，巴塞隆納，私人收藏。

圖405. 杜蘭，《倒影》，巴塞隆納，私人收藏。藝術家對繪畫色彩協調的興趣勝於描繪精確細節。所有的要素都在一個充滿反射和光線的整體中融合。

# 映像的透視法

映像也在垂直平面上產生：掛在牆上的鏡子就是這樣。概念是完全一樣的，但是這時重複的距離必須處在深處，即如果地毯和鏡子之間的距離是 "A"，那麼在鏡子和地毯的映像之間存在著同樣的距離，但這是透視效果（因此將小一些）。 為了找到這一距離和任何其他距離，我們可使用對角線和附加的消失點（見圖406、407、408）。

第二種標準做法是使映像跟真實的形象一樣追隨同樣的消失點而去（正如我們在水平面上所看到的那樣）。 隨後，我們可以畫映像了。

當然，所有這一切會在平行透視法或成角透視法中出現。至於圖408，如果鏡子小一些（在本例中，它佔據了整堵牆壁）， 畫法是相同的，只是我們將看到映像的一小部分。

**409**

**410**

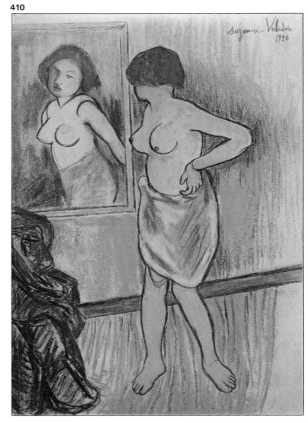

圖406至408. 垂直面的反射（通常是鏡子）有著相同的規則；但現在我們必須重複物體的「深度距離」，而不可重複高度。不像前面畫例中的高度那樣，依透視法縮小距離。

圖409. 阿巴爾卡 (Casas Abarca, 1875–1958)，《休息室內》，巴塞隆納，現代美術館。

圖410. 瓦拉東 (Susan Valadon, 1865–1938)，《照鏡的女人》，巴黎，私人收藏。

圖411. 馬內 (Eduard Manet, 1832–1883)，《酒吧》，阿姆斯特丹，市立博物館。

**411**

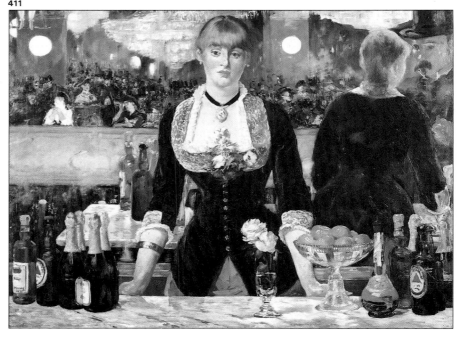

# 鳴謝

帕拉蒙公司(Parramón Ediciones, S.A.) 要感謝巴塞隆納現代美術館館長克里斯蒂娜‧曼杜扎(Cristina Mendoza) 在翻拍該博物館的繪畫使本書得以刊布其複製品的工作中所給予的協助。我們也要感謝加泰隆尼亞羅馬藝術博物館和亞拉岡檔案館允許我們複製第12和13頁上的圖畫。帕拉蒙還要感謝太倫公司允許複製《中心》這幅圖畫；我們還要感謝聖費爾南多美術館允許我們複印第37頁上的雕塑。

邀請國內創作者共同編著
學習藝術創作的入門好書

## 三民美術普及本系列

（適合各種程度）

水彩畫　黃進龍／編著

版　畫　李延祥／編著

素　描　楊賢傑／編著

油　畫　馮承芝、莊元薰／編著

國　畫　林仁傑、江正吉、侯清池／編著

彩繪人生，為生命留下繽紛記憶！

拿起畫筆，創作一點都不難！

──普羅藝術叢書

畫藝百科系列．畫藝大全系列

讓您輕鬆揮灑，恣意寫生！

## 畫藝百科系列（入門篇）

| | | | |
|---|---|---|---|
| 油　畫 | 風景畫 | 人體解剖 | 畫花世界 |
| 噴　畫 | 粉彩畫 | 繪畫色彩學 | 如何畫素描 |
| 人體畫 | 海景畫 | 色鉛筆 | 繪畫入門 |
| 水彩畫 | 動物畫 | 建築之美 | 光與影的祕密 |
| 肖像畫 | 靜物畫 | 創意水彩 | 名畫臨摹 |

## 畫　藝　大　全　系　列

| | | |
|---|---|---|
| 色　彩 | 噴　畫 | 肖像畫 |
| 油　畫 | 構　圖 | 粉彩畫 |
| 素　描 | 人體畫 | 風景畫 |
| 透　視 | 水彩畫 | |

全系列精裝彩印，內容實用生動

翻譯名家精譯，專業畫家校訂

是國內最佳的藝術創作指南

# 榮 獲

行政院新聞局第四屆人文類「小太陽獎」

文建會「好書大家讀」年度最佳少年兒童讀物暨優良好書推薦

## 兒童文學叢書・藝術家系列（第一輯）（第二輯）

讓您的孩子貼近藝術大師的創作心靈

名作家簡宛女士主編，全系列精裝彩印
收錄大師重要代表作，圖說深入解析作品特色
是孩子最佳的藝術啟蒙讀物
亦可作為畫冊收藏

國家圖書館出版品預行編目資料

透視 / Muntsa Calbó Angrill, José M. Parramón著;陸
谷孫, 黃勇明譯. －－初版二刷. －－臺北市；三
民，民91
　　面；　　公分－－(畫藝大全)
譯自：E1 Gran Libro de la Perspectiva
ISBN 957-14-2611-3　　(精裝)

1. 透視(藝術)

947.13　　　　　　　　　　　　　　86005496

## ⓒ　透　視

著作人　Muntsa Calbó Angrill
　　　　José M. Parramón
譯　者　陸谷孫　黃勇明
校訂者　林昌德
發行人　劉振強
著作財　三民書局股份有限公司
產權人　臺北市復興北路三八六號
發行所　三民書局股份有限公司
　　　　地址／臺北市復興北路三八六號
　　　　電話／二五〇〇六六〇〇
　　　　郵撥／〇〇〇九九九八──五號
印刷所　三民書局股份有限公司
門市部　復北店／臺北市復興北路三八六號
　　　　重南店／臺北市重慶南路一段六十一號
初版一刷　中華民國八十六年九月
初版二刷　中華民國九十一年二月
編　號　S 94048
定　價　新臺幣參佰肆拾元整
行政院新聞局登記證局版臺業字第〇二〇〇號

有著作權·不准侵害

ISBN　957-14-2611-3　　(精裝)

網路書店位址：http://www.sanmin.com.tw